藝術解碼

藝 術 解 碼

自在與飛揚

藝術中的人與物

■ 林曼麗　蕭瓊瑞／主編
■ 蕭瓊瑞／著

東大圖書公司

總　序

自在與飛揚

　　藝術鑑賞教育，隨著國內大學通識教育的施行，近年來逐漸受到較多的重視；然而長期以來，藝術鑑賞的教材內容如何選擇、組織？如何施行？總是存在著許多不同的看法和爭議。

　　不可否認，十九世紀以降，尤其二十世紀初期，受到西風東漸的影響，國內藝術教育的內容，其實就是一部西歐美學詮釋體系的全盤翻版，一部所謂的西洋美術史，也就是少數幾個西歐國家藝術發展的家譜。

　　我們不可否定西歐在文藝復興之後，所帶動掀起的人類文明高峰，但我們也不得不為這個讀別人家譜、找不到自我定位的荒謬現象，感到焦急、無奈。

　　即使在大學的通識課程中，少數幾個小時的課程，也不可能講了西洋、再講東方，講了東方、再講中國和臺灣。即使有這樣的時間，對一般非藝術專業的學生而言，也實在很難清楚告訴他：立體派藝術家為何要解構物象、重組物象？這種專業化的繪畫問題，對大部分學生而言，又干卿底事？

　　事實上，從人文的觀點出發，藝術完全是人類人文思考的一種過程和結果；看到羅浮宮的【蒙娜麗莎】，會受到極大的感動，恐怕也只是見多了分身，突然見到本尊時的一種激動。從畫面上看，【蒙娜麗莎】即使擁有許多人類繪畫史上開風氣之先的技法和效果，但在今天資訊如此發達的時代，複製效果如此高明的時代，【蒙娜麗莎】是否還能那樣鮮活地感動所有站在她面前的仰慕者？其實

是值得懷疑的。

即使有所感動，但是否就因此能夠被稱為「偉大」，也很難說清楚、講明白。

然而，如果從人文發展的角度觀，這是人類文明史上，第一次如此真切地花費長時間的用心，去觀察、描繪一個既非神也非聖的普通女子，用如此「科學」的方式，去掌握她的真實存在；同時，又深入內心捕捉她「誠於中，形於外」、情緒要發而未發的那一剎那，以及帶動著這嘴角淺淺微笑的不可名狀的一種複雜心理狀態；這是人類文明史上的第一次，也是象徵「人文主義」來臨，最具體鮮明的一座里程碑。那麼【蒙娜麗莎】重不重要呢？達文西偉大不偉大呢？

過去的藝術鑑賞教育，過度強調形式本身的意義；當然，能夠理解、體會，進而掌握這種形式之間的秩序與韻律，仍然是藝術教育的一個重要課題；但僅僅如此，仍然是不夠的。藝術背後的人文思考，或許能夠帶動更多的人，進入藝術思維的廣大世界。

西方藝術史有一個知名的故事：介於古典與中古時代之間的一位偉大思想家魏吉爾，有一次旅行，因船難而流落荒島，同行的夥伴們，都耽心會遇上野蠻人而心生畏懼。這時，魏吉爾指著一個雕刻人像，安慰大家說：「我們安全了！」大家不解地問他為什麼如此肯定？他說：「雕刻這些人像的人，他們了解生命中動人、哀怨的力量，萬物必有一死的道理深深地觸動了他們的心。這樣的人，必然不是野蠻人。」

這個故事，動人之處，還不在魏吉爾的睿智卓見，而是說故事的人，包括魏吉爾和近代的歐洲思想家，他們深信：藝術足以傳達人類心靈深處的悸動，

並透過藝術品彼此溝通、理解。

文藝復興之後的基督教世界，囿於反對偶像崇拜的教義，曾經一度反對藝術的提倡；後來他們站在宗教的立場，理解到一件事：人類的軟弱與無知，正好可以透過藝術來接近上帝、理解上帝的偉大。藝術終於成為西方文明中，輝煌燦爛的一頁。

偉大的藝術創作，加上早期發展的藝術史研究，西歐藝術成為橫掃全世界的文明利器；然而人類學的發展，也早早提醒人們：世界上各種文明的同等價值，不容忽視。

近年來，臺灣的國民教育改革，已廢除「美術」這樣的課程名稱，改為「藝術與人文」，顯然意圖突顯人文思考與認識，在藝術教育中的重要性。

東大圖書公司早有發展藝術普及讀物的想法，但又對過去制式的介紹方式：不是藝術史，就是畫家傳記的作法，感到不足。於是我們便邀集了一批學有專精的年輕學者，從人文思考的角度出發，採用人類學家「價值系統」的論述結構，打破東西藝術史的軫域，以「人和自然」、「人和人」、「人和自我」、「人和物」等幾個面向，分別進行一些藝術品與藝術家的介紹，尤其是著重在這些創作行為背後的人文思考。

打破了西歐美術史的家譜世系，我們自己的藝術家也可以在同樣的主題下，開始有自己的看法與作法，開始有了一席之地。

這是一個全新的嘗試，對所有的寫作者都是一項挑戰；既要橫跨東西、又要學貫古今，既要深入要理、又要出之平易，當然不是一件容易的工作。期待所有的讀者，以一種探險的心情，和我們一同進入這個「藝術解碼」的趣味遊

自在與飛揚

戲之中，同享藝術的奧祕與人文的驚奇。

　　本叢書，計分八冊，書名及作者分別是：

1. 盡頭的起點——藝術中的人與自然（蕭瓊瑞／著）
2. 流轉與凝望——藝術中的人與自然（吳雅鳳／著）
3. 清晰的模糊——藝術中的人與人（吳奕芳／著）
4. 變幻的容顏——藝術中的人與人（陳英偉／著）
5. 記憶的表情——藝術中的人與自我（陳香君／著）
6. 岔路與轉角——藝術中的人與自我（楊文敏／著）
7. 自在與飛揚——藝術中的人與物（蕭瓊瑞／著）
8. 觀想與超越——藝術中的人與物（江如海／著）

　　為了協助讀者對一些專有名詞的了解，凡是文本中出現黑體字的部分，都可以在邊欄得到進一步的解釋。

<div align="right">

叢書主編

林曼麗

蕭瓊瑞

</div>

6

　　藝術的學習，極似宗教的修行，大抵都從心靈的觀照出發，有人昂然飛揚、有人沉潛自在；當然也有人忘卻初衷，淪入名利的鑽營與追求。

　　在我更年輕的時侯，我經常羨慕那些飽涵藝術素養的老師，一幅畫拿出來，他幾乎就可以毫不猶疑地指出這是什麼派別！具有哪些特點、主張哪些思想；同時畫面上的色彩是如何被搭配計劃，而形式構圖又暗含著怎樣的秩序、規律；人們觀看這件作品時，視點是如何的移動……。一幅畫作，對那時侯的我而言，簡直就是一座暗藏重重機關的迷宮寶藏，而沒有那把打開迷宮的鑰匙，也就永遠進不了那座豐富的寶藏。

　　隨著年歲的增長，藝術教學也成了我的職業，也像宗教一般的熱忱，我多麼希望有更多人能夠進入這個屬於藝術的世界。當然我也時常想起，眼前那些年輕的眼睛，是否也和當年年輕的我一樣，對那把能夠解開藝術密碼的神奇魔鑰，充滿好奇與期待？

　　藝術，不外形式與內容。什麼樣的形色構成，產生什麼樣的形式美感；畫家之不同於哲學家，正是他在擁有思想的同時，還擁有將思想視覺化、圖像化的能力；形式的秩序和規律，像一部祕傳的符碼，似乎只有特別恩寵的人，才能理解那看似並不存在的形式規律與秩序。

　　至於內容方面，從古埃及的信仰、希臘羅馬的神話，到《聖經》的故事、

王朝宮廷的軼事，乃至社會的重大事件，人們曾經藉著圖像，來傳達種種屬於宗教、政治、歷史、道德、文學……的主題；直到有一天，形式本身也成為了主題，媒材本身就是內容。

在這本《自在與飛揚──藝術中的人與物》當中，我們想要呈顯、處理的問題，其實是一個極古老，卻又相當「現代」的思考，那就是人類在追求藝術的長遠過程中，是如何又回到那純粹的媒材與形式的思考？重新發現它們的存在、肯定它們的價值，同時又豐美它們的意義。如果用一般美術史的說法，其實就是在處理所謂「抽象藝術」的問題，但我們嘗試不直接用這樣的命題，希望給予這些思考與作為一些可能更寬闊的意義。

曾經有過一段相當長的時間，人們並不直接面對媒材、形式在藝術創作中的意義，而是把這些媒材與形式，當成是傳達、建構另一層意義的手段或工具。直到近代的發展，人們才開始正視媒材和形式本身的價值，甚至企圖將其他屬於文學、道德、宗教、社會、歷史……等等的意義或內容，從這個創作的過程中驅逐出去，所

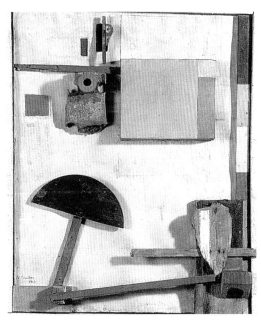

人們曾經藉著圖像，來傳達種種主題，直到有一天，形式本身也成為了主題，媒材本身就是內容。圖為人稱「集合藝術」偉大開拓者的修維達士作於 1923 年的【Merz 圖】。

謂「形式主義」的批評也就因此產生。

　　然而「形式主義」是不是一個完全負面的名詞呢？這倒要看看這形式主義者是如何處理形式了！

　　一個流傳在藝術上的故事，是有關於音樂方面的：相傳有一位知名的聲樂家，有一天來到了一間客人滿堂的餐廳；當他剛一進門，就被眾人認出，引起了一陣騷動，大家紛紛要求他當場來段即興演出。這位音樂家熬不過眾人的熱情邀請，只得高歌了一段。他那高亢悠揚的歌聲、流盪纏綿、如泣如訴，眾人聽得不禁感動落淚。

表演結束，大家報以熱烈的掌聲。有人忍不住前去低聲詢問：剛剛演唱的這首曲子，到底是什麼

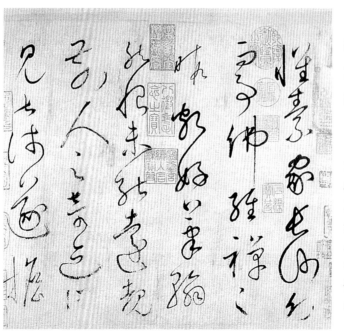

「形式主義」是不是一個完全負面的名詞呢？當我們前往歌劇院欣賞歌劇時，有多少人是真正聽得懂它的內容？欣賞懷素的【自敘帖】時，又有幾個人認得出其中的字句？但「看不懂」、「聽不懂」並不阻礙我們對藝術的欣賞，這就是「形式主義」的可貴！圖為懷素的【自敘帖】（局部）。

內容？如此地悲情動人？

　　這位歌唱家整理了一下自己的情緒，不慌不忙地指著餐桌上的一份菜單說：我剛剛只不過是用拉丁文把這份菜單唸了一遍！

　　這個故事聽起來像個笑話，但仔細想想：我們前往歌劇院聽的歌劇，又有多少人是真正聽得懂它的內容？別說歌劇，純粹的音樂演奏，又有哪一首曲子是能夠「聽得懂」的？

　　中國著名的曠世鉅作──懷素的【自敘帖】，幾個人認得出其中的字句？

　　但「看不懂」、「聽不懂」，仍不影響我們對懷素書法藝術的欣賞，也阻礙不了我們對古典音樂的愛好。這就是「形式主義」的可貴！

　　藝術學習像是宗教修行，當一切回歸本然，「自在與飛揚」也許正是人類精神真正獲得解放與舒脫的最佳境界。

蕭瓊瑞

2005 年於臺南

自在與飛揚

——藝術中的人與物

目次

緒　論

自在與飛揚

　　相信許多人都有面對西天晚霞的經驗，瑰麗的色彩、變化萬端的霞光，令人慨然而生「夕陽無限好」的讚嘆。

　　或許你還無緣真正欣賞到晚霞的美麗，那麼你至少可以舉頭望天，那些幻化無窮的雲朵，應該也會帶給你許多想像的天地，和神清氣爽的感受。

　　但是假若有人問你：夕陽到底美在哪裡？晚霞訴說了什麼？白雲又意義何在？恐怕你我都會一時為之語塞、啞口無言，或至少是莫衷一是了。

　　晚霞為何迷人？夕陽、白雲為何美麗？美不美麗的關鍵何在？說穿了都是一些人心的投射！

　　人，生存在世，舉凡眼目所及、耳聞所受，何止千萬？佛說這些都是干擾；人能摒除這些干擾，則能澄心靜慮，達於無憂無礙的境界。佛說果然不虛，然而所謂的摒除干擾，或許不在真正的不聞不見，反而是在聞見之間，取得理解、達於和諧，心思自然澄靜。

　　在人類文明的發展過程中，這種萬物還歸本來面目的境況：一塊石頭，就是一塊石頭；一片色彩，就是一片色彩；一個形狀，就是一個形

狀，人能以純然無礙的心去欣賞這塊石頭、這片色彩，或一個毫無指涉的形狀，說來容易，其實不然。

　　上古初民，或許會在偶然的機會中，尋得一塊美麗的玉石，被它特殊的色澤和質地所吸引，因此加以撿拾、小心收存。然而不久，人便會將這個玉石，賦予一些特殊的意義，進而磨製成一個特殊的形狀，並增添許多人文的思想或信仰。日子一久，對色彩、質地的欣賞，反而成為附屬；研究、論斷它的形狀、意義，變成主要的工作。

　　我們當中或許有人有機會到過美國紐約的一些現代美術館，看到類如法國畫家伊弗‧克萊恩 (Yves Klein, 1928–1962) 的作品——【藍色單色畫 (IKB82)】，許多人都會指著那一大片的藍色畫面，對同行的人抱怨

克萊恩，藍色單色畫 (IKB82)，1959，色料、合成樹脂、畫布、固定於畫板上，92.08 × 71.76 × 3.18 cm，美國紐約古根漢美術館藏。

緒論

13

說：「這，我實在是看不懂！」

　　想想這是不是一句非常有趣的話呢？為什麼一個人會說「我看不懂一片藍色」呢？一片藍色就是一片藍色！有什麼看得懂或看不懂的問題呢？

　　或許原因就在：人們早已習慣了某種固定觀看的方式。我們習慣在一件被稱為「繪畫」或「雕塑」的作品中，去找尋一個我們可以辨識的現實世界中的形狀；找到了，或許是一隻貓，或許是一個人，我們就說：「我看懂了！」找不到，我們就說：「看不懂！」

　　其實就算是真正找到了一個可被辨識的現實世界中的形狀，比如說是一隻貓吧！人們就真的「懂得這隻貓」了嗎？

　　「懂」或「不懂」，顯然是一個相當哲學性的問題。讓我們把話說回來，面對一個畫面或作品，如果你不存心去尋找一個能被辨識的現實世界中的物象或形狀，你也就沒有所謂「看得懂」或「看不懂」的困擾了。

　　人能欣賞不具現實形狀 (Figure) 或物象 (Object) 的純粹形色，就如同對晚霞和雲朵的欣賞，如同對流水、鳥叫的欣賞，這樣的歷史，可能和人類本身的歷史同其久遠；但人類把「無形狀」(Non Figurative) 和「非物象」(Non Objective) 當成一種獨立欣賞和創作的內容，則顯然是二十世紀以後才逐漸普遍形成的風潮。

　　在《自在與飛揚——藝術中的人與物》這本書中，我們將介紹的，正是人類二十世紀最重要的文明成就之一，也就是我們簡稱為「抽象藝術」的種種思維與表現。而其中最大的特色，就是人類重新肯定媒材、

肯定物質獨立存在的價值與意義。形、色、畫布、媒材本身，就如同音樂中的音符、節奏、韻律，可以割斷和文學、神話、社會、道德⋯⋯的種種牽扯，獨立成為被觀看、欣賞的單純對象。這是一個人與物直接對話的世界與領域，既古老又嶄新。它所採行的手法及媒材，幾乎無所禁忌、無所限制；從過去的平面載體，如紙本、畫布、畫板，到木材、印刷品（如報紙）、石頭、霓虹燈管、金屬、塑膠、油脂、毛氈，甚至任何人間的現成物，如小便池、車輪、電腦、影像⋯⋯等等。然而在本套叢書的編輯規劃中，立體的部分，將在江如海先生的《觀想與超越——藝術中的人與物》中加以介紹，本書則集中在平面表現方面的討論。

01 凝視・想像

自在與飛揚

　　人類以純粹的美感心靈，欣賞純粹的形色變化而獲得喜悅，這樣的歷史，應是和人類文明的歷史，同其久遠。

　　大約在距今五萬多年前，地球的最後一次冰河時期，水分因寒冷而結冰，封凍了大地，未能回流大海，海平面因此整整下降了大約 120 公分左右。此時，位於臺灣和歐亞大陸板塊之間的陸棚地區，大部分露出水面，臺灣也因此和大陸陸塊連結在一起。

　　也就在這個時候，有一群古人類，為了逃避北方的酷寒，一路南下，來到了當時地形極東之處的臺灣東部懸崖，並在當中的一些山壁洞窟間停留了下來。山腳下的溪流出口，提供他們必要的水源，而海邊的各類魚蝦、蚌殼、海藻，也供給他們源源不絕的食物。

　　每天清晨，他們坐在洞口遙望東方大洋中上升的太陽，天際色澤的變化，由黑而灰、由灰而藍、由藍而紫、由紫而紅……，如此日復一日、年復一年，這些色彩的記憶，也就成了他們生命中的一部分。

　　這時，他們在山中、溪畔，撿拾各式各樣的石塊，其中一些色澤別緻的石英、玉石，因為和那些日出的色彩印象，取得連結，引起了感動，他們因此小心翼翼地收存。這些細石碎片，就是我們今天在臺東八仙洞

史前遺址中發現的各種出土史前玉石器。

這個發生於臺灣東部的例子，必然也發生在許多其他地區或是較為晚近、或是更為久遠的史前文明歷程中。

這種對純粹形色的凝視與想像，其實也可以在較晚的一般社會中發現。如中國古代文人，在「十年寒窗苦」的求學過程中，或仕宦而宦途不順、失意流放之時，身居鄙陋斗室；長夜漫漫，躺在床上，百般寂寥，忽見牆壁屋角，有雨水滲透流溢下來的痕跡，形狀不可捉摸，但泛黃灰白中，透露著歲月的痕跡，往往徹夜凝視、興發無限美感，這些水痕漬跡，就被稱為「屋漏痕」。

「屋漏痕」就一般尋常百姓家而言，只不過是一種家道未興、能力不足以修繕、整飾的貧窮印記，何來乎美感與想像？但就一個對未來充滿期盼、想像的年輕讀書人，或歷經人生磨難折騰的失意中年仕宦而言，則蘊含著無限足堪馳騁的想像空間。只可惜，這些「屋漏痕」並沒有被這些文人仕士具體描繪下來，只能成為筆記小說中一個美麗的傳奇。

這些在夜間凝視「屋漏痕」的文人仕士，在想像的天地間，或許有許多人是在那些渾沌不可掌握的水痕漬跡中，尋找個人可以辨識、認同的自然形象，或是人頭、或是小狗、或是神龍、或是山巒……，因此得到極大的快樂；但我們可以相信：也會有許多人，完全不去辨識這些形象與自然間的可能對應，純粹觀賞形色的流動、變幻，而獲得完全的滿足；一如他們觀賞夕陽霞光的變化，純粹的光、彩、雲、霞，如此而已。

日出的霞光美麗、夕陽的雲彩美麗，雲興霞蔚，漪哉美矣！但能夠

直接把霞光、雲彩，當作繪畫的主題，不涉及文學的比附、不強加人生的寓意，純然描繪日出與夕陽，或說純然描繪日出的光影變化與夕陽的彩霞色澤，則是十九世紀初葉才逐漸形成，而在二十世紀發揚光大的想法與作法。

十八世紀末葉出生的英國畫家泰納 (Joseph Mallord William Turner, 1775-1851)，是相當早期將天地間幻化的光線、水氣、火光……，當做主要關懷對象的畫家。這位出生在英國倫敦一個理髮店家庭的偉大畫家，自小母親早逝；失去母愛的小泰納，經常在父親的理髮店中，一個人安靜地描繪報刊雜誌上的各種圖片。之後，由於技巧高超，逐漸在客人間獲得名聲，父親也以這個兒子為榮，並讓他正式學畫。一年後，泰納便考取了當時英國最負盛名的皇家美術學校。為了照顧兒子，讓他能夠更專心、順利地學習，父親甚至不惜關閉了自己的理髮店，全力支援他。

果然不負父親的期望，泰納終於在二十四歲那年，成為英國皇家藝術學會最年輕的準會員，並在兩年後，成為正式會員。

英國皇家藝術學會其實是一個相當保守的團體，泰納就是以一種相當規整細膩的畫風，獲得這個學會會員的認同，也因此建立了他在英國社會的聲望與地位。但流竄在這位孤獨而沉默的藝術家血液中的，其實是一股激動、奔放的生命力。不久，他便在許多人的驚嘆和質疑中，走向他那些形體幾乎不可辨識的創作高峰，也成為英國風景畫最重要的奠基者。也就是他，將風景畫的地位，從傳統歷史畫的陰影下獨立出來，而影響深遠。

相對於早期那些從地誌性風景畫出發、帶著記錄性質的規整作品，泰納後期的作品，達於一種「形色交融、光彩合一」的微妙境界。所有的景物似乎籠罩在一層朦朧的薄紗之中，物象形態變得模糊、不重要，甚至完全消失，留下的只是畫面上一股色彩流動的生命力。

有人認為泰納之所以形成這樣的畫風，是和倫敦多霧的氣候有密切關聯。這樣的說法，固然不錯，但促使這種風格明確成立的更直接動力，應該是泰納在 1819 年，也就是他四十四歲那年的一趟義大利之旅。

在泰納到達義大利之前，當時人在羅馬的英國畫家勞倫斯 (Thomas Lawrance, 1769–1830) 就曾寫信給他的朋友說：

> 其實真正應該到羅馬來的是泰納。在這裡的一切景物，都被牛奶般的優雅氛圍所包裹，這是空氣微妙調和的結果。我相信這樣的景象，也只有泰納優美的調子才能真正地表現出來。

果然，這次的義大利之旅，讓泰納有如魚得水的感受。在這裡，他告別英國那種陰鬱、沉悶的風景畫傳統，而發現了一個輝煌明亮，又生動活潑的全新世界。兩個月間，他畫下了一千五百多張的速寫，成為日後創作的重要資源。

其中，最令泰納震撼和感動的，是水都威尼斯。這個古老的水城，充滿了歷史痕跡的華美建築，倒影於水波之間，透過煙霧般的水氣，將物體籠罩在柔美的光線之中，和天色融為一體。在這裡，泰納終於擺脫了前人的影響，將自己完全交給了自然。但他致力的，不是描繪眼睛所

看到的自然形象，而是將那分凝視自然後的微妙感覺，自由地宣洩在畫面之中。

1835 年的【威尼斯風景】（圖 1-1），距離他首次的義大利之旅，已經有十六年了，這之間，他除了到處旅行，包括法國、荷蘭等地之外，又在 1828-29 年，進行他的第二次義大利之旅。威尼斯那些流盪在閃耀空氣與陽光中的天空、水流、建築物，甚至是人物，是如此動人地被呈現出來。在這件作品中，形象的束縛已完全解脫，而進入一個光和色的微妙世界，流盪、迴旋，一如優美的音樂，任由想像將人們帶往夢境般的世界。

在這之後，泰納一生最重要的作品，源源出現，包括【國會大廈的火災】(1835)、【湖畔夕陽】(1840)、【暴風雨】(1842)，以及知名的【雨‧蒸氣‧速度】(1844) 等等。以【湖畔夕陽】（圖 1-2）為例，在這件作品中，除了那隱沒在遠方的一點亮眼的夕陽外，幾乎已經找不到任何可辨識的實體。那夕陽的霞光，透過空氣、水氣的反照，成為一個純粹的色彩世界；人們面對這樣的景象、面對這樣的畫作，剩下的只是純

自在與飛揚

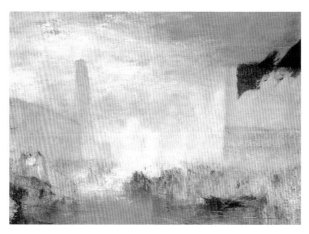

圖 1-1 泰納，威尼斯風景，1835，油彩、畫布，91×122 cm，英國倫敦泰德英國館藏。

圖 1–2　泰納，湖畔夕陽，1840，油彩、畫布，91 × 122.6 cm，英國倫敦泰德英國館藏。

印象派 (Impression-ism)：是揭開西方近代藝術運動的一個重要畫派。從 1874 年開始，連續舉辦了八屆展覽，參展的都是一些年輕人；他們反對當時法國官辦沙龍展中那些作品的沉悶，主張以一種更能表達新時代生活與知識的技法從事創作。對陽光下瞬間印象的追求，成為他們之間最重要的共同特色，也深刻地影響了之後的藝術發展。

然的讚嘆、震撼。什麼「人生短暫」、「繁華若夢」的種種聯想，都已經變得無關緊要。

　　儘管有些學者，仍持保留的態度，但相信大部分對藝術史發展有興趣的朋友，早已發現：泰納這些光彩合一的作品，顯然直接影響了之後的印象派畫家，尤其是莫內 (Claude Monet, 1840–1926) 早期的作品。

　　莫內那件參加第一次印象派展出的【日出‧印象】（圖 1–3），是印象派一詞的主要來源。當時的批評家，因為在畫面上找不到具體的物象，

圖 1-3　莫內，日出·
印象，1872，油彩、畫
布，48×63 cm，法國巴
黎馬蒙特美術館藏。

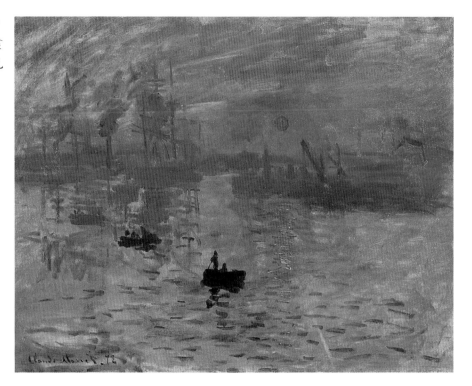

一如那些批評泰納作品的批評家所說的：「不畫任何東西的繪畫，等於什
麼東西都沒有的繪畫。」莫內等人的繪畫就這樣，被嘲諷地以他的那件作
品名稱來稱呼所有展出的作品為「印象派」。

　　泰納或莫內，是否什麼都不畫？事實上，倒也未必；在藝術發展史
上，要真正什麼都不畫，倒還要等待一段時間之後的更前衛藝術。但放
棄固定外形的物象描繪，凝視並掌握那瞬息萬變的光影變化、空氣顫動，
和水氣的流竄，的確是從泰納以迄莫內等人一貫的關懷。

泰納的表現，主要來自他個人直覺的感受；莫內的表現，則加入了更多時代的脈動與科學的知識。

　　同樣是對光影、空氣的觀察，泰納表現了大自然允滿生命與力量的浪漫一面；莫內則呈顯了客觀、冷靜與分析的面向。莫內所處的時代，是一個科學已經抬頭的時代，工業革命後的物質文明成果，正帶給人們極大的便利與享樂。莫內和他的畫家朋友們，從三稜鏡的發明，了解到色光分析的原理，更將這個原理運用到物象的觀察與表現上。

　　這種由知識轉成的信仰，也成為這些人繪畫的目標與準則。就好像一個經常透過顯微鏡觀察細菌的醫生，眼睛所見，都是可能造成感染的不潔環境，因此隨時提醒人們小心一般；莫內這些科學之子，也以他們獲得的新知，給予人們一隻觀看自然、凝視世界的新眼。他們知道陽光如何穿透帶有水氣的空氣，影響人們觀看的景物，也知道色彩與色彩之間，如何相互映照、彼此影響；因此，在他們的認知中，物象不可能有一成不變的固有色，也不可能有清晰無礙的明確外形輪廓。在他們筆下的所有物象，包括人物、建築物、麥草堆、樹林，甚至雲朵、水流，都充滿了陽光的顫動感。這是一種屬於工業時代的「動」的美學，取代了過去「靜」的農業時代美學。他們致力歌頌火車頭噴出的蒸氣和濃煙，描繪咖啡座、河邊休憩的人群，充滿了樂觀的心情，這正是那個時代忠實的社會反映。

　　不過，相對於同時代畫家畢沙羅 (Camille Pissarro, c.1830–1903) 等人強調情境、而將上述的色光分析只當成是一種技法；莫內則是將色光

01 凝視・想像

圖 1-4 莫內，清晨的浮翁大教堂，1892，油彩、畫布，100×66 cm，南斯拉夫貝爾格勒美術館藏。

分析直接當作主題；他可以在一天當中，同時描畫幾個不同時間點下的麥草堆和大教堂（圖 1-4）。麥草堆和大教堂，既無人物、情節，也沒有故事、隱喻，大教堂和麥草堆都只是題材，主題則是陽光照射下景物的色光變化。色光變化成為主題，也成為人們凝視、欣賞的對象。

晚年的莫內，在自家廣大的庭園中，布置了一座日本式的拱橋，在流經的河流池塘中，種滿了蓮花。「蓮池」系列（圖 1-5）幾乎已經找不到一片可以辨識的蓮花或蓮葉，水光與天色一體，花葉與垂柳齊飛。

人們對物象純粹的凝視、想像，一旦再去除科學知識的羈絆，「抽象畫」的思想與作品，馬上就要實現。

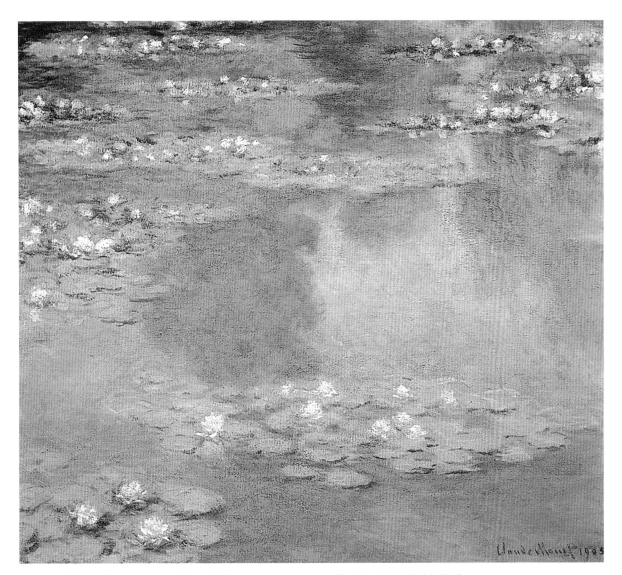

圖 1-5　莫內，蓮池，1905，油彩、畫布，89.5×100.3 cm，美國麻州波士頓美術館藏。

02 抒情・表現

在西方畫壇，美術史家大致都認同：1910 年，俄籍畫家康丁斯基 (Wassily Kandinsky, 1866–1944) 所畫的一幅抽象畫作品，應是世界上第一幅真正的抽象畫。

流傳在美術史上，一個和康丁斯基發現抽象繪畫有關的故事，是這麼說的：「有一天黃昏，康丁斯基自戶外寫生返家；打開大門，發現客廳屋角擺置了一幅作品，在陽光斜照下，顯得極為美麗奪目。那些色彩綻放迷人的光芒，整幅作品，散發一種動人的魅力。他極為驚訝，不知道這是什麼人的作品？竟能有這麼大的吸引力！於是趕忙趨前一看，才發現那根本就是自己的一幅作品，只是擺置的時候，方向給放倒反了，以致認不出畫作的內容。這個經驗，讓康丁斯基忽然明白了一個藝術的道理：原來在繪畫欣賞或創作的過程中，內容非但不是一個必要且加分的因素，反而可能成為一種阻礙。純粹的形色，一如音樂的音符，自有其韻律、節奏，脫離了內容的制約，應能帶給人們，在欣賞和創作上更大的自由和滿足。」

這個故事，自然和牛頓被樹上掉落的蘋果打到，而悟出地心引力的道理一樣，只是一種簡省的說法。康丁斯基對抽象畫原理的發現，或許

固然有這一剎那間的靈光使然，但就繪畫的歷
史發展而言，正如前一單元所陳述的，這已經
是自泰納、莫內等人以來，一條緩變而必然的
道路，康丁斯基只是這個路徑的完成者。但從
另一方面來說，康丁斯基同時也是一個思想和
創作上的開拓者，因為他為這個看似實踐完成
的工作，賦予了更為嶄新且深刻的內涵和意義。

圖 2-1　康丁斯基，馬上情侶，
1906-07，油彩、畫布，55×50.5
cm，德國慕尼黑連巴赫市立美
術館藏。

　　出生在莫斯科的康丁斯基，祖先來自西伯
利亞，祖母是蒙古的一位公主，血液中流有東、西方的雙重性格。他長
期活躍在歐洲大陸，長相上卻是明顯的東方人臉孔。有人因此認為：康
丁斯基抽象畫理論的形成，以及他那些帶著抒情表現的作品，其實正是
東方神祕思想的具體展現。

　　的確，在形成正式抽象畫風的 1910 年以前，康丁斯基經歷了許多不
同流派的嘗試。早期研習音樂、法律、經濟和人類學的他，有著這些博
通識廣的學問作基礎，使他在之後的美術探索中，始終重思想而輕技巧。
他經常在創作一陣子之後，便停下畫筆，提起鋼筆，整理出自己的繪畫
思想；甚至是先有了思想，才在畫面上進行實驗與探索。因此，後來他
在數量龐大的創作同時，也完成了知名的《藝術的精神性》一書，成為
現代藝術，尤其是抽象繪畫的聖經。

　　對自然色彩的喜愛，在康丁斯基早期的作品中已經可以發現，尤其
一些帶著幻想的風景畫（圖 2-1），耀眼的多彩色點，襯托在接近黑色的

暗色底上，很容易讓人聯想起東方拜占庭藝術中的玻璃鑲嵌畫。

之後形體越來越簡化，終於在 1910 年出現了第一張完全沒有具體物象的抽象作品（圖 2-2）。抽象主義也自此成為二十世紀繪畫運動最重要的潮流。

在抽象主義的思潮下，相繼衍生了各式各樣的風格與流派；因此抽象主義，嚴格而言，並不是一個單一的派別名稱，而是一種明顯的創作傾向。相對於廣義的寫實主義而言，抽象主義是不作自然物象的模寫與再現；嚴格的抽象主義，甚至完全不容許畫面中有任何自然物象的暗示。

康丁斯基創作於 1910 年的這一幅抽象繪畫，是運用一些流動的線條與色彩，任由畫筆自在而隨興地在畫面上遊走，既沒有具象形體，看起來也沒有什麼組織。一般人或許可以稱這樣的作法是「亂畫」。所謂的「亂」，就是不經大腦、心志作用的行為。不錯，這種不經由大腦、心志作用所控制的創作方式，具有「隨意」、「即興」的特質，康丁斯基之後的許多抽象創作，即直接題名為「即興 X 號」；而這類帶著即興、浪漫的抽象風格，也就被歸納為抒情表現的抽象繪畫。

不過這類看來毫不刻意、即興而為的創作手法，很快地就取得了理論上的依據。因為人的刻意，往往是意識控制的表象行為，深受社會道德的制約，有許多的掩藏或虛偽；反而是人的即興、放鬆，自然的流露，往往展現出不為人知、也不為己知的潛意識層面，其實更接近心理內在的真實。這種佛洛依德的「潛意識」心理分析理論，顯然提供了康丁斯基這些抽象表現的繪畫創作一個有力的學理基礎。

自在與飛揚

寫實主義 (Realism)：可分為廣義、狹義兩種。廣義的寫實主義是相對抽象主義而言，凡是所有在畫面上表現出客觀自然世界的種種存在物象者，都可以稱為寫實主義。而狹義的寫實主義，則是專指十九世紀興起於法國的一批畫家，他們反對學院派的歷史畫、宗教畫，而主張取材平民百姓的日常生活百態。

圖2-2　康丁斯基，第一幅抽象畫，1910，紙板、水彩、墨水、鉛筆，49.6×64.8 cm，法國巴黎龐畢度中心國立現代美術館藏。

包浩斯 (Bauhaus)：
這是 1919 年在德國威瑪創設的一所綜合造形美術學院與研究所。著重藝術與工業技術的結合，提倡一種超越文化界限的世界性美學；對近代藝術，尤其是設計、建築方面，影響極大。該校 1925 年移往德薩，1932 年因納粹極權壓制，遭到關閉，成員紛紛移居美國。1937 年在芝加哥另創新包浩斯，就是後來的芝加哥設計研究所。

不過康丁斯基這些表面看來似乎相當隨性、即興的作品，其實往往也歷經相當縝密的思考與計畫。如作於 1913 年，現藏紐約古根漢美術館的【白色線條習作】（圖 2-3），就有一幅事先的草圖，現藏德國紐倫堡國立博物館（圖 2-4）。這兩幅作品，兩相對照，就可發現：康丁斯基是如何在一個基本的構成中，用心地思考局部色彩、線條的不同安排與變化，以達於一種更為完美的和諧。

不過話說回頭，其實康丁斯基的第一張草圖，基本上仍是起於一種相當直覺的表現。他在起筆作畫時，可能有來自自然形象，如風景的某些刺激與啟發，但整個創作的過程中，所思考的，並不是如何將眼見的物象，以傳統的透視法，或其他創新的表現法，將它們傳移模寫到畫面上；而是完全就畫面考慮畫面，如何將這些純粹的形、色、筆觸、線條、面的大小，進行純粹的構成組合。由於康丁斯基性格中的另一理性傾向，促使他的作品，越到後來，越脫離抒情表現的風格，走向純粹理性的構成，也就是利用直線與幾何造形的表現；甚至透過他在包浩斯 (Bauhaus) 藝術造形學校的教學，深遠地影響了現代設計及現代建築的發展。

而真正將抽象藝術的直觀表現性格，發揮到極致的，應是美國的「抽象表現主義」(Abstract Expressionism) 畫派，又稱為「紐約畫派」(The New York School)。

原本「抽象表現」一詞，是德國藝評家赫洛吉 (Oswald Herog) 在 1919 年，用來稱呼康丁斯基自 1910 年代以來所作偏向主觀表現的抽象作品所用的一個名詞。到了 1940 年，美國藝評家詹尼士 (Sidney Janis) 首次借用

圖 2-3　康丁斯基，白色線條習作，1913，水彩、墨水、紙本、鉛筆，40 × 36 cm，美國紐約古根漢美術館藏。

圖 2-4　康丁斯基，有白線的圖（草圖），1913，水彩、遮光塗料、紙本、鉛筆，39.6 × 36 cm，德國紐倫堡國立博物館藏。

這個名詞，來稱呼一批自二次大戰期間以迄戰後，在美國興起的年輕藝術家的抽象作品。這批奠定美國藝術自我風格的藝術家，包括：帕洛克 (Jackson Pollock, 1912–1956)、德庫寧 (Willem de Kooning, 1904–1997)、馬惹威爾 (Robert Motherwell, 1915–1991)、羅斯科 (Mark Rothko, 1903–1970)、史提爾 (Clyfford Still, 1904–1980)、戛斯頓 (Philip Guston, 1913–1980)、克萊茵 (Franz Kline, 1910–1962)、杜皮 (Mark Tobey, 1890–1976)，以及霍夫曼 (Hans Hofmann, 1880–1966) 和較晚的山姆‧法蘭西斯 (Sam Francis, 1923–1994) 等等。這些畫家都有一種「非具象」、「畫幅大」，追求「二次元性」(也可說是平面性) 的特點，且充滿「行動」或稱「動作」的直覺表現，因此美國藝評家哈羅德‧羅森堡 (Harold Rosenburg) 也稱呼他們為美國的行動畫派，而稱他們的作品是「行動繪畫」(Action Painting)。

這些畫家對美國繪畫特色的建立有著極大的貢獻，將在文後陸續介紹。其中霍夫曼和山姆‧法蘭西斯的作品，在強力的抽象表現之間，又散發著一股抒情的愉悅特質，首先在本節中加以介紹。

霍夫曼素有「美國抽象繪畫導師」的美稱，他恐怕也是第一個發明「滴彩畫法」的畫家。所謂「滴彩畫法」就是不用畫筆直接接觸畫面，而是利用滴、甩、潑、灑的方式，將顏料噴灑到畫面上，形成一種具有速度感與自動性的畫面效果。這種作法，進一步發揮了以無意識的行動來反射內心潛意識空間的理論，形成一種極具心理性與形而上特色的畫風。他創作於 1945 年的【無題】(圖 2-5)，可以看到色彩彼此流動、推

擠所形成的特殊風貌；或許畫面中還可以看到一些筆畫留下的線條，但那些流動交融的色彩效果，顯然不是人為刻意所可製造出來的，給人一種神祕、跳躍的思維感受。

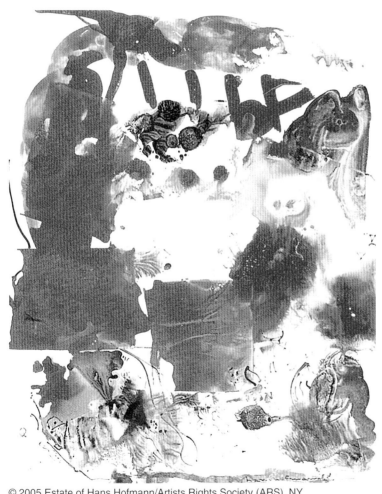

圖 2-5　霍夫曼，無題，1945，油彩、畫布，73×58.4 cm，美國俄亥俄州戴登藝術學院藏。

圖 2-6　法蘭西斯，放出光芒的黑，1958，油彩、畫布，
203.2 × 134.62 cm，美國紐約古根漢美術館藏。

　　霍夫曼的技法，影響了之後的畫家如帕洛克等人，也在山姆・法蘭西斯的作品中發揚光大。年紀較輕的山姆・法蘭西斯，是戰後享有盛名且高壽的畫家，他以滴流、揮甩的技法為主軸，賦予畫面更大的自由性與愉悅性；加以他的畫面色彩繽紛、熱情洋溢，給人一種樂觀歡愉的美國文化印象。【放出光芒的黑】（圖 2-6）是他 1958 年的作品，原本低沉灰暗而神祕憂傷的黑色，在其他色彩的對比、推擠下，成為帶有生命、綻放光芒的色彩。山姆・法蘭西斯，拜科技發達之賜，以更具透明性的壓克力色彩，取代濃稠的傳統油彩，創造出嶄新的面貌。

　　不過，在抽象繪畫盛行的二十世紀後半葉，以抽象抒情而聞名世界藝壇的，卻是三位華人出身的藝術家：趙無極 (1921-)、朱德群 (1920-)，與陳正雄 (1935-)。

　　趙、朱、陳三人，在戰後抽象藝術的風潮中，不約而同地以一種傾向東方抒情的抽象風格，受到西方畫壇高度的肯定。三人除了先後受邀

參加代表前衛藝術最高榮譽的巴黎五月沙龍展外，趙、朱二人也先後榮獲法蘭西學院藝術院士榮銜；趙無極還曾獲得法國總統榮譽獎章，陳正雄則兩次獲頒義大利佛羅倫斯國際當代藝術雙年展的終生成就獎及偉大的羅倫佐獎章。此華人三家是抽象藝術發展過程中，頗為特異而突出的一個現象。

　　趙無極和朱德群，是早期杭州藝專的同期校友。在林風眠校長的支持與鼓勵下，先後走上現代藝術的追求。不過趙無極早在 1948 年，也就是共產黨統治中國大陸的前一年，便帶著父親的祝福，和年輕的妻子遠赴巴黎尋求藝術之夢；並且在經歷一些克利 (Paul Klee, 1879–1940) 風格的震撼與掙扎之後，很快地在西方畫壇建立他那富有東方神祕色彩的抽象風貌。【6.10.68】（圖 2–7）是他完成於 1968 年的一件代表力作。趙無極和許多初期的抽象藝術家一樣，堅持使用編號來為作品題名，避免給予觀者過多的暗示和限制。

　　在這件以黃褐色為主調的作品中，有一些黑色的線條揮灑其間，可以看得出那是用西方硬毛油畫刷子，來回運動留下的筆跡，由於刷毛扭動、揮舞、分叉的結果，整個畫面洋溢著一種充沛的生命力，好似一闋

圖 2–7　趙無極，6.10.68，1968，油彩、畫布，95 × 105 cm，臺灣山藝術文教基金會藏。

35

圖2-8　朱德群，動中靜，1983，油彩、畫布，162×130 cm，臺北市立美術館藏。

快板的小提琴奏鳴曲，樂音流盪、跳躍，兼而有之，或輕或重、或揚或抑，是一種生命成熟的表徵，有過哀傷的沉鬱，也有豁然之後的舒坦。畫面下方的空白，對比於濃重的大筆暗褐，更顯得強烈而清明。

離開大陸之後，先來到臺灣，在當時的省立臺灣師院藝術系（今國立臺灣師範大學美術系）執教幾年後，赴法定居的朱德群，也是以富於東方抒情色彩的作品，揚名異域。

朱德群的作品，較無個人情緒的展現，傳達出一種渾沌初開、宇宙荒涼的浩瀚之感；在相當豐富的色彩中，油彩若水，渲染流動，筆隨心轉，一如中國水墨山水般的筆韻與墨趣，柔和而富韻律。現藏臺北市立美術館的【動中靜】（圖2-8）是朱德群1983年的作品，他擅長在豐美流動的色彩中，迸發幾點耀眼的光源，予人一種雲興霞蔚、氣韻生發的感受。

而出生臺灣的陳正雄，由於具有流利的外語能力，因此出入國際重要藝術展出場合，和許多國際知名大師相交往，包括前提的山姆‧法蘭西斯。陳正雄的作品在一種恢宏的氣勢中，特具臺灣海洋與叢林的意味。

【紅林】（圖2-9）是1985年的作品，陳正雄以較油彩更具流動性的壓克力顏料，揮灑、點染，充分表達了臺灣亞熱帶地區熱情、多彩、鮮麗、明豔的文化特色。

抒情抽象的藝術風格，對擁有東方文化色彩的藝術家而言，似乎更具得心應手、水到渠成的表現優勢，趙、朱、陳三人的作品與成就，應是此一事實的有力明證。

圖2-9　陳正雄，紅林，1985，壓克力顏料、畫布，97 × 145 cm，臺原藝術文化基金會藏。

03 書寫・靈動

　　從抽象藝術的原理反觀，中國的書法，應是人類文明史上，最早且具偉大成就的抽象藝術表現。一種完全運用線條構成，以陰陽頓挫、起伏轉折、空間布局所形成的純粹形式，也就是所謂的「書法」作品；大家所欣賞的，是它在這些形式表現上的偉大成就，而不太在意它在文字上所傳達的意義和內涵。甚至可以說：在觀賞書法作品的時候，如果過度注意文字的內涵意義，反而將無法充分領略書法本身造形之美。在這個層面上，足證書法藝術和抽象繪畫之間，確有其相通互發的妙處。

　　不過，正由於這種抽象的本質，歷代書評家在描述偉大書家的作品時，卻又不得不援引自然的種種情態來加以比擬譬喻，以協助人們了解。比如談到東晉王羲之 (321–379) 的楷書時，就說：如陰陽四時、寒暑調暢；談到他的草書、行書時，就說：如清風出袖、明月入懷。又如談到唐代張旭 (675–750?) 的書法，則謂：神虬騰霄、夏雲出岫。談到顏真卿 (709–785) 的字體，則如金剛嗔目、力士揮拳。至於宋代蘇軾 (1036–1101) 的書法，則有古槎怪石、怒龍噴浪之妙。像這種以自然之妙、萬物情態來形容書法的表現，絕不在其具體形狀的雷同，而在其氣韻、內涵的妙擬，所謂「無聲之音，無形之相」，正是書法藝術抽象精神之所在。

西方抽象藝術興起之後，許多藝術家開始在東方，尤其是中國的書法藝術中，發覺到豐美的內涵和絕妙的表現。於是紛紛吸納、學習這些線條藝術的精華，融入創作之中，也形成國際抽象畫壇極具特色的「書法表現」(Calligraphy Expression) 潮流。

最早運用東方書法在油畫的表現上，而獲得廣大注目與高度認同者，當推法國畫家哈同 (Hans Hartung, 1904–1989)。哈同生於德國萊比錫，在德國完成他的基礎美術教育，1927 年，也就是二十三歲那年初抵巴黎，和康丁斯基、蒙德里安 (Piet Mondrian, 1872–1944)、米羅 (Joan Miró, 1893–1983)、卡爾達 (Alexander Caldor, 1898–1976) 等抽象畫家交遊，深受啟發。

哈同在形成他的書法性作品前，並未真正到過東方，他對書法藝術的理解，主要來自書籍的介紹和美國一些行動畫派藝術家的啟蒙。

哈同擅長在塗有底色的畫面上，以極為俐落，甚至簡約的黑線條，創作出非常具有詩意的畫面。【構成】(圖 3–1) 是創作於 1948 年的作品，整個畫面都是以非常大膽且自信的線條構成，包括作為主要襯底的藍、

圖 3–1　哈同，構成，1948，油彩、畫布，89.5 × 116.5 cm，日本大原美術館藏。

圖 3-2　哈同，T 1956-22，1956，油彩、畫布，409.7 × 103.5 cm，瑞士蘇黎世私人收藏。

紫二色，是以平行的橫線平刷而成，中間自然的留出一些空間，再加上兩條俐落的黃線，增加了空間的層次變化。然後猶如指揮棒揮出的黑色線條，掩蓋其上，形成一種起伏旋轉的律動，也再度拉大了空間的距離。哈同曾說：「我所表現的世界，並不是從自然的世界中取下一角，而是自創出一個完全『自我』的獨立宇宙。」（圖 3-2）

　　哈同雖然是德國人，但為逃避納粹的迫害，遷居巴黎、入籍法國，並在法國獲得極高的榮譽。1948 年，他代表法國參加威尼斯雙年展，也獲得世人極大的讚響。

　　同樣是以書法表現而知名的另一位畫家，也是法國的蘇拉吉 (Pierre Soulages, 1919–　)。相對於哈同之從東方的書法中獲得律動、迴旋的啟發，蘇拉吉則抓住了東方書法字形中的結構與空間。不同於哈同流動、游走的銳利細線，蘇拉吉則擅用橫、豎粗獷寬厚的黑線條。黑幾乎就成為他畫面中最重要的主角。

　　在西方傳統繪畫中，至少到了印象派畫家手上，黑色幾乎已經成為畫面的禁忌，然而蘇拉吉則採用大量的黑色，這是現代繪畫的一種叛逆。

　　蘇拉吉透過畫面微妙的安排，賦予黑色一種亮麗又迷人的魅力，猶如一顆閃閃發亮的黑珍珠，既堅硬又輝煌。

　　【繪畫，1963.9.23】（圖 3-3）是一件 202 × 143 cm 的大作品，蘇拉吉以寬厚大筆快速地刷出黑色線條，橫掃而過的速度感，在某些停筆或轉折的地方，筆觸因線條的停止而產生一種緊張感。至於自然留出的空

圖 3–3　蘇拉吉，繪畫，1963.9.23，1963，油彩、畫布，202 × 143 cm，法國巴黎私人收藏。

隙，一些類如中國書法「飛白」的效果，襯托出具有土地般溫潤感覺的土黃色，不但賦予畫面呼吸的空間感，也增添了作品靈動的生命力。

不論是哈同或蘇拉吉，作品均不作任何具文學性或意喻性的標題，而大部分是用「構成」、「繪畫」這樣的純粹標題，頂多再加上代表創作日期的編號。他們相信：標題帶給欣賞者暗示，也容易誤導或阻礙欣賞者純粹的欣賞。這是二次大戰前後，抽象主義者相當普遍的一種「無標題」現象。

所有的欣賞者，面對他們的作品，最好是純粹就畫面的色彩、線條、構圖，作純粹形式的感通，不必任何的聯想，也避免過多的詮釋。

不過不論是哈同或蘇拉吉，他們雖從中國或東方的書法中獲得創作的養分，但創作時，終究是使用西方的油彩和畫布。倒是真正到過中國與日本的美國畫家杜皮，則有大批直接以東方墨色和毛筆作成的作品，如【無題】（圖 3-4）一作，就像是中國草書般的線條，來回揮舞，形成一種繁複且具動感的視覺效果。

西方畫壇這種在現代藝術創作中，吸納中國或東方書法藝術養分的作法，對 1960 年代臺灣在尋求美術現代化的過程，有著相當直接且強烈的影響。

自在與飛揚

圖 3-4　杜皮，無題，1957，紙本、墨水，33.7 × 24.5 cm，美國私人收藏。

在戰亂中，跟隨著軍隊來到臺灣的山東青年劉國松 (1932-)，是臺灣現代水墨繪畫運動重要的領導人物。早期他以一些石膏混合著油彩、水墨，來模擬中國古代山水名作的氣韻流動。但之後，他受到當時臺灣現代建築界在材料與形式上的討論影響，認為以甲材料去模擬乙材料的效果或功能，都不是一種健康的作法，決心重回中國傳統的紙墨世界。但在這些傳統的媒材上，他堅持具有現代面貌的創作。此時西方書法表現的抽象作品給了他一些啟發，而中國傳統變異畫家如石恪（五代～宋初）等人草書筆法的繪畫，也提供了他一些靈感。

1963 年，劉國松創作出【墨象之舞】（圖 3-5）這樣的作品，驚艷當時臺灣文化界人士，詩人余光中以詩的語言，為他寫下如此真切而優美的評論：

圖 3-5　劉國松，墨象之舞，1963，紙本、水墨，47×85 cm，畫家自藏。

那是水的感覺、靈的感覺、風的感覺，有限對無限的嚮向，剎那對永
恆的追求。

——余光中〈偉大的前夕〉

的確，劉國松在以多種媒材模擬中國古代山水名畫的氣韻流動之後，徹
底體悟：物體的模擬，不如直接訴求氣韻的掌握。他以毛筆揮灑而成的
筆觸抽象之作，充分展現了傳統中國哲學中周行復始、生生不息的宇宙
原理。

在形式單純化、抽象化的同時，色彩也降到只有黑、白二色，所謂
「畫黑留白，不畫如畫，黑固甚是，白尤多姿，如魂附身。」（余光中語）
尤其在這些以大筆觸構成的黑線中，跳躍著一些竄動、游移的細碎白線，
就像一闋壯闊的交響樂曲，跳動著一些小提琴般的裝飾音。其實這些畫
面的效果，也是劉國松在媒材開發上的創意。他曾經在一個偶然的機會
中，看到中國傳統的紙糊燈籠之殘片，這些殘片的背後，透露出正面粗
黑毛筆所寫的字體，因為隔著一些紙筋而顯示出白色紋理效果。於是劉
國松便找到了紙廠，特別訂製大批有著大量紙筋的綿紙；當他用大如「砲
刷子」的畫筆，畫出那些靈動的墨象之後，再抽剝下那些紙面的紙筋，
於是形成這樣特殊的畫面效果。

劉國松這種由形式與媒材的實驗出發的路向，成為中國水墨革新，
甚至是革命，在戰後臺灣形成廣大的影響與呼應，即使後來在中國大陸
的水墨畫壇，亦造成相當程度的震撼與討論。

不過抽象書寫形式在戰後的臺灣畫壇，也不見得完全堅持水墨的傳統媒材，如與劉國松同時的莊喆 (1934-)，就從油彩、壓克力出發，藉著畫刀較為拙勁的筆力，創作出一種風格別緻的抽象書寫面貌。【遠翔】（圖 3-6）是完成於 1990 年的一件作品。在橫長的畫幅中，可以看到如雙翅展開的意象；過去寫實的繪畫，捕捉能夠展翅飛翔的鳥的形象，現代的抽象繪畫，則捨去鳥形，純粹捕捉「飛翔」本身展翅高揚的意象。就現代人而言，可以遠翔的絕不再只是飛鳥，也可以包括滿載乘客的飛機。然而【遠翔】一作，表達的既不是飛鳥，也不是飛機，而是一種意與飛揚、具有動感的抽象精神。

　　莊喆生長在一個充滿書香的家庭，從他的父親莊嚴先生到一家兄弟，都是文藝、藝術的創作者與研究者。莊喆在臺灣六、七〇年代的現代繪

圖 3-6　莊喆，遠翔，1990，油彩、畫布，116×292 cm，臺北市立美術館藏。

畫運動過程中，也以具備高度文化反思與精神意境的特質，獲得高度的評價。他在不拘媒材的抽象形式中，進行一種「劇」的精神探險；這當中有衝突、有協調，有力道、有美感，但追求的，不外是「無形之狀」、「不黏外象」的東方美學精神。

　　從書法線條出發的抽象創作，在我們之前提及的朱德群身上，也有極傑出的表現。早期由臺灣前往法國發展的朱德群，畫風其實仍然相當保守、寫實；但當 1956 年，他在巴黎現代美術館看到剛因自殺而身亡的俄籍畫家史達爾 (Nicolas de Staël, 1914–1955) 的大型回顧展時，深受感動，發覺原來油彩也可以如此自由而奔放的方式來創作，自此一路往抽象的路向發展。

　　然而史達爾的抽象作品，畫面中的線條，其實仍然是一種簡化了的色塊與色面，形成一種形式結構上的緊密秩序（圖 3–7）。而朱德群的抽象線條，則完全來自早年杭州藝專時期苦練書法的結果。

　　【冬之呈現】（圖 3–8）是朱德群 1986 年的一件作品。這件作品曾經在 1987 年臺灣國立歷史博物館的「朱德群畫展」中展出。整幅畫面以一種快速揮灑的筆觸，或粗或細、或濃或淡、或長或短，構成一

圖 3–7　史達爾，構圖，1949，油彩、畫布，60 × 81.5 cm，瑞士巴塞爾白耶拉畫廊藏。

圖 3-8　朱德群，冬之呈
現，1986，油彩、畫布，130
×195 cm。

種雪氣迷濛的隆冬意象；不過，這種冬之呈現，顯然不是萬物死寂的蕭
瑟之感，反而是一種生命在壓抑、摧殘中，尋求掙脫、飛揚的積極力動。
在看似全無物象的畫面中，透過筆觸的運動、揮灑，暗示了大雪紛飛、
林木萬頃、生命不息的豐富意象。

　　以書法入畫，或以線條為創作的元素，戰後臺灣的李錫奇 (1938-)，
也是一位值得留意的重要藝術家。這位在臺灣畫壇有「變調鳥」美稱的
藝術家，以其豐富多變的面貌，和積極靈活的行動力，在臺灣畫壇上產
生重要影響。他於 1970 年代，從「月之祭」、「時空行」、「生命的動感」、
「頓悟」……等系列所構成的作品，其實都是取材自中國書法的意象，

0
3

書

寫

靈

動

圖 3-9 李錫奇,記憶 325-
31,1986,噴漆、畫布,140
×280 cm,畫家自藏。

自在與飛揚

可合稱為「大書法系列」。

　　1986 年的【記憶 325-31】(圖 3-9) 是當年在臺北環亞藝術中心展
出的作品之一。在深邃黑暗的背景中,這些起承轉合的書法線條,猶如
流竄、游動在夜空中的彩色精靈。李錫奇這個時期的作品,延續他早期
版畫創作的間接性手法,是以紙型、噴槍一層層的堆疊變化而成,給人
一種相當精緻、優雅的感受。這些取自古代書法大家,如懷素 (725-785)
等人的字帖原型,在李錫奇重新詮釋、創作之下,成為極具現代精神的
面貌,也勾起許多人幼年時期手執線香,香煙裊裊、迴旋搖盪的記憶;
也令人聯想起中國傳統舞蹈,衣袖、飄帶,凌空飛揚的美感,或許這也
正是作品題名【記憶】的主要原因所在。

　　也是以書寫線條入畫的楚戈 (1931-),在臺灣戰後畫壇以多面向的
才華,備受敬重。早年寫詩、畫插圖、寫評論的他,後來也投身水墨創

作，同時，他也是傑出的散文作家與世界知名的中國古銅器研究專家，他的傳世巨著《龍史》，近由漢聲出版社出版，國際知名漢學家馬悅然，即推崇他是中國存世少有的通識大師。

楚戈從線條出發的抽象之作，其實背後蘊含著他個人對中國古代美學、哲學的深刻體悟，因此結合「易理」與「結繩美學」而來的抽象創作，始終在形式風格的獨創之外，又透露出高度的哲思深度。【圓而神】（圖3-10）藉著一些複數的平行線條，鋪陳展開；這是用一種多筆串成的特殊刷筆，就像繩子是由多條細線編織而成一般；也像一種和音般的音樂，流動、旋轉、纏繞在一個如中國古代璧玉般的形狀前後，無垠的背景，一如無垠的宇宙時空。楚戈用極簡卻富玄思與動力的語言，為書寫性的藝術，開闢了另一個廣闊的世界。

以書寫性的線條，作為創作的元素，其實也是人類極為本能的一種動作。我們在接聽電話或與人聊天的經驗中，經常會無意識地拿起一支筆在

圖3-10　是戈，圓而神，1999，壓克力顏料、水墨、畫布，169×122 cm，畫家自藏。

圖 3-11　李錦繡，生命，1990，壓克力顏料、炭筆、畫布，130.5×162.5 cm，臺北市立美術館藏。

紙上亂畫；心情好時，圓線居多，心情差時，則折線為主。這種無意識或潛意識流動下的心象展現，也是人與物對話的一個巨大面向，將在本書第十一章〈媒材・心象〉中再予詳述。

　　早年留學巴黎，後來居住臺南，而在 2003 年不幸早逝的女畫家李錦繡 (1953-2003)，就有許多作品，流露著心象式書寫的特質。一方面，她曾經是臺灣現代繪畫運動導師李仲生 (1911-1984) 的學生，李仲生正是一個強調由潛意識開發，進入現代藝術創作心象世界的傑出教育家；二方面，李錦繡長期對書法的喜愛、投入，也曾經追隨臺灣前輩書法家陳丁奇學習，因此她的作品始終帶有濃厚的心象書寫意味。

　　【生命】（圖 3-11）是李錦繡 1990 年的作品，在一些流動、扭轉的線條中，我們可以感覺到一種如林木掙長般的強勁生命力，也是畫家對她自身生命的深切期望與追求。李錦繡的作品，除了線條的流暢、運動之外，色彩的中間色調走向與透明、優雅的畫面氣質，都讓人對這位出身油漆工家庭的平凡女子，生發一種溫暖的親切感與深沉的懷思。

04　爆發・行動

自在與飛揚

未來派 (Futurism)：二十世紀初興起於義大利的藝術運動，主張在繪畫、雕塑、文學上，表現出現代社會機械文明的速度感與美學。他們先後發表過幾次宣言，歌頌工業文明，強調動態的感覺和力的作用。

　　屬於線條的表現，原本是東方藝術的特色；相對而言，在西方傳統的繪畫歷史中，尤其是文藝復興以來，為追求如實的立體感表現，藝術家總是刻意地隱藏筆觸和線條。

　　筆觸和線條其實是一種相當「人為」的產物。嚴格而言，大自然之中，並沒有所謂線條的存在，即使細如髮絲，也是一個圓柱形的長條物；即使桌子、建物的邊緣線，也是兩個面的交界處，並沒有真正的線條；更何況描繪物象的輪廓線，更是一種虛擬的存在。因此，在西方以科學出發的藝術傳統中，不斷在消除這些線條的存在，以符合更接近自然的真實。

　　然而，東方的藝術，以一枝毛筆為工具，幾乎所有的藝術，都是從線條出發；書法如此，繪畫也是如此。所謂的「皴」法、「描」法，都是一些不同的筆觸與線條的名稱。簡言之，這些東方藝術，因為從線條出發，一開始就是抽象的思維。

　　線條既是一種人為在平面上作出的產物，也就充滿人的色彩。誠如前章所言：心情愉快的人，會在紙片上不斷地畫出圓弧形的線條；心情惡劣的人，則會以猛烈的折線來宣洩心中的忿怒。線條和行動結合，線

條也幾乎就是人的生命映現。

　　一樣是從線條出發，部分採書法表現的抽象藝術家，從東方的書法擷取養分，有一種典雅、溫潤的文人氣質。另外也有一些純粹從線條出發的抽象藝術家，則完全從行動，或速度來掌握；他們深受義大利未來派 (Futurism) 的影響，主張：「表現迅速變化的主題，以動的現代生活律動，來作為所有藝術表現的總主題。」

　　這種原本是因工業文明而帶來的思想，在經歷兩次世界大戰之後，對世事變動莫測的心情，也直接地表現在這樣的創作思維之中。擁有這些創作思維與特色的畫家，他們的作品，就被稱為「爆發表現」(Erupt Expression)。

　　爆發表現藝術家，最具代表性的，應是德國的歐爾士 (Wols, 即 Alfred Otto Wolfgang Schulze, 1913–1951)。他出生於德國柏林，自小接受極好的音樂教育，四歲即能拉奏小提琴；之後轉入美術的學習，但音樂的修養，始終洋溢在後來的美術創作中。

　　在進入德國知名的「包浩斯」藝術造形學校之後，他認識了大畫家米羅、埃倫斯特 (Max Ernst, 1891–1976) 等人，也接受了他們在超現實主義與表現主義方面的影響；因此，歐爾士早期的作品，還有許多富於象徵與隱喻意味的形體，如裸體的男女、魚、鳥、植物、樂器……等等。二次大戰後，他逃亡到法國，畫面開始轉換成純粹的抽象形式，把生命幻滅的感受，乃至個人情緒的喜怒哀樂，直接地投射到畫面之上，形成一種極具爆發力與感染力的作品，深受畫壇注目。

超現實主義 (Surrealism)：由法國詩人布魯東 (Andre Breton, 1896–1966) 發起，深受唯心主義與精神分析學的影響，主張發掘潛意識下人類精神狀態的真實面貌，以夢境、幻覺、本能作為創作的源泉，對生與死、過去與未來、真實與幻覺，進行一種超越正常思維規律的探索與統一。這個主張從繪畫、文學出發，影響到後來的戲劇、電影，甚至建築、商業美術等等。

表現主義 (Expressionism)：二十世紀初同時興起於德、奧等國的藝術運動。從主觀的唯心主義出發，強調表現自身強烈的感受與主觀的意象，甚至是冥想沉思中的精神狀態。由於強調情感的激動，畫面往往呈現一種忘我、狂亂的特色，極富宗教性與神祕性。

歐爾士的作品，在激情、爆發的強力表現下，仍富音樂的詩意，對經歷戰爭過後的人，既有一種哀悼、感傷之情，又具振奮、興發的感動。

【廢墟】（圖 4-1）是創作於 1951 年的小品，以水彩和鋼筆構成，一些細碎、迸發的線條，隱藏著一種城市興衰的回憶，又像一張注滿音符的樂譜，述說著人間悲喜交加的命運。

【向琴‧塔辛致敬】（圖 4-2），是一幅巨大的油畫，作於 1950 年，是畫家對故友的深沉懷念。在一個類如宇宙出口的無垠空間中，有著一些竄動流盪的紅、黑色點與線條，帶著速度的感覺，也像永不屈服的生命，探向宇宙出口的另一個世界。

在爆發表現中，另有一位傳奇畫家，也就是法國的馬鳩 (Georges Mathieu, 1921-)。畫壇流傳著一個關於馬鳩的故事，說：

有一次馬鳩受邀前往一個城市個展。他人先到了一個禮拜，到處閒逛、參觀，畫廊主人就是等不到他的作品運到。眼見著畫展即將開幕，畫廊主人不得不探詢馬鳩的意見；馬鳩則輕鬆地回答說：不必擔心。當天夜裡，馬鳩回到下榻的旅館，關了門。第二天就交給畫廊主人預定展出的十幾幅作品。

這個故事可能過於誇張，但似乎也反映了馬鳩爆發創作的驚人速度，一如我們在他的作品畫面中所感受到的一般。【哥尼菲斯人萬歲】（圖 4-3）是馬鳩完成於 1951

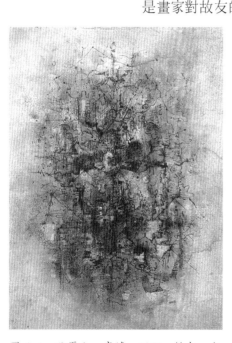

圖 4-1　歐爾士，廢墟，1951，紙本、水彩、鋼筆，19.6×14.3 cm，法國巴黎私人收藏。

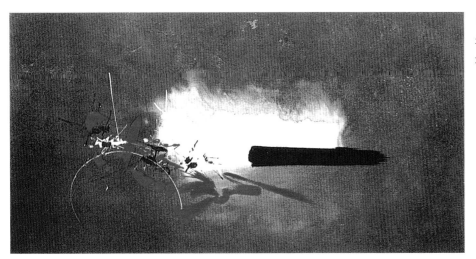

圖 4-2　歐爾士，向琴・塔辛致敬，1950，油彩、畫布，149.86 × 300 cm，法國巴黎私人收藏。

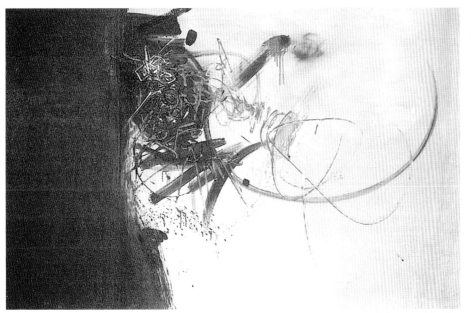

圖 4-3　馬鳩，哥尼菲斯人萬歲，1951，油彩、畫布，130 × 195 cm，私人收藏。

© Georges Mathieu

04 爆發行動

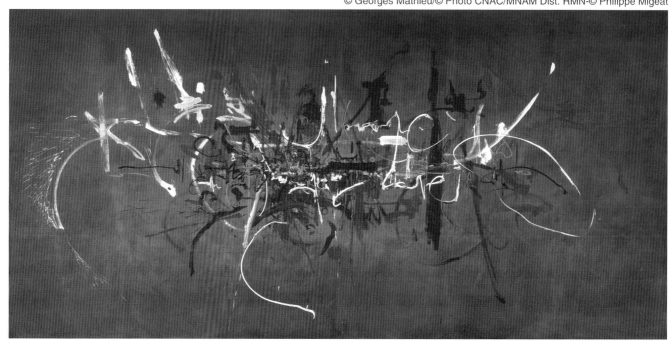

圖 4-4　馬鳩，Capetians Everywhere，1954，油彩、畫布，285.11×600.71 cm，法國巴黎龐畢度中心國立現代美術館藏。

年的作品。他的作品名稱往往只是他創作時的一個靈感代號，並不具備任何實質的內涵指涉。他的創作方式有些類似前文所提的哈同，習慣在一個巨大的底色上，進行線條的構成。但馬鳩的作品，不具哈同的透明性，他的創作一如寫字，不打草稿、不作計畫，完全憑藉一時的靈感，下筆直書，給人一種一氣呵成、任意馳騁的暢快速度感，也帶著濃濃的神經質傾向（圖4-4）。

馬鳩曾說：

> 我的創作，不受心智的控制，也不藉由記憶來複製；因此，我的生命也就永不減弱或歪曲。

「爆發表現」是流行於歐洲的名詞，其實它和美國的「抽象表現」或「行動繪畫」，有頗多相通之處。一樣強調在創作中表現人的直接行動與宣洩，美國畫家帕洛克沿用他的前輩霍夫曼所開創的滴彩畫法，並加以發揚光大。

所謂滴彩就是畫筆沾了顏料不直接接觸畫面，而是用甩、滴、潑、灑的方式，將顏料固著到畫面上去。帕洛克知名的巨作【藍柱子】（一名【藍的極限】）（圖 4-5）就是以一種極為繁複的滴彩方式，將原料一層一層地堆疊到畫面上，形成一種極為繁複的空間表現與畫面紋理。為了加強畫面的質感，帕洛克也徹底解放顏料的觀念，在傳統的油彩之外，更運用現代的塑膠漆，甚至鋁片、細砂等等混合媒材。

由於多次的重疊，且在重疊中，又技巧性的控制了一定的組織構成，

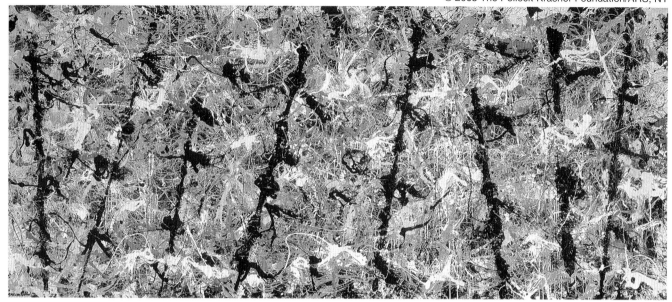

圖4-5　帕洛克，藍柱子，1952，油彩、畫
布、合成聚合媒材，212.09×488.95 cm，坎
培拉澳洲國立美術館藏。

圖4-6　帕洛克作畫情形。

如幾支「藍柱子」的排列，紅色線與黃色線的分布，形成一種不知何始、不知其終的壯闊效果；猶如一個萬鼓齊鳴、眾音交響的巨大樂團，樂音、鼓聲，排山倒海而來，在細微與巨大之間，形成一種異乎尋常的視覺感受。

帕洛克作畫，經常是將畫布平鋪在地面（圖 4-6），然後提著裝滿顏料的水桶，拿著沾滿顏料的大刷子，來回遊走、跨行畫布之上，猶如一個曼妙的舞者。所謂的行動，在帕洛克的創作中，似乎發揮到了極點；有傳言說：某些時候，帕洛克為了更全面地觀看畫面，會爬到挑高的二樓，然後從上頭觀察作品，甚至直接將顏料潑灑下來。

總之，行動畫派加上爆發的表現，讓繪畫似乎成為一種更為有趣的遊戲，也是人和媒材對話、交手的又一種形式。

不過帶著自動性技法出發的爆發性表現，不見得都是如上舉這樣西方男性畫家所表現出來的陽剛、強勁氣質，臺灣也有幾位女性藝術家，以水墨媒材，創作出頗為優雅、凝鍊的殊異風格。

1942 年出生的李重重，出身書香人家，自幼跟隨父親習畫，奠定對傳統筆墨掌握的能力；但在 1970 年代之後，她受到劉國松等人現代水墨運動的影響，毅然投入抽象水墨的創作，以獨特的風格，見重於當代畫壇。

以帶著自動性技法傾向的風格，李重重在拋棄傳統形式語彙的過程中，卻又巧妙地傳承及保留了中國傳統水墨中，最動人與耐人尋味的墨韻和精神。因此，李重重的作品，有著自由揮灑的蒼潤之氣，也有著餘

自在與飛揚

圖 4-7 李重重，秋韻風聲，1987，墨、彩、紙、框裱，61×61 cm，臺北市立美術館藏。

韻繞樑、內涵深刻的婉約之美。她的創作，從布局入手，以墨韻收尾；在潑灑與層疊的雙重經營下，表面上看，似乎恣意縱橫、逸筆無礙，實質上，則是苦心經營、層層堆疊，墨色達於數十次的重複，過程相當緩慢，是一種舉重若輕的創作典範。

李重重曾說：「我希望作品能有大象重重跺腳時，那樣的震動。」

【秋韻風聲】（圖 4-7）是創作於 1987 年的作品，現藏臺北市立美術館。我們在那些縱橫交錯的墨線，以及水氣氤氳的氛圍中，似乎可以感受到秋色凝重、寒風吹拂的滄桑與生命成熟的飽滿與自信。

水墨媒材創作，最困難的就是質感豐厚的表現，一般人容易流為單薄虛浮的困境，李重重作品最大的優點，正是在這個課題上，呈現了相當完美的理解與克服。她後期的作品，加入了較為明麗的色彩（圖 4-8），也讓人在那分豪邁蒼潤之情之外，增添了更多婉約親和的舒爽感受。

也是出生於藝術之家的陳幸婉 (1951-2004)，父親是臺灣知名前輩雕塑家陳夏雨 (1917-2000)。陳幸婉也是李仲生的學生，因此在畫面上也具

圖 4-8　李重重，東方再起，1998，紙本、水墨、壓克力顏料，135×210 cm，畫家自藏。

備某些心象流動的特質。不過陳幸婉對媒材的運用，頗為多樣，從早期的壓克力、石膏，到之後的布料、動物毛皮等，後期則回歸一種相當簡約的水墨流動。

水墨是中國傳統的媒材，很多人在這當中追求墨分五彩、水墨暈章的文人美學；但對李仲生的許多學生而言，水墨可能更接近於墨水，他們不在所謂色層墨韻變化上入手，卻更專注於這些自動流動的神祕墨象。

【無題】（圖 4-9）是陳幸婉 1992 年的作品，或粗或細、或傾倒或流動的墨汁、壓克力，在結合部分拼貼紙片的技法下，形成一種形式自由、多樣，變化無窮卻簡潔有力的抽象之形。

陳幸婉曾說：

> 創作之所以吸引我，是因為它的可能性，你越作就越接近它。有時在心中已經有一些雛形了，但如果不去做的話，那東西就出不來。你不知道那是什麼，完全是一種內在的需求。

墨象無垠、心象無垠，在一種爆發、自動的技法下，陳幸婉在畫面上探索生命的各種可能性，也藉此達到超越、異想、圓融、悅納的精神境界。

這位出生臺灣臺中的女畫家，長年往來於巴黎畫室和臺中的老家之間。2004 年 3 月某一天的早晨，在突然昏迷中病逝巴黎，留下大批「清淨歡喜」（陳幸婉最後一次個展名稱）的作品。

圖 4-9　陳幸婉，無題，1992，布、壓克力顏料、紙、畫布，158×155 cm，臺北市立美術館藏。

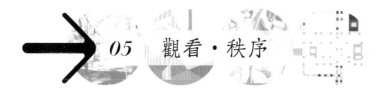

05　觀看・秩序

　　抽象藝術的形成和發展，從泰納、莫內等人的凝視想像到康丁斯基的抒情表現，一路下來，結合東方的書法，與爆發性的行動，形成一個波瀾壯闊、激情放逸的巨大路向，確是藝術創作在二十世紀重大的成就；但這並非抽象藝術唯一的路向，也不是人和物相互對話的唯一類型。

　　事實上，抽象藝術的形成，從西方現代藝術的發展來看，還有另一條重要的脈絡，那便是自塞尚 (Paul Cézanne, 1839–1906) 以來，透過對物的觀看、理解與分析，所形成的一條屬於理知、冷靜的路向。

　　塞尚在西方美術史上，有「現代繪畫之父」的美稱，甚至在論述西方美術發展時，史家也有所謂「塞尚之前」與「塞尚之後」的說法。由此可見，塞尚在西方美術發展上所扮演的關鍵性重要地位。

　　關於塞尚在西方美術史上的重要性，本叢書《盡頭的起點——藝術中的人與自然》第八單元〈自然的物化〉中，也有一些陳述。在此，可再進一步加以介紹。

　　塞尚是法國南部艾林一普洛文斯 (Aixen-Provence) 地方的人，二十二歲才前往巴黎，在好友左拉 (Emile Zola, 1840–1902) 的建議下，進入一家名為「瑞士藝術院」的民間美術研究機構學習。就在這裡，認識了畢

沙羅，並透過畢沙羅的介紹，認識了莫內、雷諾瓦 (Pierre-Auguste Renoir, 1841–1919) 等印象派畫家；而此時第一屆的印象派展覽 (1874) 尚未舉辦。

　　作為銀行家的父親，希望塞尚能進入類似巴黎美術學校這樣的正規學府學習，但在了解整個學院派的運作與教學後，塞尚決定選擇作一名在野的畫家。

　　年輕時的塞尚，嚮往浪漫主義甚至巴洛克的藝術，創作了許多帶有激烈情緒的作品。之後，度過一段印象主義的時期，甚至在好友畢沙羅的堅持下，也曾經提出作品，參加包括第一屆在內的印象派畫展。

　　不過，從第一屆參展的【懸樑之家】（又稱【吊死鬼之屋】）（圖 5-1）開始，塞尚和這些印象派畫家便存在著重大的鴻溝。一樣取材田園風景，印象派畫家追求的是充滿微風、空氣、陽光、色彩的柔性氛圍，但嚴肅的塞尚，在畫面上追求思考的，卻是一些堅實、穩定、根植於大地的造形空間與實體等問題。

　　顯然當時能夠了解他思想的朋友，幾乎沒有；因此，當這些和他年紀相當的印象派畫家都已經在創作上達於穩定，並享有一定知名度時，塞尚仍是一個孤獨、甚至帶著生澀面貌的藝術探索者，且和這些好友漸行漸遠，不再參加他們的展出。

1880 年代中期以後，塞尚的風格逐漸明朗起來，但真正建構比較完整的表現，則是 1886 年他父親過世以後的事；這年，他已經是四十七歲的年紀。銀行家的父親，為他留下了可觀的遺產，他選擇回到故鄉，過著類似隱士般的生活。每天面對著窗外的聖維克多山 (La Montagne Sainre-Vietoire) 和桌上的靜物，畫下一幅又一幅看似大同小異的作品。同時，他也有許多以想像構成的男女水浴圖。

到了今天，我們已經可以了解，原來這位沉默而富於思考的藝術家，是在他孤獨的畫室中，進行了一場寧靜的革命。他從根本上去推翻了自文藝復興以來的種種繪畫典範，其實也是人觀看外在世界的一些自認為「科學」的想法與方法。

文藝復興以來建構的繪畫典範，簡單地說，至少包括「單點透視」和「色彩漸層」這兩點。正如許多到學院素描教室去學習石膏像寫生的美術系學生一樣，傳統的寫生觀念，就是要你閉上一隻眼睛，逼視所要描繪的物象。然後假設人的眼睛會一動也不動的，就像照相機一樣地將物象攝取下來。然而，人和照相機到底是不一樣的。首先，人是兩隻眼睛，看到的景物有很多是相互重疊交錯的；其次，人對物象的觀察，其實是透過視點的不斷移動，而獲得整體的印象，而不是一動也不動地攝取。塞尚對這個問題的思考，在西方而言，乃是革命性的，但在東方，卻已然存在。就像中國傳統的山水畫，永遠無法用照相機從某一個固定的視點拍攝得到一般，中國山水畫的畫

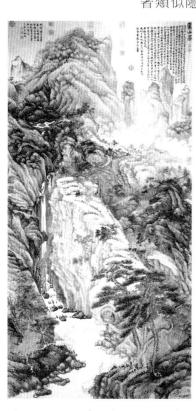

圖 5-2 沈周，盧山高，1467，紙本、水墨設色，193.8×98.1 cm，臺北國立故宮博物院藏。

自在與飛揚

圖 5-3　塞尚，靜物・蘋果，1893-94，油彩、畫布，65.5 × 81.5 cm，私人收藏。

法，正是一種加入時間因素的移動視點法。一個中國的水墨畫家，描繪一座山，在山腳下看看、在半山腰看看，到了山頂再看看，然後把綜合的印象，統整地表現在一幅長條形的畫面當中（圖 5-2），甚至把四季的觀念，或一天的晨昏，也都畫到作品當中，如知名的【清明上河圖】等等。

　　塞尚這種多視點，或稱移動視點的想法，最清楚地表現在他的靜物畫當中（圖 5-3），那些蘋果、桌面、瓶罐，尤其是罐口，可以清楚地感覺到一種不安定、不統一，甚至要翻過來的感覺，這正是將觀看的角度

圖 5-4 學院訓練下的
杯子畫法。

自在與飛揚

圖 5-5 兒童對杯子形
狀的描繪。

圖 5-6 杯子形狀的另
一種畫法。

不斷改變，也就是將時間的因素加入畫面當中的結果。

塞尚這種觀看的方式，完全解構、甚至推翻了以往視為典範的一點透視法，以及以為由一點透視法表現出來的物象，才是最科學、最真實的想法。以一個杯子的描繪來作比喻，以往學院的素描訓練中，一個學習繪畫的學生，若能畫出如圖 5-4 的形狀，我們便認為他是一個會畫畫的人；一個不會畫畫或初學畫畫的人，尤其是兒童，往往會把杯口畫得特別大，如圖 5-5 一般，這時老師便要不斷地訓練他，讓他能正確地了解杯口因視覺角度變化而有的大小變化。

其實學生之所以會不斷地把杯口畫得比一般視覺角度所看到的還要大一些的原因，正是因為我們都知道杯口其實是正圓的這個事實；受到這個認知中的觀念影響，在畫畫的時候，無形中便會表現出這樣的事實。然而傳統的學院訓練，正是要你拋棄這個已然認知的事實的影響。

不過，從塞尚的理論而言，杯子是圓的，杯底是平的，既是一個事實，繪畫自然有另一種表達的方式，那便是如圖 5-6 的畫法。

從事實而言，圖 5-6 和圖 5-4 的畫法，哪一個接近物象本質的真實呢？其實應該是圖 5-6，更具體的說：圖 5-6 是接近認知的真實，而圖 5-4 則是接近視覺的真實。

從視覺的感官進入認知的層面，正是塞尚對現代藝術的貢獻，也就是造成一般人會說「看不懂！」的原因所在。保守的藝術史家，甚至認為這是繪畫的墮落。

塞尚對文藝復興以來建立的繪畫典範，第二個要推翻的，是固有色的明暗漸層法。什麼是固有色的明暗漸層法呢？這是包括古典主義在內，所有西方傳統繪畫表達物象立體感的一個基本作法。比如一顆蘋果是紅的，那麼就以受光面較亮、背光面較暗的方式，畫出由白而黃、由黃而紅、由紅而褐，再由褐而黑的漸層色彩，如此一來，在視覺上就自然能產生一種所謂「立體」的幻覺。

　　然而這種固有色的觀念，在印象派畫家的手上，已經被徹底質疑、推翻。因為在三稜鏡的協助下，印象派的畫家了解到一些色光的原理，知道色彩互補的現象，紅色蘋果的暗處，並不是褐色或黑色，而是帶著互補的綠色。而物體在解構固有色的同時，也模糊了明確的外形輪廓；因此，在印象派的手法下，畫面也失去了形式的結構，而偏於鬆散、軟弱。

　　塞尚在印象派的基礎上，進一步思考空間表現和色彩、形式的問題。他既同意傳統固有色的色彩漸層方式是一種騙人眼睛的幻術，他更進一步肯定畫布是平面的此一事實；畫布既是平面的，又何必假造成所謂立體的三次元空間呢？塞尚是第一個提出二次元平面價值的現代畫家，這對現代藝術是極大的影響。

　　然而二次元的平面，是否就沒有了空間表現的可能呢？顯然也不是。塞尚認為這種空間的表現不應來自一種漸層法的幻術，而應是色彩自然造成的結果。他認為色彩本身就因色相、明度、彩度的不同，而有前後推擠拉扯的作用；肯定色彩的平面性，反而能建立更真實的畫面空間感。

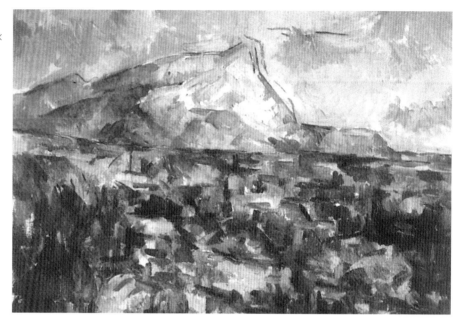

圖 5-7 塞尚，聖維克多山，1904-06，油彩、畫布，73 × 91 cm，美國費城美術館藏。

自在與飛揚

這種想法，就具體地表現在他一系列「聖維克多山」的創作中（圖 5-7）。那些黃、綠平面的色塊，正是重新建構一種畫面空間的重要元素。

塞尚的繪畫思想，是一種面對自然的全新態度。所謂文學、宗教、社會、道德，甚至生活情調等等內容，都在他的畫面中絕跡；他的畫面就只剩下完完全全的色彩與造形的思維和實驗，同時也是一種全新的想法與作為。

在塞尚的眼中，所有的物象，純粹就是一種物質、一種造形物；什麼山嶽、花果、樹木、房屋，甚至人體，都是同樣的東西，都是一種物的世界。因此，如何使之單純，並挖掘出這些物象內在形式上、構成上的種種秩序，才是他最關心的問題。對他而言，裸體的女人，和那些森

林中的樹幹沒有兩樣，都只是一種造形的因素。了解這一點，我們也才能欣賞他那一系列「大浴女圖」（圖 5-8），也了解他是如何在這樣的一個金字塔構圖的畫面中，去思考畫面大小、結構邏輯、空間深度、形色統一等等造形的問題。康丁斯基在他知名的《藝術的精神性》一書中，即稱美塞尚的這些作品是「神祕的三角形」。的確，這個巨大的畫面中，我們可以發現隱藏其中、不斷發展的三角形結構，形成如物質原子般穩

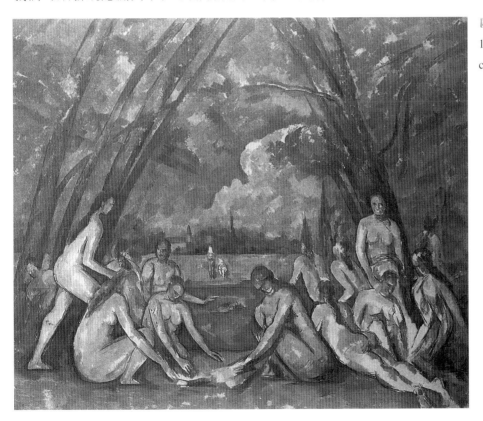

圖 5-8　塞尚，大浴女圖，1906，油彩、畫布，208 × 249 cm，美國費城美術館藏。

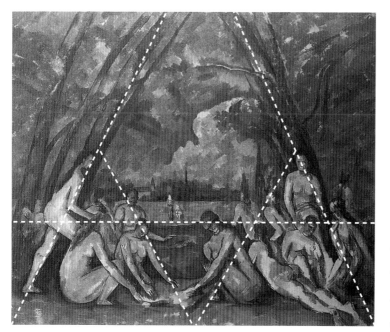

定而緊密的秩序（圖5–9）。

自在與飛揚

圖5–9 【大浴女圖】之
三角形構圖。

塞尚最有名的一句話：「自然的一切，都可以歸納為圓形、圓錐形，和圓柱形表現出來。」塞尚可以說是人與物對話的一個偉大奠基者，他徹底地肯定了「物」本身造形的終極意義。

塞尚大型的回顧展，1907年在巴黎大皇宮舉行，許多年輕一代的藝術家，深為感動，也深受影響。從印象派以來逐漸瓦解的畫面結構問題、形色統一問題、空間的深度問題，在塞尚的作品中都以一種全新的面貌被重新建立起來；因此，有人稱他為古典主義的再生與復活。

塞尚的出現，是時代重大轉折的產物，就像達文西 (Leonardo da Vinci, 1452–1519) 之標示著文藝復興的來臨一般。塞尚自己曾說：「像我這樣的畫家，一個世紀才出現一個。」這句話聽來頗為自誇；然而藝術史家卻說：「塞尚太謙虛了！像他這樣的畫家，是好幾個世紀才出現一個。」

過度誇大塞尚的偉大，會讓一般人反而摸不清他作品中真正偉大的地方。但平實而言，塞尚是他那樣一個巨大變動時代的重要代表者；他只是先覺性地對即將到來的時代，許多可能出現的問題、想法和作法，

作出了先期性的思考、探索與嘗試。他的許多思考或作法，都可以在後來的現代畫家身上找到延續，如前文已提及的平面性、時間性（視點移動）、對物象量體的觀察與表現，甚至是對顏料本身力量的強調等等。整體而言，他是一個新科學時代的產物，而終結了古典科學對世界的認知與掌握。

當然類如塞尚這樣的思維，也難免招致保守藝術家的批判，如所謂的「形式主義」、「物化的世界」等等。其實這些批評，對塞尚藝術本質的揭發，遠比那些只是人云亦云、一味推崇歌頌的盲從者，更精確地了解塞尚。然而「形式」或「物化」，到底是該被批評，或是受到歌頌，則是另一個價值判斷與選擇的問題。

批評塞尚，等於就是批評整個現代社會的走向與價值；但塞尚映現了整個現代社會對物的觀察、理解，與形式秩序的發掘、建構，則是毋庸置疑的事實。

06 立體‧分割

塞尚對物象的觀看與理解，是新時代的產物，他本人則是現代藝術重要的開拓者與奠基者。接續塞尚思想，而予以實踐、完成，並發揚光大者，應為畢卡索 (Pablo Picasso, 1881–1973)、布拉克 (Georges Braque, 1882–1963)，及蒙德里安、馬列維奇 (Kasimir Malevich, 1878–1935) 等人。本章將先對畢卡索、布拉克，及其影響下的一些藝術家作一介紹；蒙德里安及馬列維奇等，則在下一章中，再予討論。

塞尚在他的作品中所進行的移動視點與平面性的思考，幾乎就在畢卡索【阿維儂的姑娘們】(圖 6–1)一作中，獲得更為具體的實現。這件作品中的人物，也就是那些裸體女性，顯然比之塞尚【大浴女圖】(圖

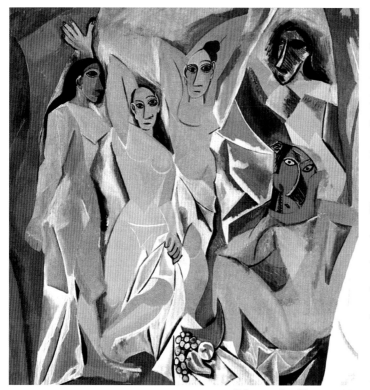

圖 6–1　畢卡索，阿維儂的姑娘們，1907，油彩、畫布，243.9×233.7 cm，美國紐約現代美術館藏。

5-8）中猶如樹幹一般的女體，來得更為怪異而缺乏性感。然而整個畫幅，藉由一些帶著分割式的色面，創造了一種全新的空間表達形式；而那些看來怪異的臉孔，固然有來自非洲原始部落面具的一些明顯影響痕跡，但主要的靈感泉源，或更確切地說，其理論的基礎，則完全是來自塞尚所謂移動式視點的實踐。

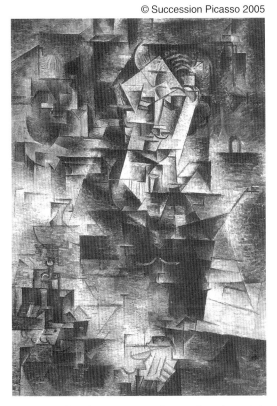

圖 6-2　畢卡索，丹尼爾－亨利‧卡思威勒的畫像，1910，油彩、畫布，100.6×72.8 cm，美國芝加哥藝術協會藏。

【阿維儂的姑娘們】一作，確立了畢卡索作為美術史重要藝術家的地位，此前，儘管他那些帶著人道主義及自傳色彩的作品，也讓他擁有一些聲名，但真正突顯他在歷史上重要地位的，無疑是這件令當時人們錯愕難解的知名作品。

【阿維儂的姑娘們】是畢卡索對塞尚思想的實踐，但並非結束，而是另一個開端，這種移動視點與平面性作為的終極表現，則是之後一系列以人物為主題，被稱為「分析的立體主義」(Analytic Cubism) 的作品。

【丹尼爾－亨利‧卡思威勒的畫像】(圖 6-2) 是畢卡索在完成【阿

分析的立體主義 (Analytic Cubism)：由畢卡索等人建立的立體主義，在進入純粹物象解構與重構的階段，畫面往往只剩下一些形體分解後的幾何切面，相互重疊、推擠，是立體主義思想最具典型表現的時期，稱為分析的立體主義。

立體

分割

維儂的姑娘們】之後三年的作品，也就是 1910 年的產物。在這件作品中，雖然還可以辨識出人物頭部、手部、肩膀的一些約略形狀，但基本上，人物與否，或哪位人物，都已經不是創作的重點，整個畫面洋溢著一種明暗空間的對比與節奏，流盪著一種物象結構隱然的秩序與律動。同樣的手法，在稍後的【彈吉他的女子】(圖 6-3) 中，獲得更為徹底的實現，人物及其他的物象，在這裡已經完全找不到痕跡。畢卡索創作的靈感，固然來自物象，但在創作的過程中，則已完全解構物象、重組物象，到達只剩下物象的形式結構與幾乎歸於單一的色彩空間。這是對自然（或說物體，包括人物）充滿信心的一種「形象上的再安排」(Formal Re-arrangement)，既富理性、知性，也洋溢主導、宰制的意味。這是從塞尚「物化」思考一路發展下來，不斷實驗、探索的自然結果，也是十九世紀後半以來，歐洲社會思維內涵的一種具體外現。

早期的藝術創作，藝術家必須迎合贊助者（包括教會、貴族）的喜愛、品味而創作，但十九世紀中葉以後，資本主義抬頭、中產階級

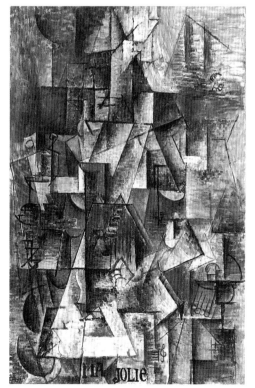

圖 6-3 畢卡索，彈吉他的女子，1911-12，油彩、畫布，100 × 65.4 cm，美國紐約現代美術館藏。

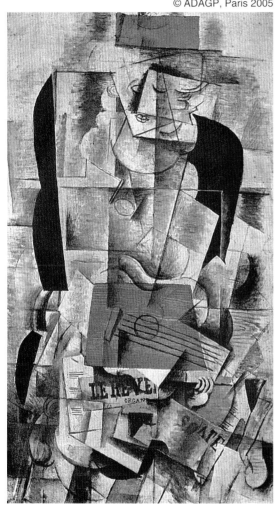

圖6-4　布拉克，抱著吉他的女人，1913，油彩、畫布、炭筆，130×73 cm，法國巴黎龐畢度中心國立現代美術館藏。

興起，藝術創作也開始脫離之前的制度束縛，享有自我的空間與絕對的自由。藝術創作從迎合贊助者，變成自我思維的展現；現在的欣賞者，倒過來，要迎合創作者的想法，奮起直追，才能有所理解。

在畢卡索進入「分析的立體主義」的同時，布拉克也不約而同地創作了主題、面貌幾乎雷同的作品，如【抱著吉他的女人】（圖6-4）。只是相較而言，布拉克稍帶曲線的線條，也成了他後來充滿詩意作品的先聲。

立體主義的發展從所謂「分析的立體主義」轉入「綜合的立體主義」，在畢卡索的創作如此，在布拉克的創作也是如此。【大圓桌】

綜合的立體主義：立體主義經歷分析的立體主義時期之後，許多畫家開始發展出一種利用各種紙片、籐椅等實物，加以拼貼構成的畫面，完全破壞或說脫離了原來的物象客觀形象，稱為「綜合的立體主義」。

77

（圖 6-5）是布拉克 1929 年
的作品，正是所謂「綜合的
立體主義」時期的代表之
作。這件作品，維持著單一
色系、多層彩度的色彩特
色，充滿了一種溫暖明快的
視覺感受，形體的描繪上，
不再像之前那樣的理性細
微，且所有的物象，不再是
觀察而來，而是直觀變形、
自由構成的結果。大圓桌有
著曲度優美的穩定桌角，配
合漂亮的雕刻花紋；桌面
上，有水果、刀子、吉他、
樂譜、雜誌，和整個牆角壁
面、地板的紋飾，形成一種
自由、緊密的空間構成。展
現的，正是一種以造形為手
段，以反映優雅、沉靜、愉
悅、充實的生活情調為內涵
的藝術形式。

自在與飛揚

圖 6-5　布拉克，大圓桌，1929，油彩、畫布，145×114 cm，美國華盛頓菲
利普美術館藏。

【大圓桌】畫面的物象界面，充滿著一種線條分割的趣味，就像那把吉他，從中間切開的一條線，使得物象構成變得更為豐富而有趣。在不離物象的前提下，畫面可以進行主觀、自由，又充滿音樂性與裝飾性的分割和變形，最後賦予協調、節制的色彩變化。

事實上，幾乎和畢卡索、布拉克等人的立體分割手法同時發展的，還有許多畫家，也從類似的方向進行不同風格的探索。

葛利斯 (Juan Gris, 1887–1927) 和畢卡索同是西班牙人，1906 年前往巴黎，加入畢卡索、布拉克的陣營，成為立體主義的三巨頭。在相同的思想下，葛利斯的作品呈現出較之畢、布二人更為理性、簡潔的風格，如作於 1912 年的【早晨的餐桌】（圖 6-6），幾乎是在垂直、水平，及平行斜線的結構下，呈現了一種極具詩情的簡潔之美。

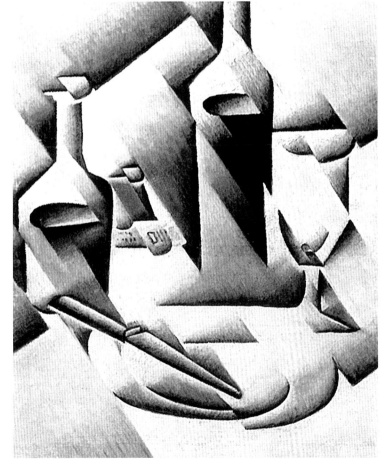

圖 6-6　葛利斯，早晨的餐桌，1912，油彩、畫布，54.5×46 cm，荷蘭奧杜羅克勒勒拉・繆勒美術館藏。

葛利斯這種簡潔、理性的秩序美，帶給之後一些被稱為「純粹派」(Purism) 的畫家極大的啟發。純粹派和另一個稱為「歐爾飛派」(Orphism) 的團體，都是從立體主義分離、發展出來的畫派，同樣是主張純化造形語言的繪畫運動。然而，純粹派的造形，在簡潔中，又帶有高度的機械性，顯然是工業文明幾何秩序的歌頌者；「歐爾飛派」一如其名（歐爾飛是希臘樂神之名），講究的是形式秩序的音樂性。

歐贊方 (Amédée Ozenfant, 1886–1966) 是法國人，童年在西班牙度過，他是純粹主義宣言的起草人，本身既是畫家，也是評論家。1930 年代前往紐約定居，直至 1955 年才歸返巴黎。

他 1925 年的【主題變奏曲】（圖 6–7），正是運用一些日常生活中極為常見的工業產品，如瓶、罐、杯子等，排列組合成極具秩序感的畫面構成。在歐贊方的作品中，經常是將物體的質感抽離，去除實體的

自在與飛揚

圖 6–7　歐贊方，主題變奏曲，1925，油彩、畫布，法國巴黎龐畢度中心國立現代美術館藏。

物質性，而轉向透明、純粹的形象組織，極具精神性。

把同樣的思想擴大，視野放在整個城市的景觀，美國畫家同時也是德國包浩斯成員之一的費寧格 (Lyonel Feininger, 1871–1956)，致力發掘現代城市中屬於抽象形式的單純之美。他用筆直的線條，極具透明性與漸層性的色彩，創作了一系列以城市景觀為題材的作品，如【建築印象】（圖 6-8），讓以往經常被視為醜陋、單調、無趣的現代建築，散發出秩序、寧靜，甚至帶著些許宗教神聖意味的魅力。

圖 6-8　費寧格，建築印象，1926，油彩、畫布，100.4×81 cm，德國埃森佛克文克美術館藏。

這種從物象出發的抽象化與單純化風格，事實上也對戰後臺灣現代繪畫運動產生極大影響。

發軔於 1950 年代末期，而在 1960 年代達於高峰的臺灣現代繪畫運動，從日後的史實發展回顧，其實包涵了兩條主要的路向：一是從心象

圖 6-9　賴傳鑑，溫室，1989，油彩、畫布，90×72 cm，臺北市立美術館藏。

出發的純粹抽象運動，以結合中國傳統美學思想的抽象水墨為主流，前文所提的大陸來臺青年劉國松等人即為代表。另一路向，即是從物象出發的「類立體派」畫面分割風格，這是以當時省展（「臺灣全省美術展覽會」之簡稱）為舞臺的一群省籍青年為代表；這一路向，顯然不講究「以虛代實」、「計白守黑」的玄學思考，而強調務實的、視覺的、物象的分析與純化。

1926 年出生的賴傳鑑，是臺灣戰後省展發展中重要的新生代代表。他的作品，在形式分割的技法中，賦予畫面較豐富的色彩變化，營造臺灣亞熱帶地區明亮、豔彩的視覺感受。【溫室】（圖 6-9）是他 1989 年的作品，以溫室內陽光普照下的花朵為背景，襯托了畫面右前方，身著粉紅洋裝、腰束白色圍巾的美麗少女，給人一種青春喜悅的感受，有別於西方冷調理性的風格。

同樣在省展及臺陽展（臺陽美術展覽會）中頻頻獲獎的吳隆榮（1935- ），本身也是一位推動兒童美術教育不遺餘力的美術教育家。他的作品，在早期即以一種簡約、分割的手法，描繪臺灣鄉土景致而受到注

目。【牛群】（圖6–10）是他1964年
的作品，在以黃褐色為主調的畫面
中，交織著一些縱橫穿梭的線條，
在將畫面分割成豐富的色塊組構
的同時，又隱隱暗示了樹幹、牛隻
的身影，充滿了土地的味道。相對
於西方理性、冷靜的知性傾向，臺
灣從類似風格出發的作品，卻洋溢
著個人濃郁的情感與率真。

　　同為1931年出生的何肇衢、
陳銀輝，也都在相同的路向下，展
露不同的趣味與風貌。何肇衢的作
品，講究色彩堅實的構成，在面與
面的交織互動中，推拉出空間的深
度與物象的重量和質感；如創作於
1978年的【淡水】（圖6–11），是他
大量淡水畫作的早期代表，畫面在
看似淡淡輕薄的色彩敷衍中，其實
有著相當簡潔有力的組織構成，筆
的刷動，也賦予畫面豐富的質感。

　　至於陳銀輝的作品，則猶如樂

圖6–10　吳隆榮，牛群，1964，油彩、畫布，91×116.5 cm，臺陽美展
第一獎。

圖6–11　何肇衢，淡水，1978，油彩、畫布，52×84 cm，畫家自藏。

自在與飛揚

音的交響；線條飛揚中，輕重緩急的變化，一如指揮家手中的指揮棒，
使畫面的色彩，隨著這些起伏抑揚的線條，散發不同的明度與彩度的變
化。【橋下】（圖 6-12）是以黃色為主調，在色面分割、推移的變化中，
賦予畫面較多也較強的質感變化，這是和西方原始的立體主義，追求平
面、純化的色彩觀念有所不同的。而陳銀輝流動、突顯的畫面線條，也
是使他在類近的風格路向中得以獨樹一幟的重要特色之一。

　　從簡約、純化的角度觀，年齡稍長的蕭如松 (1922–1992)，似乎更具
立體、分割的風格典型。蕭如松，臺灣新竹人，生於臺北，就讀臺北州
立第一中學時，曾受日籍畫家鹽月桃甫 (1886–1954) 之啟蒙；1940 年就

讀新竹師範，又受前輩畫家李澤藩
(1907–1989) 之影響。他長期定居新
竹，以自修方式，完成風格相當突顯
的個人畫風。他的作品，以水彩為主
要媒材，掌握了顏料透明、輕靈的特
色，在層層堆疊的過程之中，呈現出
一種猶如玻璃般明亮穿透的效果。
尤其是他的靜物畫，在幾乎不染凡
塵的超絕意境中，卻不失日常親切
的情感，就像是夏日午后涼風吹襲
中的一個美麗夢境。【畫室】（圖6-
13）是他 1987 年的晚期之作。

　　立體、分割的創作風格，在戰後
臺灣畫壇形成巨大風潮，不只表現
在西畫領域的油彩與水彩，也表現
在水墨創作之中。顧炳星 (1941-　)
的【都市側影】（圖 6-14），和美國
畫家費寧格的作品，有著異曲同工
之妙，但橫長的構圖，提供觀者更多
左右無限延展的想像空間，也是中
國長卷繪畫的一種現代轉化。

圖 6-13　蕭如松，畫室，1987，紙本、水彩，72×100 cm，國立臺灣美
術館藏。（潘朝森先生提供）

圖 6-14　顧炳星，都市側影，1982，墨、彩、紙、框裱，60×120.6 cm，
臺北市立美術館藏。

07 純粹・構成

　　幾乎就在畢卡索、布拉克進行分析立體主義等系列作品的同時，荷蘭畫家蒙德里安也正進行他一系列「樹」的分析與重組的工作。作於 1908 年的【紅樹】（圖 7-1），是此一系列的出發之作，用鮮紅色點掌握樹木生長勃發的生命力，帶著表現主義的意味，也有著梵谷 (Vincent van Gogh, 1853–1890) 影響的痕跡。之後樹木的掌握較為放鬆，轉而用心於形態本身的結構，如【樹】（圖 7-2）一作的表現；再接著，筆觸的運動加劇，形成了【灰色的樹】（圖 7-3）的面貌，此時畫面分割與形式秩序的手法，已經有了借用「分析立體主義」的明顯傾向。但等到【開花的蘋果樹】（圖 7-4），樹形已然消失，原先在【灰色的樹】中的形式秩序，此時成為畫面的主軸，重新組合、排列，形成完全自足的結構世界；這是一系列「樹」的研究的最後之作，也是蒙德里安步入無對象繪畫和抽象繪畫的重要之作。他比畢卡索、布拉克等人，更進一步地拋離物象，將畫面形式，當成唯一且至上的元素，建立了自己的藝術面貌，也為他日後更具代表性的幾何抽象，跨出了重要的一步。

　　現藏紐約現代美術館的【百老匯的爵士風鋼琴曲】（圖 7-5），是蒙德里安晚期的作品。這是他 1938 年，因逃避戰亂，從巴黎遷居倫敦；1940

圖 7-1　蒙德里安，紅樹，1908，油彩、畫布，70.2×99 cm，荷蘭海牙市立美術館藏。

圖 7-2　蒙德里安，樹，1911-12，油彩、畫布，65×81 cm，美國紐約莫森·威廉·波克特美術協會藏。

圖 7-3　蒙德里安，灰色的樹，1912，油彩、畫布，78.5×107.5 cm，荷蘭海牙市立美術館藏。

圖 7-4　蒙德里安，開花的蘋果樹，1912，油彩、畫布，78×106 cm，荷蘭海牙市立美術館藏。

年再自倫敦遷往紐約之後的高峰之作。當時的紐約遠離戰爭之外，歌舞昇平，整個文化界以最大的熱忱來迎接這位抽象藝術大師。蒙德里安在欣喜滿足的氛圍下，創作了一系列充滿樂觀情緒與音樂旋律的重要作品。【百老匯的爵士風鋼琴曲】完全以水平、垂直的形式，和三原色的構成，將這個新興城市朝氣蓬勃的音樂風格，作了最好的詮釋與呈現。

這位出生於荷蘭的畫家，以他這些稱作「新造形主義」(Neo-Plastic-ism) 的作品，成為二十世紀和康丁斯基並稱的兩大抽象大師，同樣都是包浩斯造形藝術學校重要成員的康丁斯基，那些帶著即興、表現的抽象風格，被稱作「熱抽」(Hot-Abstract) 的代表；而蒙德里安知性、冷靜的風格，則被視為「冷抽」(Cold-Ab-stract) 的典範。今天的荷蘭人，希望人們了解：他們的國家曾經蘊育出偉大的林布蘭 (Rembrandt van Rijn, 1606–1669)、偉大的維梅爾 (Johannes Vermeer, 1632–1675)、偉大的梵谷，但不應遺忘，更有象徵現代與前衛的偉大畫家蒙德里安。

也是以知性、幾何抽象而知名的另一位重要畫家，是俄國的馬列維奇。一生在俄國動盪的革命環境中奮戰的馬列維奇，曾歷經迫害與

圖 7–5　蒙德里安，百老匯的爵士風鋼琴曲，1942–43，油彩、畫布，127×127 cm，美國紐約現代美術館藏。

榮寵的多次起伏；他從塞尚的理論中獲得深刻的影響，曾經將那些物象簡化的理論，落實在他早期頗具俄國農民畫傳統特色的創作之中。但在廣泛吸納歐洲現代藝術流派的養分後，尤其是與康丁斯基的交往，使他在 1915 年，正式提出所謂絕對主義（Suprematism，又稱至上主義）的主張與風格。

如上所述，蒙德里安強調抽象的形式，必需來自自然的形象，及其內在形式的轉化，否則，便容易流為裝飾性，他的「樹」的系列研究，便是這種思想下的產物。然而馬列維奇則認為：創作僅僅存在於繪畫本身，也就是說：繪畫所包含的造形，並非借自大自然，而是源自繪畫本身的質與量。

圖 7-6　馬列維奇，黑方格，1915，油彩、畫布，106.2 × 106.5 cm，列寧格勒俄國博物館藏。

大約自 1915 年始，馬列維奇便開始發表一系列被稱為「絕對主義」的作品，其中也包括幾件【黑方格】（圖 7-6）、【紅方格】、【黑十字】、【黑圓形】等等經典之作。

馬列維奇最被視為典範的作品之一是【黑方格】，這件作品甚至成為他出殯時靈車的車頭裝飾，也成為他墓石的標誌。

這件曾與【黑十字】、【黑圓形】一起參展第十四屆 (1924) 威尼斯雙

年展的作品，馬列維奇曾如此形容：這是我們時代一個獨一的、無裝飾的，且無框架的肖像。

事實上這件作品在 1915 年一個名為「零點壹零」的畫展中首度正式展出。當時，這件作品是被懸掛在靠近畫廊天花板下最引人注目的地方，這種地方，在傳統的俄國住家中，往往也就是展示家族畫像的地方；同時也是人們面向門窗和畫十字祈禱的地方。雖然如此，馬列維奇仍不認為這件作品有任何其他的象徵性，它不代表任何東西，純粹就是一種存在的形式。

1918 年，馬列維奇又發表了【絕對主義構成：白上白】（圖 7-7）。這件作品是在白色的畫布上，再以白色顏料畫上一個稍為傾斜的白色正方形。這是一種對繪畫行為本身極度的肯定，也是對繪畫媒材的一種高度展現。這種畫風，在馬列維奇和他的追隨者而言，或許具有時代特殊意義，但就日後現代藝術的探索者而言，則是「低限藝術」（Minimal Art，又名「極限藝術」）的先聲。

對於作品懸掛的方向，馬列維奇也有與眾不同的看法。他說：作品如何懸掛在美術館平面的牆上，正如造形之於畫面的結構一般，他給予這種結構無限的可能。如一件題名為【絕對主義繪畫：飛機的飛翔】（圖 7-8）的作品，是在白色的底布上，用徒手繪作的方式，描畫了黑、黃、紅、藍等一些矩形，由於排列方向的不同，也就產生不同的空間關係與運動方向。

圖 7-7 馬列維奇，絕對主義構成：白上白，1918，油彩、畫布，79.4×79.4 cm，美國紐約現代美術館藏。

圖 7-8 馬列維奇，絕對主義繪畫：飛機的飛翔，1915，油彩、畫布，58.1×48.3 cm，美國紐約現代美術館藏。

07 純粹構成

機動藝術 (Kinetic Art)：也稱「動態藝術」，主張結合繪畫與雕刻，並導入「時間」的要素，甚至利用機器或自然的動力，讓作品不停地旋轉活動。這是機械文明的一種反映與歌頌，也有部分藝術家將光及聲音的元素，也都加入到創作之中，形成一種綜合的表現。

從馬列維奇出發的思想，之後和雕塑界的塔特林 (Vladimir Tatlin, 1885–1953) 思想結合，形成所謂的「構成派」(Constructivism)。這個派別，幾乎是現代美術中，反寫實主義最為極端的一派，他們徹底排斥自然景物的描寫，透過單純的幾何學形態，在純粹的形色構成中，完成美感的建構與精神性的抒發。

莫何里—那基 (László Moholy-Nagy, c.1895–1946) 是構成派畫家中的一員大將。他出生匈牙利，也是柏林包浩斯學校的成員之一。由於他對攝影的愛好，對抽象電影、機動藝術，及光的雕刻等等，均有重要的貢獻。他在離開柏林包浩斯之後，一度遷往巴黎，也是「抽象—創造」展的重要成員；戰後移居美國，成為芝加哥新包浩斯學校的創始人之一。

【構成】（圖 7–9）是他 1924 年的作品，此時他仍執教柏林包浩斯。我們可以看到他運用幾乎是以製圖工具作成的各種幾何造形，彼此重疊、並置、交叉，形成前後、左右、上下的種種關係，並且利用色彩的色相變化，產生一種透明的錯覺。在穩定中有變化，在變化中，又有一種輕、重、沉、揚的視覺感受，頗為豐富。1947 年，他完成《運動中的視覺》(Vision in Motion) 一書，轟動藝術界，此書是其理論之集大成；從【構成】一作中，我們也約略可以體會「運動」在其作品中扮演的功能和角色。

相對於上述這幾位以純粹構成從事抽象藝術創作而知名的藝術家，有一位年紀較大（比蒙德里安還年長一歲），也有可能比被認為是世界上第一位創作抽象繪畫的康丁斯基，還要更早從事純粹「非具象藝術」的畫家，卻鮮為人知，而他本人也因反對自己的作品被歸納為「抽象藝術」

的類型，而不參與任何主張抽象藝術的團體，因為他堅持他畫面上的色彩和形式，都是具體而實在的。這位傳奇的藝術家，便是 1871 年出生於東波西米亞的捷克畫家法蘭提塞克・庫普卡 (František Kupka, 1871–1957)。

圖 7-9　莫何里—那基，構成，1924，紙本、水彩，114×132 cm，法國巴黎龐畢度中心國立現代美術館藏。

庫普卡長達八十六年的生命歷程，經歷藝術史眾多變化的年代，從印象主義，經野獸主義、立體主義、未來主義，以迄達達主義、超現實主義，和其他許許多多的主義，直到普普藝術 (Pop Art)。庫普卡認真注視這些運動的發展，也帶著高度的興趣，但他始終未曾和這些運動取得連繫或參與活動。強烈的個人主義色彩，使他刻意和各個團體乃至個人保持距離，也使人們對他的了解相當有限。但越是近代的藝術史家或藝術評論家，越發覺這位傑出藝術家的獨特畫風與傑出表現，而給予高度的評價與肯定。

【「垂直線語系」的習作】（圖 7–10）是 1911 年的作品。庫普卡以一種具有高度旋律性的筆直色線，像織錦般的織構出一幅充滿愉悅情緒的作品。他往往從許多現實的事物中，發現並掌握當中奇妙的動態與趣味，而運用純粹的形色來加以呈現表

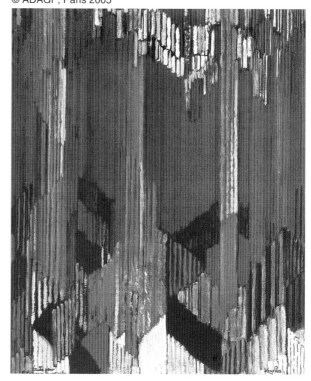

圖 7–10　庫普卡，「垂直線語系」的習作，1911，油彩、畫布，78×63 cm，法國巴黎路易‧卡瑞畫廊藏。

達；在作品中也往往充滿了一種神祕主義的色彩。

　　庫普卡個性強烈卻沉默，他孤獨而堅持的創作，有許多觀念，可能比當時代的任何人都較早提出，卻無人知曉。他曾說：

> 我像隱士般地生活，我的周圍環境是森林和牧場，我從一叢草中看到了許多東西，比在任何展覽會裡看到的還要多得多。

圖 7-11　庫普卡，藍色，1913-24，油彩、畫布，73×60 cm，捷克布拉格魯道夫美術館藏。

【藍色】（圖 7-11）是 1913 年到 1924 年間完成的作品，庫普卡在這樣的作品中，以單純的色彩，和直線的線條，形塑了巨大的畫面動能，給人一種具有強烈速度感的視覺衝擊，也令人聯想起現代都市建築中的高樓意象。

　　庫普卡除了直線的構成，也進行一系列被稱為「牛頓圓盤」的圓形造形實驗，和同時期的德洛涅 (Robert De-

自在與飛揚

東方畫會：是戰後臺灣推動現代繪畫運動的一個重要團體，成立於1957年，並推出首展。成員來自當時的臺北師範學校及空軍弟兄，都是跟隨有「臺灣現代繪畫導師」之稱的李仲生學習的年輕人。主要成員有：蕭勤、夏陽、吳昊、霍剛等人，初期有八人，被稱為「八大響馬」，以形容他們初生之犢不怕虎，天不怕、地不怕的闖將精神。「東方畫會」的成員，在李仲生指導下，從潛意識的理念出發，講求一種高度精神性的表現，與形式上的突破和前衛。1970年之後，由於會員陸續出國，畫會終止了活動。和同時代的「五月畫會」、「現代版畫會」，被視為影響戰後臺灣美術發展的重要現代繪畫團體。

launay, 1885–1941) 有著異曲同工的妙處；二者的相互影響，也是評論者相當好奇的焦點；庫普卡後期的作品，則展現出絕對主義般的低限意味。可以說：幾乎現代藝術的幾種造形路向，在庫普卡的創作中，都先期性地予以觸及。作為一位早期的抽象藝術創作者，藝術史似乎還欠這位沉默的藝術家一個公道的定位。

純粹形色構成的藝術風格，在戰後臺灣畫家的作品中也頗為可觀。霍剛 (1932–) 是臺灣早期推動現代藝術的先驅者之一，也是戰後臺灣前衛團體「東方畫會」的成員之一。他的作品，深受臺灣現代繪畫導師李仲生的啟蒙，充滿超現實主義的意味，移居義大利後，則以純粹的色面構成，營造出深具哲思與詩質的迷人風格。

【開展—36】（圖 7–12）是霍剛 1985 年的作品，以藍色為主調的畫面，由一些纖細而銳利的線條，分割成幾個不規則的區塊；而一個雙圈的橢圓，打破了畫面的單調，提供了視覺的焦點，也增加了空間的層次。幾條看似隨意的短線，和兩個躲在角落的小圓點，則賦予畫面跳躍的動能，以及音樂律動的聯想。

此外，較年輕的曲德義 (1952–)，是韓裔華僑，就讀臺灣師大美術系期間，接受李仲生的啟蒙，投入現代藝術的追求；留學巴黎期間，則深受馬列維奇絕對主義的影響。在後來的創作中，他逐漸走出一種「異質同存」的風格特質，將幾何抽象與抒情抽象的美感，加以對立、並置，形成一種視覺上的衝突與調和。

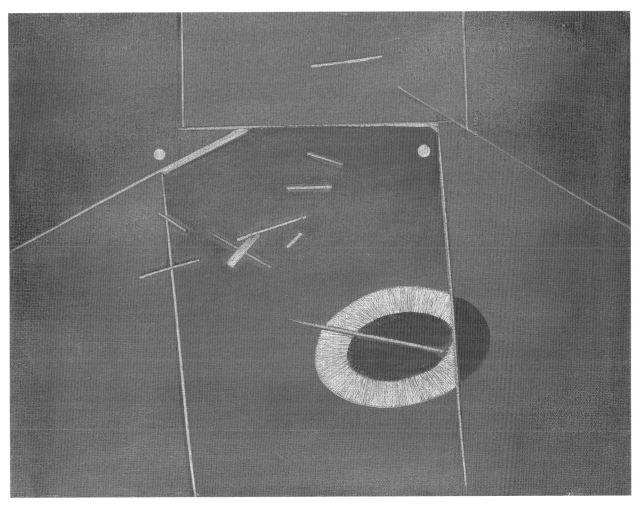

圖 7-12　霍剛，開展—36，1985，油彩、畫布，61×80 cm，臺北市立美術館藏。

自在與飛揚

圖 7-13 曲德義，形色與色／黃 D 9307，1993，壓克力顏料、畫布，146 ×171.5 cm，臺北市立美術館藏。

圖 7-14 張正仁，都市叢林，1993，壓 克力顏料、絹印、畫布，182×259 cm， 臺北市立美術館藏。

【形色與色／黃 D9307】（圖 7–13）是曲德義 1993 年的作品，在幾乎接近平面的土黃色面，插入了一些充滿力動筆觸的不規則畫面；之上再重疊以黑、白、綠等幾塊不同的平面，形成豐富的空間變化與視覺趣味。

　　比曲德義年輕一歲的張正仁 (1953–)，風格上和曲德義頗有異曲同工之趣，但他在畫面上加入了更多的媒材技法，以及電影影像轉動般的趣味。也是創作於 1993 年的【都市叢林】（圖 7–14），可以看出這位對環境變遷始終有著敏銳反省的藝術家，如何用抽象的形色構成，來表達對這些課題的思考。觀看張正仁的作品，在平靜的心情中，有著一種流水人生、逝者如斯的深沉感傷。

08　時空・律動

自在與飛揚

　　相對於純粹構成的靜態穩定，也有一些藝術家致力於追求畫面中時空交錯、形色律動的趣味美感。羅勃特・德洛涅 (Robert Delaunay, 1885–1941) 是其中最具代表性的一位。

　　出生於巴黎的德洛涅，父母都是耽溺於生活享受的特殊人物。中產階級出身的父親，生活浮誇，擁有上百套服裝和近百頂禮帽；而貴族出身、有著女伯爵頭銜的母親，也是性喜新奇古怪的人物，經常身披英國時裝行頭，妝扮得像個玩偶似的招搖於香榭麗舍大道。

　　德洛涅雖然對父母這種浮誇的生活頗感厭惡，但到底他還是深受這種家世的影響，在日後的生活中，始終保持著貴族般的特有優雅，以及企圖將英雄騎士精神轉化為詩情奇趣的努力。

　　不過，在藝術的學習上，對德洛涅真正產生直接影響的，還不是他的父母，而是他的姨父；因為在他九歲那年，他的父母便在分居數個月後離異，母親將他交給阿姨及姨父管教。姨父是個殷實的商人，但熱愛繪畫，工作之餘也提筆作畫，他的創作雖然傳統，但對藝術相當敏感，少年德洛涅便在姨父的身邊開始畫畫。

　　姨父對德洛涅的影響，還不只在藝術的學習上，他也教會了德洛涅

如何親近大自然。他們在巴黎郊外有一座漂亮的莊園，每到假期，德洛涅就和姨父母在這個莊園中度過。在這裡，德洛涅培養了對自然、樹木、花卉的喜愛，而大自然中植物優雅的韻律和陽光閃耀的震動，都成為德洛涅日後藝術創作的泉源。

1900 年，巴黎舉辦盛大的世界博覽會，為這個展覽會特別籌建的「艾菲爾鐵塔」，高高地矗立在塞納河畔的展覽會中心，十五歲的德洛涅對這個象徵現代鋼鐵文明的建築與周邊千變萬化的燈光設施，留下了深刻的印象，這也成為他日後創作最重要的主題之一。

德洛涅在十七歲那年，結束中學生活後，便沒有再接受正式的學院教育。首先他前往巴黎一間戲院布景工作室見習，參與大型布景的製作。這項工作，使他習得大畫面處理的能力，尤其是一種將空間變形的多視點透視手法，對他日後畫風的發展，帶來相當的啟發作用。

在完全自我揣摩學習的情形下，1905 年德洛涅第一次以六幅畫作參加巴黎獨立沙龍展，那是一些帶有印象主義畫風的寫生之作；而同年稍後，參加秋季沙龍的作品，則是一屏裝飾畫板，顯示他已經從印象主義之後的畫風獲得共鳴。其中秀拉 (Georges Seurat, 1859–1891) 等人新印象的畫法，以及梵谷的東方主題、高更 (Paul Gauguin, 1848–1903) 的「綜合式」畫風，都可以在這位年輕人身上看到影響；甚至盧梭 (Henri Rousseau, 1844–1910) 那種平民式的、反學院精神的樸素畫風，也給了他極大的感動。然而，真正對德洛涅造成決定性影響的，則是那位開啟「立體主義」思想的塞尚。

新印象 (Neo-Impressionism)：是印象主義的進一步發展。在第八屆，也就是最後一屆的印象主義聯展中，有一些畫家開始批判印象主義在表現光色效果上的方法，不夠嚴格；他們主張以更科學的色點排列方式，來追求色光的純度與明度。由於他們使用點描的手法，因此也被稱為「點描派」，或「色光分析學派」。

08 時空律動

101

機械主義 (Mechanism)：主要是指法國畫家勒澤 (Fernand Léger, 1881–1955) 在 1917 年至 1920 年間創作的一批具有機械美特色的作品。勒澤由於受到塞尚畫風的影響，將畫面形體，簡化為各種圓筒形、半圓形等幾何學的形態，一如工業文明中的機械產物。打破了以往繪畫強調自然美的傳統，開拓了人類視覺的新經驗。

1908 年的巴黎，仍處在年前塞尚逝世後首次大型回顧展的餘溫之中；剛自國民兵役中因病退伍的德洛涅，在巴黎市中心羅浮河岸街的頂樓小畫室安頓下來，展開他對現代藝術的參與和追求。期間，那位以機械主義知名的勒澤 (Fernand Léger, 1881–1955)，介紹他認識了畢卡索與布拉克等人的立體主義作品。

從立體主義的形象解構出發，德洛涅嘗試為這個趨於灰暗色調的畫派，加入更為豐富的色彩，與時空流轉的韻律。曾經震撼他年少心靈的艾菲爾鐵塔，成為落實這些藝術主張與實驗的最佳題材；前前後後，德洛涅總共創作了將近三十多幅這類作品，成為一個系列的研究。

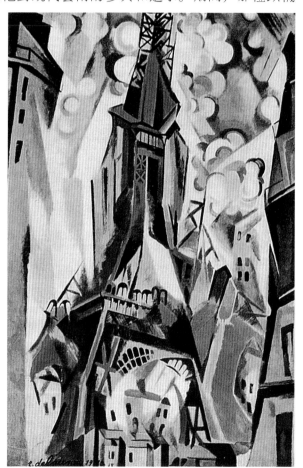

圖 8-1　德洛涅，艾菲爾鐵塔，1910–11，油彩、畫布，195.5 × 129 cm，瑞士巴塞爾美術館藏。

有一件德洛涅創作於 1910–11 年間的作品，現存瑞士巴塞爾美術館（圖 8–1），紅色的鐵塔矗立在畫面正中，直直插入天際，頂端甚至延伸出畫面之外，兩旁也有一些高聳的建築，圓形的雲朵環繞其間，而下方矮小的老式房屋，則襯托出這些新建築的宏偉。

原本結構穩定的鐵塔建築和高樓大廈，在他引用立體主義解構的手法之後，形成一種多視角與多面向的展現，那似乎正是當年少年德洛涅站在塔底，仰頭環視鐵塔與周邊景物的印象再現。

不過，當年的印象只是一個起點，在這個不斷重構、深掘的過程中，形、色、時、空成為種種交互生發影響的元素；德洛涅成功地在立體主義的基礎上，向前一步，加入更多的色彩能量。比如紅色和黑色、白色的對比，這對原來幾乎接近單色的「分析立體主義」而言，是一種全新的嘗試。而天空中旋轉的圓形雲朵，更是原本立體主義者未曾觸及的形式。

1911 年，康丁斯基邀請德洛涅加入「青騎士」的展出，成為這個前衛團體的一員，也對同是成員的克利 (Paul Kell, 1879–1940)、馬爾克 (Franz Marc, 1880–1916) 等人，造成相當的影響、啟示。克利還將德洛涅一篇〈光與色〉的論文，翻譯成德文，發表在名為《飆》的雜誌上。

德洛涅在光與色的理解上，深受當時色彩理論的影響；他深信色彩的震動，能讓觀者的眼睛直接與實體的活動相感應，而在這個理解與實驗中，他終於走向純粹的色彩和純粹繪畫的創作，完全脫離物象而存在。

在觀察、掌握色光感應的同時，德洛涅也追求不同空間的「同時性」

青騎士（德文 Der Blaue Reiter）：這原本是康丁斯基等人在德國慕尼黑所編輯的一本年鑑的名稱。1911 年，康丁斯基等人因與一些「慕尼黑藝術家同盟」的成員，意見不同，乃另組團體，即稱「青騎士」（一譯「藍騎士」）。這個團體主張抽象的表現，追求以抽象的色點和線條的律動，在畫布上作交響樂般的表現，成為表現主義當中重要的一支。

08 時空律動

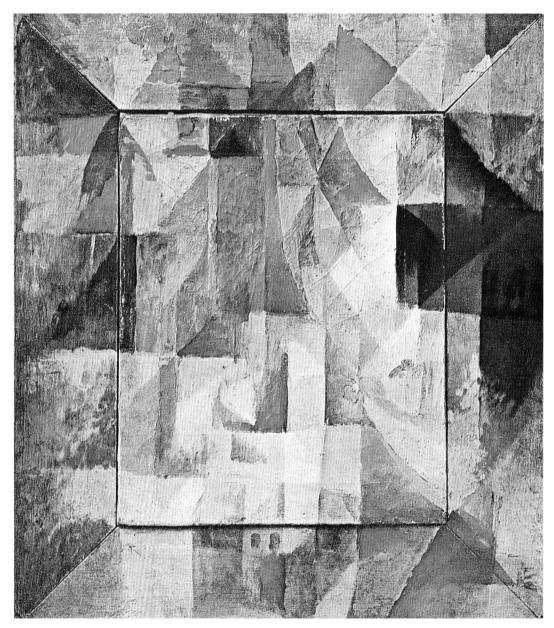

圖 8-2　德洛涅，看向城市同時開啟的窗（兩幅之一），1912，油彩、畫布、木板邊框，46×40 cm，德
國漢堡美術館藏。

呈現。1912 年展開的「窗」系列，就是這個思想的實踐。【看向城市同時開啟的窗】（圖 8–2）現存漢堡美術館；在這件作品中，滿布幾何形色面，甚至畫到了畫布以外的木框框緣之上，而當中仍隱約浮現簡約的鐵塔、大圓輪，與街樹、房屋；只是這些元素已非關宏旨，重點是在畫面中所重新建構出來的新現實，也就是一種全新的色彩章句與形式秩序。

德洛涅這一系列所謂「同時開啟的數扇窗」，其實在我們今天的現實生活中，也能夠獲得某些頗為相似的經驗，那便是一種透過格子玻璃所看到的影像。那些有著凸透鏡效果的透明格子玻璃窗，因會同時反映出窗外景物的影像，而產生許多彼此既各自獨立卻也相互連結的多重影像；這種經驗，如果遇到有人從窗前走過，那種動態影像的同時性與獨立性，更形成極為特殊且有趣的經驗。

對形色的追求與實驗，促使後來的德洛涅走向更純粹的路向，也就是所謂「迴旋的形與圓盤」系列（圖 8–3）。這是德洛涅自認完全脫離具

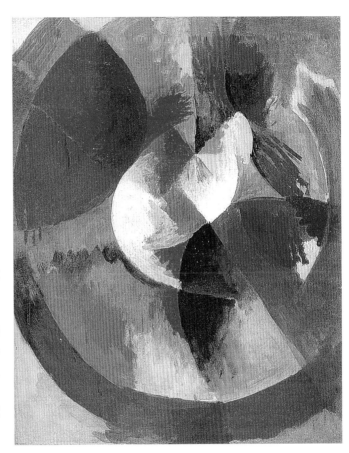

圖 8–3　德洛涅，迴旋的形，1913，油彩、畫布、蛋彩，75×61 cm，德國埃森福克旺美術館藏。

體物象的一批作品，但所謂的「完全脫離物象」，事實上也不是完全沒有對象地無中生有；到底德洛涅時代的藝術家，還是深受科學主義的精神影響，德洛涅的「迴旋的形與圓盤」系列，其實還是來自對太陽光的觀察與掌握。

一位就近觀察德洛涅創作的友人，就描述德洛涅創作此一系列作品的情形說：

> 德洛涅把自己關閉在一個黑暗的房間裡，窗戶的遮板是放下來的。在準備好畫布和顏料之後，他輕輕地搖動遮板的把手，讓光線一點一點地透射進來。然後他開始進行繪畫，觀察、研究、解體、分析，在形與色的元素中，完全融入光譜的分析之中，如此數月之久。

而類似這樣的光線研究法，早在達文西、歌德 (Johann Wolfgang von Goethe, 1749–1832) 等人的色彩研究中，已經提及。德洛涅應是在研究相關的書籍中，獲知這樣的方法而付諸實踐。德洛涅也曾經自我陳述說：

> 一件對我來說無法免除的事情，那就是直接地觀察自然之中的光的要素。我並非隨手拿起調色盤就畫……，在主題上，我認為極其重要的一件事，便是觀察色彩的躍動。總之，我總是看到太陽。

德洛涅的作品，在多元時空並呈與色彩輝映的主題下，總是充滿了強烈的音樂性，因此他的好朋友，也是知名的藝術評論家兼詩人阿波里奈爾 (Guillaume Apollinaire, 1880–1918) 曾以「歐爾飛主義」(Orphism) 或

「歐爾飛立體主義」(Cubisme Orphic) 來稱呼之。所謂的「歐爾飛」就是希臘神話中的音樂之神。然而德洛涅寧可人們直接以「純粹繪畫」來稱他的藝術。

德洛涅對形色律動與時空並呈的探索與開發，直接影響了另一位更為人知的偉大畫家，那就是二十世紀藝壇傳奇之一的克利。

年長德洛涅六歲的克利，擁有多國的血統，他的父親是德裔瑞士人，母親是法國與瑞士的混血兒，父母都是音樂家。他出生於瑞士伯恩附近的慕尼黑布赫，但一歲時便隨父母遷往伯恩定居；在這裡度過他的青少年時期，直到十九歲高中畢業，才前往慕尼黑習畫。而當時的慕尼黑，正聚集了康丁斯基、馬爾克等大批年輕前衛畫家。

初期的克利，帶著高度哲學性與人道關懷的表現主義傾向，畫面較為沉鬱而灰暗。但 1912 年在「青騎士」畫展中結識德洛涅後，深受他那〈光與色〉的思想影響，色彩為之大為開朗，形式也自由活潑了起來；結合他原有哲學性、音樂性的本質，終於成為二十世紀最具詩情與革新意圖的藝術家之一。尤其他那些以線條為主的作品，留給後代藝術家豐盛的遺產，啟發無數。

【遭逢意外事件的場所】（圖 8-4）是克利 1922 年的作品，以鋼筆、水彩等畫在紙裱的厚紙板上；尺幅不大，卻營造了一種遼闊深遠的神祕世界，豐富的色階、平行的線條，在在提供了豐富的音樂律動。可能是生活中的一個小插曲，也可能是不為人知的一些小小事件，提供克利創作這件作品的動機。

圖 8-4　克利，遭逢意外事件的場所，1922，紙本、鋼筆、水彩，32.8 × 23.1 cm，瑞士伯恩克利基金會藏。

這是克利應邀前往威瑪包浩斯學院任教第二年創作的作品。早年學習的版畫技巧，使他在趨近平面的色面中，利用線條的組構與色階的層次，營造了不同的時空意象。那是一個具體可見又不可完全掌握的神祕世界，畫面下方的數個方形，一如曲折變化的圍牆，圈圍出一個內部封密的空間；左邊的同色箭頭，將唯一的出口也堵住了，似乎有一些不可知的事情正要發生。而上方一個先是傾斜再直直落下的巨大黑色箭頭，猶如一種生命中無從預測的命運，自天而降，對人造成威脅，也賦予畫面巨大的能量。然而箭頭也並未直接進入那個有著渺小人物的空間，中間阻隔了一些緩衝的色域，尤其正中的那個白色圓形，既像一隻窺視的巨眼，也像是東方神祕的太極圖紋，對那個可能的巨大威脅，形成一種抵擋與阻隔。

克利在包浩斯學院的教學，先是在彩色玻璃工作坊，因此他的這件作品，擁有玻璃般明淨剔透的感覺；之後他又轉到編織工作坊，這也使他創

自在與飛揚

作出另一批具有厚重質感的迷人作品。

【和諧之物】（圖8-5）是他任教包浩斯學院最後一年的作品，用油彩畫在粗質麻布上，厚實而和諧的形色與筆觸，給人另一種強勁的視覺衝動與享受。

同樣是表現時空並置與形色律動的藝術家，日本知名版畫家吹田文明 (1926–) 也是重要的一位。

在材料與技法上，吹田文明採用相當傳統的木版畫，但在畫面風格的形塑上，卻展現出迸發、擴張的現代美感。他往往在深暗、接近黑色的底色上，排列組合大大小小的多彩圓形，給人一種暗夜天空煙火爆發的璀璨意象。【夏之花】（圖8-6）是他1973年的作品，在看似單純的形色構成中，創造出規律又不呆板的迷人畫面。

不過類似吹田文明這樣的作品，美國曾經有一批畫家，以更為精密的幾何計算方式，做出令觀眾眼睛為之

圖8-5 克利，和諧之物，1930，油彩、粗麻布，69×50 cm，瑞士伯恩私人收藏。

圖8-6 吹田文明，夏之花，1973，紙本、版畫，45×32.5 cm，畫家自藏。

8 時空律動

量眩的作品，稱之為「歐普藝術」(Optical Art)。這些作品由於配合了光學與幾何學的原理，在一種高度的形式秩序下，也顯示了一種音樂律動的特質。維克多·瓦沙雷 (Victor Vasarely, 1908–1997) 是其中重要的代表之一。

【VP–119】(圖 8–7) 是瓦沙雷 1970 年的作品，在黑、灰、白、黃的色階與圓、橢圓、扁圓的形式遞變秩序下，原本平坦的畫面，給人一種流動、浮出或凹陷的視覺錯覺，一如凸透鏡底下觀看的趣味；也給人一種跳動、起伏的時空律動感。

圖 8–7　瓦沙雷，VP–119，1970，油彩、畫布，260 × 130 cm。

自在與飛揚

黃潤色 (1937-) 是臺灣最早的女性現代藝術家之一，也是東方畫會的成員。她的作品，在流動扭轉的線條中，有著一種薄紗繚繞、輕盈透明的特質，既似小提琴的琴音宛轉，又如暗夜中流竄迴旋的螢光殘影，充分表現了女性特有的細膩柔美，相當突出（圖 8-8）。

　　另一位東方畫會成員蕭勤 (1935-)，極早就出國留學西班牙，後轉往義大利，也一度旅居美國紐約。後其重回臺灣，任教臺南藝術大學。

圖 8-8　黃潤色，作品 Y，1985，油彩、畫布，124×124 cm，臺北市立美術館藏。

圖 8-9　蕭勤，度大限—119，1991，壓克力顏料、畫布，130×160 cm，畫家自藏。

他的作品，面貌多，但具一脈的邏輯思維。早期作品較具符號性，之後一度走向硬邊與低限；後期則以更自由的流動性線條，表達一種人與宇宙相通相應的玄想與流露。

【度大限—119】（圖 8–9）是蕭勤 1991 年的作品，他在經歷一些人生的劫難之後，對生命的極限有了一番新的體驗，當生命之河源源流過之際，個人或許肉體消失，但宇宙的動能始終不滅。蕭勤以一條、一條、一條……的色線，緩慢且規律的排列，就如那修行的禪者，在緩慢且規律的動作中，精神獲得了解脫。

蕭勤的作品，在那色線行走排列之際，有一種舒緩的呼吸，也是宇宙永恆的律動。

09 達達・拜物

早在畢卡索的「綜合立體主義」時期，便有將印刷品及實物直接拼貼在畫面上的作法。創作於 1912 年的【有籐椅的靜物】（圖 9-1），就是將現實生活中的籐椅椅面，加上一些平面的油畫，形成橢圓形的畫面，外框再以繩索圈住。在這樣的作品中，實物是畫面構成的一部分，其目的仍在呈現一種生活中的視覺美感與積極意義。

也就在畢卡索創作這件作品之後不到兩年的時間，1914 年，歐洲爆發了第一次世界大戰。這個戰爭，終止了西方世界自工業革命以來的樂觀情緒。原本以為工業革命以後的社會，會因機械的投入生產，為人類帶來更為舒服、幸福的生活；沒想到因工業發展所帶來的環境污染、工人失業、城市犯罪，與鄉村蕭條，已經令人們感到憂心與不耐，如今又發生這種前所未有的大規模戰爭，幾乎把所有歐洲的國家都牽扯在內。

於是有許多對戰爭感到厭煩、對文明感到失望的藝術家，不約而同地紛紛避難到中立國瑞士的蘇黎世。

這些自各地流亡而來的藝術家，以疏離、叛逆的心情，經常聚集在酒店，放言高論，批評時事。他們更多的時候，是以文學、藝術為對象，進行嘲諷與顛覆，否定過往一切的美感與價值。過去的文學、藝術，既

自在與飛揚

不能為人類帶來幸福，一切都是謊言，便應該一切都被推翻。

　　1916 年 1 月 4 日，他們集合在澳杜爾酒店，舉行首次正式的「達達之夜」，有人隨意表演音樂；有人穿著廣告紙貼成的衣服，高聲朗讀「音響詩」；有人則披著立體派的衣服跳舞。他們對自己的一切行為，也不以為有什麼特殊的意義；一切都是荒謬、一切都屬無稽。但為了稱呼上的便利，他們還是決定要有個名稱，而這個名稱，又不應該帶有任何的意義。於是他們以隨機的方式，翻開辭典，辭典上方顯示的字彙是

圖 9-1　畢卡索，有藤椅的靜物，1912，拼貼、油畫布、藤椅、繩索，29 × 37 cm，法國巴黎畢卡索美術館藏。

「達達」(Dada)，「達達」就成了他們的名字。「達達」是小孩喃喃學語的聲音，剛好不具備任何固定的意義。

　　達達成員的一切作為，意在推翻既有的文明形式與藝術成就，例如：詩人從剪碎的報紙屑中，隨意抽出詞彙來構成一首詩；戲劇家以沒有劇本的方式發表劇作，現場即興演出，臺上臺下鬧成一團；而藝術家則以許多生活現成物來宣稱是自己的作品，甚至在【蒙娜麗莎】的印刷品上加上鬍鬚來加以嘲弄。

　　沒想到這一切出自諷刺、批判、顛覆的作為，非但沒有終結藝術，反而開發出更為多元的藝術形式與意義。

　　在繪畫的行動上，達達成員最大的特色，就是採用「拼貼」(Collage)

的技法，材料包括印刷品的文字、圖片，以及木片、機械零件、生活廢棄物……等等。

修維達士 (Kurt Schwitters, 1887–1948) 不是達達最早一批的成員，但在運用實物拼貼的創作上，卻是最具代表性的藝術家之一。

德國籍的修維達士在 1918 年往訪蘇黎世，結識了達達成員的阿爾普 (Jean Arp, 1887–1966)、浩斯曼 (Raoul Hausmann, 1886–1971) 等人。1919 年，就在他的故鄉創立了漢諾威達達團體，並創辦《墨茲》(Merz) 雜誌。Merz 一詞和 Dada 一樣，並沒有任何固定的意義，只是從報紙上隨意剪下來的一個單字。

不過，兩年後，修維達士便被柏林達達成員中的政治激進分子，以中產階級反動者的名義，驅逐出境，流亡各地。之後作品又被德國納粹政權批判為「頹廢藝術」，撤出博物館。過世後，才被推崇為「集合藝術」(Assemblage) 的偉大開拓者，影響歷久不衰。

圖 9-2　修維達士，星辰 25A，1920，拼貼、厚紙、油彩、鐵網，104.5×79 cm，德國杜塞爾多夫威士德凡林美術館藏。

【星辰 25A】（圖 9-2）是修維達士的代表作品之一，完成於 1920 年，是以厚紙、油彩、鋼鐵、繩子、木棍、印刷品等拼貼而成。他的作品似乎脫離了原始達達反社會、反美學的傾向，而在畫面中呈顯一種極具機智、幽默的活力，與近乎古典的抽象浮雕意象。他曾在所辦的雜誌上如此寫道：「藝術是一個主要的原則；神聖莊嚴一如神祇，奧妙難解一如生命。不可言喻、沒有目的。」可見他的態度非但沒有虛無、反社會的傾向，反而具備高度神祕、嚴肅的宗教氣質。

　　【Merz 構成】（圖 9-3）是修維達士 1921 年的另外一件作品，完全沒有意涵的暗示與象徵，是以更為原始的物質媒材，直接在畫面上構成。

這些物件碎片，應是取自生活中的廢棄物，原本不具任何意義，但在修維達士有意的拾取、拼貼、上彩之後，猶如一個新生的生命，重新綻放光彩。在那些粗質、朽腐、破碎之間，反而更多了一分時間的深度與人文的厚度。

　　臺灣新生代藝術家黃步青（1948- ），也是一個善於處理廢棄物的高手，他的材料往往來自臺南海邊的漂流物，包括廢

圖 9-3　修維達士，Merz 構成，1921，拼貼、著色木材、鐵絲、紙，20×35 cm，美國費城美術館藏。

自在與飛揚

圖 9-4 黃步青，生活‧窗，1992，綜合媒材，136 × 118 × 16.5 cm，私人收藏。

棄的衣服、玻璃瓶、人體模特兒、窗框、手電筒、鐵網……等等。

【生活‧窗】（圖 9-4）是在一個鮮黃的窗框中，貼滿了各種人物的圖片，有一些是公眾人物，有一些則是摘自黃色書刊的撩人女體。窗框下緣，吊掛了幾件顏色不同的衣服，像是一幅家居生活不經意擺置的景象。黃步青的作品，以相當生活化的素材（包括媒材與題材），讓人對平凡的生活，重燃凝視、省思的意興。

【象限】（圖 9-5）一作，則是以幾支腐朽的方形木棍，釘成一個堅固而重實的畫框型式，裡頭整齊地擺置著幾支內部染了顏色的玻璃瓶，有黑有白，像似藥罐子，也像是某種儀式中神祕的法器、道具；後方襯上一張細目的鐵絲網，上頭再懸吊一支顯然已經不能使用的手電筒。黃步青的作品，沒有什麼刻意說教的意圖，但自然而然地透過這些廢棄的物件，讓人產生種種有關生命、死亡、環境、人為……等等的深沉反思，是頗為成功的藝術家。

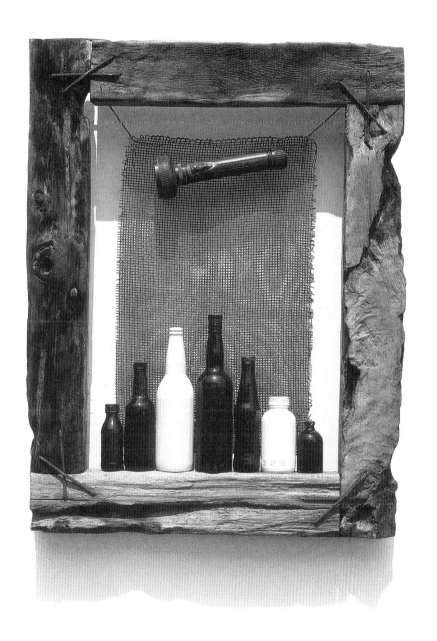

圖 9-5　黃步青，象限，1992，綜合媒材，94×74×10 cm，私人收藏。

由修達維士發展出來的物件拼貼，後來逐漸發展成所謂的「集合藝術」。這個名詞，是由最早的達達成員杜象 (Marcel Duchamp, 1887–1968) 所命名。但「集合藝術」重要的作品，大都發表在二次大戰之後的 1960 年代。

當時的西方世界，已經經歷了抽象藝術的狂潮衝擊，有一些藝術家，開始力倡藝術回歸日常生活的理念。集合藝術就是利用象徵消費文明及機械文明的各種廢棄物，拼合組構成各種有趣的形式。基本上，他們擁有如下的兩個特點：

第一、是以實物湊合而成，而不是經由描繪、塑造或雕刻而成。

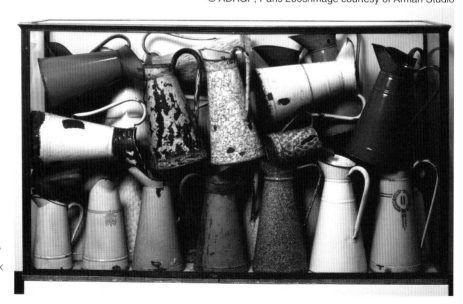

圖 9–6　阿爾曼，水壺集積，1961，琺瑯水壺、樹脂玻璃，81 × 140 × 40 cm，德國科隆美術館藏。

自在與飛揚

第二、是以之前不被認為是藝術材料、也未經過藝術家形塑處理的
工廠材料、實物、廢物斷片等所構成。

阿爾曼 (Fernandez Arman, 1928-) 是集合藝術的重要代表。他經常
採取任意性的集合手法，將同一類型的物件，重複堆積拼合，形成作品。
如 1961 年的【水壺集積】（圖 9-6），就是將許多大小差不多的琺瑯水壺，
堆積在一個由樹脂玻璃構成的透明盒子中，形成一種物件之美。這些水
壺原本是生活中經常使用的物件，並不被人們特別注意；但當藝術家將

它們集合擺置在一起，忽
然產生了新的美感，令人
在親和中多了一分驚豔。

另一件作於 1968 年
的【雷諾 124 號】（圖 9-
7），則是利用許多汽車引
擎零件，排列組合，形成
一種具有現代科技美感
的形式，在零件的凹凸之
間，一如刻意雕琢的浮雕
作品。阿爾曼的汽車零
件，取自法國出產的雷諾
汽車，因此，取名【雷諾
124 號】，至於為何是 124

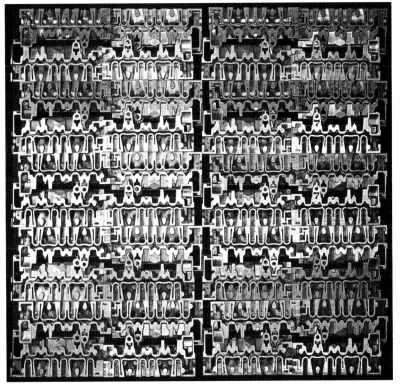

號？是否因為作品零件正好 124 個，有興趣的朋友，不妨花點工夫仔細核算一下。

　　阿爾曼出生於尼斯地區，少年時代就與那位後來以行動藝術知名的同齡藝術家克萊恩有深厚的交情。後來先進入巴黎裝飾藝術學校學習藝術，再轉往羅浮宮美術館的附屬學校學習。1960 年參加第一屆「新寫實主義」美展，也是這個以反對純粹抽象繪畫為理念的前衛團體的創始會員。

　　阿爾曼是法國新寫實主義藝術家中，最早從事「集積」(Accumulation) 的藝術家。起初，他只是把朋友寄來的信件放在一個盒子內，或把香煙的空盒集中在一個固定的地方。之後，他從這當中發現了一種堆積後所造成的美感，而進行積極的創作與發展。阿爾曼是以作品反映消費文明與機械文明最具體鮮明的早期藝術家之一。1972 年阿爾曼成為美國公民，紐約的現代美術館收藏他最多的作品。

　　類似阿爾曼這類的藝術家，倡導藝術回到日常生活，反對抽象主義落入主觀、自我中心，與高蹈虛浮的傾向，強調忠實反映消費文明與科技時代的大眾美感，有「新達達」之稱的美國「普普藝術」(Pop Art)，幾乎也是同樣的主張。

　　作為達達祖師爺之一的杜象，就曾經寫信給他的朋友提到：「新達達，也就是某些人所說的『新寫實主義』、『集合藝術』、『普普藝術』等，他們是從達達的餘燼裡復燃而成的。我使用現成品，是想侮辱傳統的美學，不料新達達卻乾脆接納現成品，而發現其中的美。我把瓶架和小便池丟

新寫實主義 (New Realism)：是 1960 年代由法國藝評家李斯達尼 (Pierre Restany) 所策動組織的一個藝術團體。他透過策劃展覽的方式，提出一種足以具體表現二十世紀機械文明生活環境與行動的藝術形態，用以反對當時達於興盛的抽象表現。參展畫家有克萊恩、阿爾曼等人。

自在與飛揚

在人們的面前，作為向傳統藝術的挑戰，誰知道現今他們卻開始讚嘆它的美了！」

美國普普主義健將安迪・沃荷 (Andy Warhol, 1928–1987) 就將可口可樂的瓶子圖案，以機械式的排列方式，呈現出量產時代人們消費的欲望（圖 9-8）。這是物質，或說物質文化，在人類藝術史上的一種全新表現；藝術家對物質採取全然肯定的態度，既接受又歌頌，指出這些物質文物在人類生活中的真實存在與重要性。所有圖像的不斷出現，既像大賣場中的貨物架，也像電視廣告中催眠般的視覺效果，這是生活在二十世紀的人們所無法逃避的事實。

此外，沃荷也將

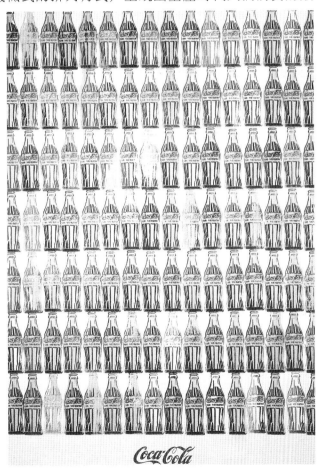

圖 9-8　沃荷，綠色可口可樂瓶，1962，絹印、合成聚合塗料，209 × 144.9 cm，美國紐約惠特尼美術館藏。

09 達達拜物

自在與飛揚

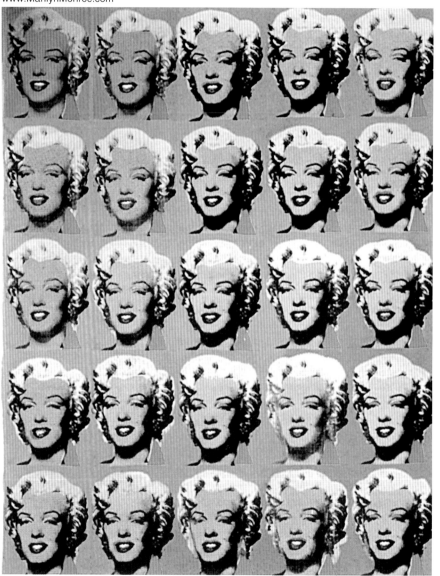

圖 9–9　沃荷，瑪麗蓮夢露（局部），1962，布上絹印、壓克力顏料、兩片木板，各
205.4 × 144.8 cm，英國倫敦泰德現代館藏。

圖像轉向政治人物或影視明星（圖 9-9），表面看來，像是對人的呈現與關懷，實質上還是對那個人物影像的「物的呈現」。無疑這是一個被物質所包圍環繞的全新世界；沒有什麼粗俗或高貴，有的只是真實與實在。

10 符號・神話

自
在
與
飛
揚

　　當藝術的表達，完全脫離過去人與自然、人與人、人與自我，乃至人與神之間的思考或束縛，得以純粹地面對形、色、材質，甚至現成物，而產生另一種形式的美感與意義時，其實人也因此獲得了思維上更大的自由與創作的空間。

　　而在這種得以自由抒發的空間中，許多藝術家也自我形成一套獨立的符號系統，藉著這套系統，進行上天下地的神話製造與思維傳達。

　　雖然在許多抽象主義的畫家中，如康丁斯基、克利，乃至爆發表現或書法表現的藝術家，如杜皮、克萊恩等人的作品，都可以發現一些「符號」的存在，但將符號系統化、主體化，而得以全面且長期運用者，西班牙畫家米羅應是較早且成就最大的一位。

　　米羅系統性符號作品的成熟，應是始自 1940 年的「星座」系列。創作「星座」系列時期，正是第二次世界大戰進入相當激烈的時刻。德國納粹在歐洲各地發動的種種逮捕行動，讓許多藝文人士若驚弓之鳥，當時隱居在法國諾曼第沿岸一個名為瓦倫維爾村莊的米羅，對戰爭腳步的逼近，有著一種極大的不安與衝動，他一心想逃離周遭的現實環境，因為他對這些事情的發展，有著極大的反感。於是他把自己深藏起來，埋

在內心深處與自我的思想中，每晚面對天空的星光和音樂，讓思想自由的流動、發展。

他在一次和朋友的談話中，明白地表示：

> 我有一種深切的欲望想逃避，我蓄意把自己深埋起來。黑夜、音樂、星光開始在我的繪畫中，逐漸占據主導的地位。現在音樂對我的重要性，就如二○年代的詩歌一樣……。

【星座系列：靠星光梳理頭髮的腋窩白晰的女人】（圖 10−1）是 1940 年的作品，採用不透明水彩加上松節油彩，畫在紙本之上，尺幅不大，

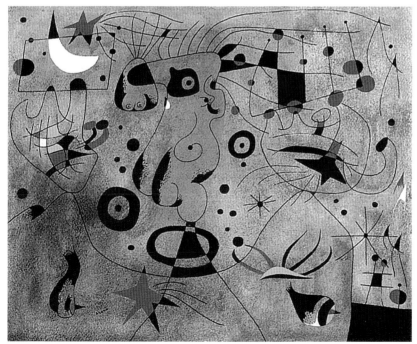

圖 10−1　米羅，星座系列：靠星光梳理頭髮的腋窩白晰的女人，1940，紙本、水彩、松節油彩，38×46 cm，美國克里夫蘭藝術博物館藏。

10 符號神話

只有 38×46 公分，卻給人一種浩瀚遼闊的星空感受。畫面中央有一個類如女人的形象，除帶著多視點與曲線變化的頭部之外，下方金字塔形的部分，應該就是身體；與頭部相接的地方，有一個圓形如項鍊的東西，身體兩旁往上拉，有兩隻上舉的手掌，一手拿著方形的框框，似乎是鏡子，但上面映現的是太陽、星星和月亮；另一手拿著的，則像一把梳柄在下的梳子，和頭髮交織成美麗的圖案。

事實上，去辨識畫面上的這些符號構成，並不重要；重要的是，這些以細線交織構成的符號，配合暗夜中發出閃耀星光的色彩，提供了作者自由馳騁的空間，也提供了觀者無限想像的天地。

米羅早期曾與達達的成員有過一些接觸，他也嘗試過一些接近立體主義的畫風。但之後超現實主義的理論，似乎提供給他更多的養分與更大的共鳴。他是一個極其敏感的藝術家，對周邊環境始終有著一種細膩的感受與反應。

戰爭的陰影，強迫他深入人的內心世界，反而造就了他走向神祕而迷人的風格。1942 年 3 月，德國的軍隊已經逼近，米羅帶著妻女和唯一的行李，也就是一系列的【星座】作品，擠上最後一列開往巴黎的火車，之後又輾轉回到巴塞隆納安頓下來，進

自在與飛揚

圖 10-2　米羅，站在陽光下的人，1968，壓克力顏料、畫布，173.5 × 259.5 cm，西班牙巴塞隆納米羅基金會藏。

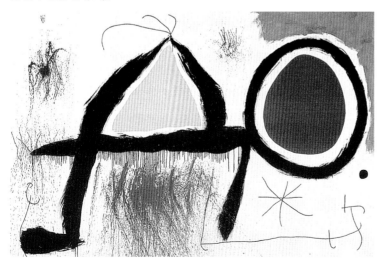

入他作品最豐富的一段時間。

　　米羅後期的作品，越來越簡潔、童趣，符號語言也越來越簡單，【站在陽光下的人】（圖 10-2）是 1968 年的作品，粗拙的黑線條，勾勒出人和太陽的符號，一個填以黃色，一個填以紅色，再搭配一些細硬的黑線，便形成了一個充滿幽默與童真的想像世界，同時也是一個無法模仿的絕對個人的風格。

　　相對於米羅稚拙、童真的符號，新一代的義大利畫家朱塞帕·卡波克洛西 (Giuseppe Capogrossi, 1900–1972)，其硬邊的黑白記號作品，則給人一種現實社會理性、節制的感受（圖 10-3）。不過符號對這位曾獲得威尼斯國際美展大獎的畫家而言，並沒有其他隱喻，儘管有些時候，看

圖 10-3　卡波克洛西，表面 170，1955，油彩、畫布，114×162 cm，日本廣島福山美術館藏。

來類似史前人類刻畫岩壁上的記號，有時也像中國古代的某些象形文字，但事實上，它既不表現任何物象，也不象徵任何意義。記號對卡波克洛西而言，本身就是種「抽象化了的物體本身」，畫家可以在這裡獲得一個永無止境、永不受限的表現空間。一幅作品的完成，就創造出一個新的事件。

對符號的著迷與表現，有時並不來自畫家自我的創造，而是直接取材自生活中的數字。如美國普普藝術家賈士柏‧瓊斯 (Jasper Johns, 1930-) 的【彩色數字】（圖10-4），根本上就是一些阿拉伯數字的排列。他以拓印、壓印的手法，將阿拉伯數字從 0 到 9 不斷排列，配合上色彩斑駁的感覺，活化了這些數字的生命。誠如藝評家評論所指出的：

> 美國抽象表現主義的藝術家，如帕洛克、克萊恩，甚至羅斯科等人的藝術，都是原初感覺的事實還原；而瓊斯的藝術，卻是直接訴諸事實，作最低限度的陳述還原。

符號表現在戰後東方世界的臺灣，也有頗為突出的表現。

劉生容 (1928–1985)，是夾在時代變遷中的一位傑出藝術家，幼年時隨父母移居日本，深受

圖 10-4　瓊斯，彩色數字，1959，油彩、畫布、蠟、拼貼，170×125 cm。

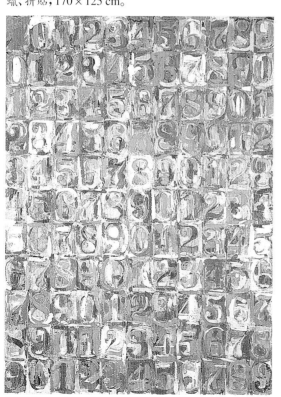

自在與飛揚

身為畫家的叔父劉啟祥 (1910–1998) 的影響。1945 年，日本戰敗，劉生容從日本回臺，就讀臺南一中；畢業後，矢志藝術的專研，乃於 1961 年再度赴日學習，1963 年返臺，活躍於南臺灣畫壇，以迄 1967 年移居日本。

　　劉生容生長在動亂的時代，沒有接受完整的藝術教育，但基於他個人敏銳的思維與對現代藝術的堅持，創作出許多具有個人風格特色與深刻文化意涵的作品。

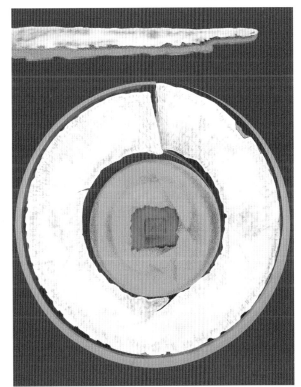

圖 10–5　劉生容，甲骨文作品 NO.17，1979，油彩、畫布、拼貼，115 × 89 cm，臺北市立美術館藏。

　　【甲骨文作品 NO.17】（圖 10–5）現藏臺北市立美術館。在紅色為底的畫面中，以裱貼的方式，作出一個類似中國古代玉玦的形式，所謂的「玦」，也就是有缺口的璧。這是古代文明的一種玉飾，含有相當豐富的文化意涵和神祕色彩。劉生容在這個狀如玉玦的形式上，寫滿了細碎的甲骨文字。

　　甲骨文是中國商代祭祀、占卜專用的文字，人們透過這些文字的啟示，獲得行事的準則。從玉玦到甲骨文，其實都是一種文化的符號系統，劉生容藉著這些符號，創造了自己作品的風格，以及豐富的文化思考。

　　同樣取材自傳統文化符號的廖修平 (1937–)，以極精緻的版印技術，再生了民

間信仰的各類符碼。【陰陽】（圖 10-6）是以金屬蝕刻方式所完成的版畫作品。在一種對稱的畫面中央，有一個巨大的紅、綠對比的太極圖形，而這個圖形，由上下的兩個箭頭牽引，形成一種天地相連互動的意象。後方是兩組具有各種隱密意涵的符號，有些類如開啟寶藏的鑰匙，有些則如書寫的工具，正由於意義曖昧，更符合玄學多義的本質。而平行的線條組合，也令畫面產生一種游移、飄渺的氣息。

廖修平是影響臺灣現代版畫運動的重要人物，但他的成就不只在教學、推廣之上；透過他的作品，廖修平營造了一個既現代、又傳統，既世俗、又神聖的符號世界，這是一種文化符號，也是藝術符號。

同樣是臺灣現代版畫運動推動者之一的李錫奇，在創作媒

圖 10-6　廖修平，陰陽，1970，紙本、蝕刻版畫，58×54 cm（版面），臺北福華大飯店、美國麻州 DeCordova Museum 藏。

自在與飛揚

材上，有多樣的開展，除版畫外，還包括：實物、壓克力、噴畫、漆畫、水墨⋯⋯等等。

【後本位9509】及【後本位9510】是兩件一組的漆畫作品（圖10-7）。漆畫是中國古老的工藝技術之一，在一個偶然的機會中，李錫奇在福州接觸了這項傳統技術，便開始致力於將這項技術與現代藝術結合的努力。他延續之前取材自中國文字符號的創作方式，在長條如節慶門聯的畫幅中，安置了紅、黑、金等中國傳統的色彩，由於是以漆畫平滑、起皺的不同方式處理，產生了不同的質感與變化。文字的意義，根本上完全不可辨識，成為一種具有生活趣味的造形符號。

李錫奇在看似反覆，卻又不同的對稱形式中，賦予傳統媒材嶄新的藝術生命，點、劃、勾、撇的符號造形，也成為勾勒生命記憶的催化劑。

1960年，臺灣興起的現代繪畫運動，本質上總是在所謂現代的形式中，表現傳統的文化思維，從這個角度而論，臺灣似乎沒有真正的現代主義，只有後現代主義。

圖10-7　李錫奇，後本位9509（左），1995，綜合媒材、木板，314.8×44.7 cm；後本位9510（右），1995，綜合媒材、木板，314.9×45.1 cm，臺北市立美術館藏。

陳庭詩 (1915–2002) 也是以符號系統，傳達藝術思維的藝術家。這位戰後自中國大陸來臺的版畫家，從傳統的木刻形式出發，歷經政治整肅的考驗，在1960年代，成為最具創作能量與作品表現的重要版畫家。

陳庭詩因童年受傷，喪失聽覺和語言的能力。然而出身書香世家的他，深具傳統文化的素養與修為，在寂靜的無聲世界中，透過極為簡潔的造形，創作出一批批深具視覺震撼力量的偉大作品。所謂「大律希音」，陳庭詩的版畫作品，表現的正是宇宙天體運行，恆常不易、天籟寂然的宏偉意象。

【晝與夜 #100】（圖 10–8）是 1986年的作品，長寬達 109×327 公分。這件巨大的版畫，是陳庭詩運用臺灣特有的甘蔗板，在裁剪、撕裂、挖孔的製版過程中，形塑出質感強烈而形體簡拙的造形語言，在夜暗的星空中，撞擊出轟然卻又無聲的巨響。

圖 10-8　陳庭詩，畫
與夜 #100，1986，紙
木，版畫，109 × 327
cm，葉榮嘉先生收藏。

11 媒材・心象

自在與飛揚

　　抽象藝術的興起，是人對物凝視、觀察、形塑的終極結果。印象派畫家捨棄物體外形的描繪，注意到物象外在陽光、空氣的顫動，以點狀、線性的色彩去捕捉、掌握，已經相當程度的將人的因素去除、淡化；等到塞尚所領導的立體主義，由物象的外表進入內在的本質與秩序，物的獨立價值更被大大地提升。一旦畫面進入純粹的形色考量，也就徹底切斷了藝術與自然形象的臍帶，開創了藝術創作另一個廣闊的空間。

　　不過不能忽略的，作為二十世紀最大藝術潮流的抽象藝術，固然表現了人與物之間最緊密的關聯與對應，然其動力仍是來自藝術家內心一股造形的衝動。這種衝動，使人類的創作行為，回復到如同兒童或原始民族般的單純、直接。藝術家在創作的過程中，有如上帝（創造者）一般的建構一個純然獨立的世界，也渲洩了內心隱密的一些情緒和思維；而這些情緒或思維，往往和他童年的經歷有密切的關聯。

　　安東尼・達比埃斯 (Antoni Tàpies, 1923–) 是西班牙繼畢卡索、米羅、達利 (Salvador Dalí, 1904–1989) 以來，最具知名度的藝術家；生在巴塞隆納一個律師家庭的他，少年時光是在西班牙的內戰陰影中度過。十八歲那年，一次幾乎喪命的嚴重車禍，讓他身心都受到極大的創傷，

在鄉下療養長達兩年之久。也就在這個療養的期間，使他年少時期曾經熱愛的文學藝術，獲得真正的落實開展，而車禍帶來的後遺症，包括心肺的毛病和坐骨的疼痛，終生威脅著他。

達比埃斯的作品，有極強烈的民族風格與個人特色，他在顏料中加入大量的石灰、大理石粉和乳膠，形成一種材質極強的視覺效果，然後在上頭加以刮刻、塗抹、書寫，其情形就如巴塞隆納街頭老舊的石灰牆壁，以及上頭被青少年任意塗鴉的結果。這樣的畫，既是生活中實際質感的換位，也是戰爭記憶、歷史傷痕和個人身心殘害的再現。

【材料構成的人體與橙色斑跡】（圖11-1）是達比埃斯1968年成熟時期的作品。畫面中隱然有一位側身而坐的人體形象，但頭的部分，已難辨認，被一個黑色如十字架的橫槓重重壓過，上頭有一些粗陋如荊棘的紋樣，也有幾筆類似血跡的朱紅。整體畫面又被尖銳的鉛筆，大大地劃了幾個大圓圈，圓圈的中間則是用力地打了一個刻痕深邃的 "X" 形。

達比埃斯這樣的作品，蘊含了許多個人及民族集體的經驗，但不是用任何記錄、陳述的方式來呈現，而是直接訴諸媒材本身強烈的質感與塗鴉式的動作，喚醒觀眾深沉的記憶。

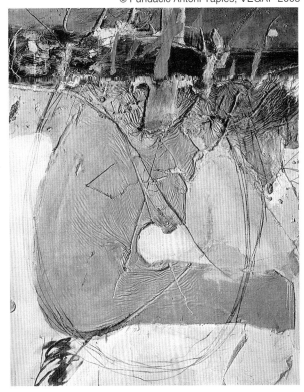

圖 11-1　達比埃斯，材料構成的人體與橙色斑跡（原加泰蘭 [Catalan] 名稱為：Cos de matèria i taques taronges；英譯：Body of Matter and Orange Marks），1968，綜合媒材、畫布，162×130 cm，西班牙巴塞隆納私人收藏。

媒材．心象

在強烈質感的顏料媒材之外，達比埃斯也有許多作品直接運用生活中的現成物，如【衣櫃門】（圖 11-2）一作，就直接把厚如石灰的白色顏料，塗抹在深褐木質的衣櫃門上，形成一種質材與色彩的強烈對比，予人無限的想像。

很多人對達比埃斯這些原創性極強的作品，賦予諸多高深莫測的詮釋。但達比埃斯卻認為：越是社會地位下層的人，越能了解他的畫，比如電工、木匠，或在展覽會場掛畫的人。他曾在接受訪問的時候，說了一個有趣的故事，其對話的過程是這樣的：

達比埃斯：有一次，一位觀眾在我一幅作品前心臟病發作。

記　　者：是你畫中的什麼使他受到了衝擊？

達比埃斯：不，不，完全是巧合。可是救護車來時，他堅持要躺在原地，眼睛直盯著我的畫看。事後他告訴我：那幅畫帶給他「極大的精神解脫」。

其實欣賞達比埃斯的作品，不需要理解，只需要直觀，一種直接訴諸感官的生命經驗的感動。

達比埃斯在訪談中也提到，有一位中國畫家告訴他，在他的作品中，發現了自己的國家。達比埃斯說：

東方人常常輕忽自己的傳統，想和西方人一樣；現在轉而感謝我讓他們重新發現中國。

圖 11-2　達比埃斯，衣櫃門（原加泰蘭 [Catalan] 名稱為：Porta-armari；
英譯：Wardrobe-Door），1973，綜合媒材、木板，163×103 cm，美國
紐約大衛安德遜畫廊藏。

誠如藝術史家指出的：

達比埃斯的藝術，探向一個有機的、無定形的、曖昧和未曾臻達的世界；藉由一種得自中國或日本傳統的單純肢體的表達方式，運用大量粗糙物質強烈表現力量，找到了自我的風格，與獨尊的地位。

圖 11-3　戴壁吟，桌子與果子，1984，綜合媒材、自製紙，100 × 70 cm，臺北私人收藏。

的確，達比埃斯作品中特殊的東方特質，引起了許多臺灣藝術家的共鳴與學習。其中有一些都是藝專畢業，也都曾留學西班牙，深受這種強調媒材與心象表現的創作方式所感動。而投入較早的是戴壁吟 (1946-) 與葉竹盛 (1946-)。

戴壁吟早年自臺灣藝專畢業後，從 1976 年起便旅居西班牙，除了 1985 年曾獲第一屆雄獅美術雙年展推薦獎，並回臺展覽外，和臺灣的畫壇，保持著相當疏遠的關係。但是戴壁吟深具哲思與個人特色的作品，仍是臺灣藝壇的一個傳奇，頗受年輕人的喜愛。

戴壁吟的作品，固然深受達比埃斯的影響啟發，但逐漸走出自己的風格特色。他的作品大多以一種手工的自製紙來作為創作的載體。這種自製紙的過程，本身就是創作的一部分，而不只是繪畫時的一個物理基面。

在戴壁吟的自製紙製造過程中，紙本身就是一

個參與表現和協同敘述的實物元素；這個元素，和之後附加上去的筆墨、顏料，乃至符號、形體，產生對立和拉鋸。

【桌子與果子】（圖11-3）是戴壁吟1984年的作品。在保留紙材本色的情形下，以另一張較浮出的紙形，代表桌子，而看似不經意灑落的兩個紅點，則被妝點成兩顆帶有甜味的水果。桌面下方，糾結在一起的幾筆墨線，誘人眼光，企圖辨識，終至無以辨識，而將視點移開，游移於上方紙筋滿布的畫面空間，以及印刷一般的兩個字母。

圖11-4　戴壁吟，有山的風景，1984，綜合媒材、自製紙，70×100 cm，臺北私人收藏。

戴壁吟在看似單純的畫面中，接合了某些東西方藝術思維的線索。比如那張徹底展開，一如由正上方直視的方形桌面，讓人想起了立體主義的塞尚和畢卡索；而那瀟灑滴落的紅點，一大一小，或正或倒，讓人聯想起中國水墨畫家的禪畫。至於畫面的黑線與斑駁的紙面，對比於那工整的 MND 字母，則讓人興發一種異鄉寂寞的愁緒。

這位出生於戰後第二年的臺灣藝術家，定居異國已整整超過三十年，在不斷思索、實驗的創作生活中，似乎遠離故鄉，反而更能掌握故鄉。

【有山的風景】（圖11-4）是戴氏同年的另一件作品，在更為自由奔放的筆觸中，畫面正中的紅色山形，成為作者心境的一種象徵，而前方墨

圖 11-5　葉竹盛，秩序
與非秩序系列：作品III，
1991，綜合媒材，120 ×
120cm，畫家自藏。

漬的揮擦，和這座山形產生了一種推擠的空間效果與心理效應；那是一種靜與動、穩與躁的對比與映現，也是畫家心象的自然呈露。

和戴壁吟同齡，也在 1970 年代中期前往西班牙留學，作品中也同樣呈現強調材質與心象表現的另一位藝術家是葉竹盛。

同為臺灣藝專畢業的葉竹盛，在完成西班牙馬德里最高藝術學院的學業之後，1980年代初期返臺，當時正是臺灣社會進入即將解嚴開放的年代。葉竹盛在面對這種激烈變動的時刻，對許多價值的取捨，開始有了思考。他說：

秩序與非秩序一直是我的追求；它象徵著宇宙生生不息。生、死、幻、滅……一切的自然現象，以及人類的七情六慾，都是無事避免的大循環。也經常同時含有自然與人為、感性與理性。因此，我希望經由實物本身的屬性和形式的特徵，在畫面上自然結合，由它們自身現身說法。也許非常熟悉，或冷；若即若離。

相對於戴壁吟的堅持「自製紙」，葉竹盛對媒材的使用則顯得較為多樣。在「秩序與非秩序」系列中，【作品III】（圖 11-5）是一件結合墨水、壓克力與實物的作品，畫面右邊看似被割裂的布紋，更有一些燃燒的痕

跡，對比於左方的平整與細線塗鴉，呈顯一種對立的美感。

　　同樣的手法，如【作品II】（圖11-6），是由兩個畫幅所形成，左邊一幅，以石膏、壓克力、鉛筆等媒材，呈現一種較為冷峻，猶如考古般的畫境；至於另一幅，則以稻草的燃燒，來形成一種非人為的創作痕跡，呈現較為熟絡的氛圍。

　　葉竹盛曾是「南臺灣新風格展」的重要成員，之後活動重心北移，畫面也由原本較為粗獷、豪邁的聲量，轉為較具文化批判的低吟，許多作品是用顏料直接塗抹在一些印刷的雜誌頁面或書籍書頁之上，有強烈挑戰知識權威的意味。

　　對於材質的強調與運用，不見得都要以繪畫的形式完成，陳幸婉直接以各式的布條，黏貼到畫布上頭去，形成一種強烈的視覺衝擊。【音律】

圖11-6　葉竹盛，秩序與非秩序系列：作品II，1991，綜合媒材，120×240cm，畫家自藏。

圖 11-7　陳幸婉，音律，1993，棉布、壓克力顏料、麻布，186.5×156 cm，臺北市立美術館藏。

（圖 11-7）是陳幸婉 1993 年的作品，她將一些剪裁成不規整長條形的黑、白、紫色等布條，黏貼到紅色布塊為底的畫面上；而紅布下頭顯然還壓貼著紫色、黑色的布塊，及最底層的白色畫布，形成猶如黑白琴鍵跳動的音律聯想。

不過在畫面上以強烈的質感，表達心象的律動，作為臺灣現代繪畫導師的李仲生應該特別一提。

李仲生的抽象繪畫，往往堆積大量的油彩，然後使用刮、刷、印、畫的方式，形成許多凸出畫面的質感。

圖 11-8　李仲生，NO.39，1975，油彩、壓克力顏料、畫布，64×90 cm，臺北市立美術館藏。

媒材

心象

145

　　李仲生曾說：「我是一個超現實主義的抽象畫家。」基本上正是指出他抽象繪畫創作的思想與方法。李仲生服膺佛洛依德意識流的創作理論，從不由意識所控制的塗鴉出發，在畫面上追求一種具有精神性的造形語言，既不暗示意境，也不追求情趣，而是心象的自然寫照。

　　李仲生的作品完全沒有標題，也反對標題，因為標題容易產生錯誤或不必要的暗示；畫面既在事前沒有一定的規劃或構想，事後也沒有任何的比附或象徵。因此作品往往只是由收藏的單位給予一個編號。

　　現藏臺北市立美術館，編號【NO.39】（圖 11-8）的作品，以中間的線條為展開，彼此糾結扭轉，但看得出結構上的緊密，線與線之間，相生相長。然後左邊往藍色發展，右邊則依其邊線，勾畫出幾個色塊。形、色、線、面，彼此之間，相互搭配發展，沒有一定的道理，但有一些造形上的法則與慣性，比如始終都形成十字形的整體構圖等等。

　　圖 11-9 的【NO.29】，構成方式應是大抵一致，只是顏色的使用上，加重了濃度與彩度。如果各位有機會欣賞原作，應可特別留意那些顏料施加的順序與線條勾勒之間彼此形成的關係。李仲生認為這種出自潛意識作用的現代素描，才是一種真正表達個人精神面貌的藝術形式。每個人都不一樣，因此每個人都不能模仿他人。李仲生在臺灣的教學，成為臺灣美術史的一則傳奇，也造就了臺灣現代藝術極為重要的基礎與面向。

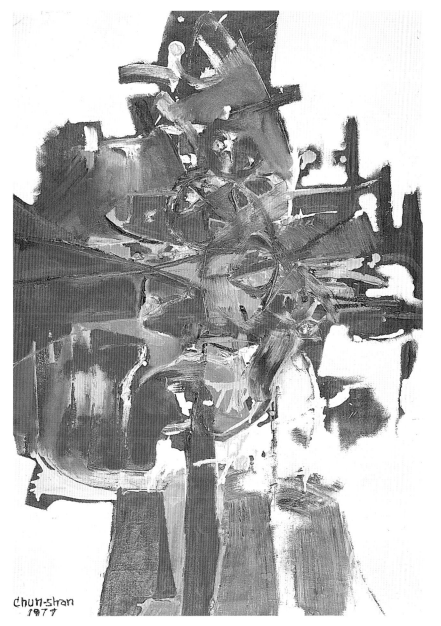

chun-shan
1977

圖 11-9　李仲生，NO.29，1977，油彩、壓克力顏料、畫布，90×64 cm，臺北市立美術館藏。

12 低限・禪境

自在與飛揚

　　人對物的凝視和思考，最後沉澱為一種純淨畫面的低限表現與禪境心靈。如本書第七章所述，早在 1918 年，俄國畫家馬列維奇便發表了【絕對主義構成：白上白】（圖 7–7）這樣具有「低限」意味的作品。的確，在一個白色正方形之中，出現另一個較小的白色正方形，這是人類對色彩與形式知覺的一種嶄新經驗。或許馬列維奇當時關懷的重心，仍放在那形與形、色與色之間的對應與拉鋸，這是一種在構成上達於極簡的必然結果，尤其是運用無彩色的白色。

　　然而這個路向，後來被一些藝術家延續了下去，加上質感的變化與色層的變化，那些看似空無一物的畫面，卻提供了人們最大的想像空間。

　　馬列維奇之所以能在這個路向上擁有崇高的地位，而不是塞尚或畢卡索，主要原因即在：馬列維奇即使早期明顯受到立體主義的影響，在畫面上將物象「化約」成最極簡的幾何形式，然而 1913 年前後展開的「構成主義」，卻是一個全新的知識體系的展開，它和立體主義最大的不同，便在它完全切斷了創作和自然物象之間的連繫。一如馬列維奇在其《非具象世界》一書中的陳述：

絕對主義者捐棄對人類面貌與自然物象的真實描繪，而以一種新的象徵符號，來描繪直接的感受；因為絕對主義者對世界的認知，並非來自觀察與觸摸，而是全憑感覺。

這個在一次世界大戰前發動於俄國的前衛思想，很快地就回頭影響了一些活躍於歐洲其他地區的藝術家，如荷蘭蒙德里安的「風格派」，乃至二次大戰之後美國羅斯科的「色域繪畫」與 1960 年代的「極限藝術」。

蒙德里安創作於 1914 年的【碼頭和海洋】（圖 12-1），在長方形的畫面中，以垂直和平行的短線，織構成一個橢圓的形態，這是一種絕對穩定又充滿動能的畫面構成。

圖 12-1　蒙德里安，碼頭和海洋，1914，紙本、水彩、炭筆，87.9 × 111.7 cm，美國紐約現代美術館藏。

在「風格派」的主張中，強調將色彩的運用，回歸到最低限的三原色（紅、黃、藍）中，而線條也只有水平和垂直的搭配，如此才能達於藝術絕對的完美與真實。

一位當時的神論家史克恩馬克斯 (M. H. J. Sohoenmaekers) 在一本名為《新視界》(*New Image of the World*) 的雜誌中，就說：「我們居住的地球，主要由兩個最基本且完全相反的元素所構成，一是牽動地球環繞太陽的平行線，一是由太陽中心釋放陽光到地球的垂直線。」蒙德里安的許多作品，事實上都是立基於這個神祕的理論出發，但就【碼頭和海洋】一作而論，似乎也沒有像理論所說的那麼深奧，許多理論總是來自生活經驗的歸納或轉化。【碼頭和海洋】一作中，垂直和平行短線交織所形成的彼此之間那些空間的輝映效果，很可能就如這件作品標題所暗示的一樣，正是站在碼頭上遙望陽光反照下，海面水光瀲灩（平行）、船桅萬千（垂直）的視覺感受與記憶。

但當畫面回到一種極為簡約的狀況時，人能感知的，也就只剩下純粹的視覺感官與內在生命經驗的交替反應了，形簡而意深。

「風格派」的理念，後來透過「包浩斯」的教學，以及蒙德里安的遷居美國，對美國戰後的建築、雕刻藝術，均產生極大的影響。

即使回到平面的表現上，由馬列維奇的「絕對主義」所開展、由蒙德里安「風格派」所發揚的極簡思維，同樣在二次大戰後的美國畫壇，獲得最大的表現。

戰後美國所興起的這股極簡風潮，固然有反動帕洛克與德庫寧等狂

暴抽象表現主義的意味，但在發展的時間上，卻也不是那麼樣的單一直線。

大約在 1950 年前後，便有一些美國畫家，在一種接近平面的所謂「色域繪畫」(Color-Field Painting) 中，尋找色彩與形式的絕對張力。而這些畫家，後來在路向上，分成二途：一是以帶著柔和邊界的游移色域，走向一種溫暖、含蓄的風格，如：羅斯科和紐曼 (Barnett Newman, 1905–1970)；一則是以帶著硬邊的平面色彩，表現了現代社會明快潔淨的工業特質與美感，如：亞伯斯 (Josef Albers, 1888–1976) 與史帖拉 (Frank Stella, 1936–) 等。

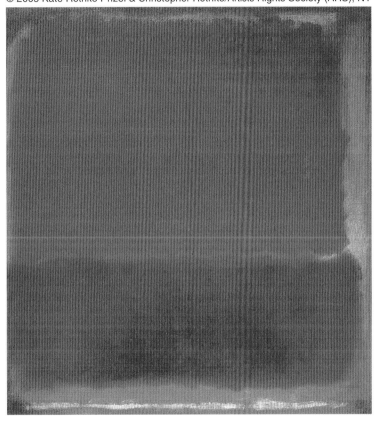

圖 12-2　羅斯科，第十二號，1951，油彩、畫布，145×134 cm，私人收藏。

羅斯科作於 1951 年的【第十二號】(圖 12-2)，整個畫面看不到任何細微的筆觸或線條，看似用大排筆刷出來的幾塊色面，在紅或橘的色域中游移，和底色或橘或黃的背景，產生融和，也產生推拉；且和下方的一隙黃光，相互牽引，但一切又似乎完全融和、渾沌於一片溫暖的紅光之中。

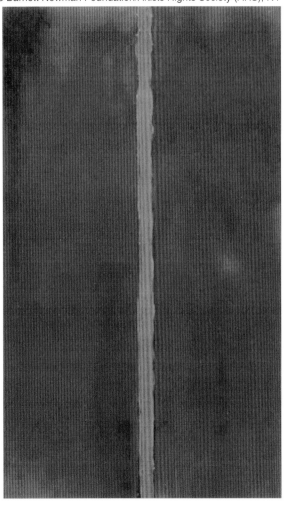

自在與飛揚

圖 12-3　紐曼，一體，1948，油彩、畫布，69×41 cm，美國紐約現代美術館藏。

羅斯科服膺塞尚的教訓說：「當色彩達於最飽滿的狀態時，形式也就最完整。」形色的合一，在羅斯科的作品中獲得完全的體現。面對羅斯科的作品，令人有一種戲劇性的親密感，像一個無法完全道出情節與內容的美麗秋夢。

然而這個美麗莫名的夢，往往也帶著一絲悲愴的氣息，一如希臘的悲劇或貝多芬的「命運交響曲」。觀者面對那長寬都達一百多公分以上的巨大畫面時，也同時融入一片色彩所賦予的精神氛圍之中。事實上，身為蘇俄猶太人之子的羅斯科，曾面對二次世界大戰的戰爭摧殘，與納粹對猶太人的迫害，深覺人類的無法溝通，而促使他放棄藝術中形象的表現，走向一種純粹色、光，與神聖氣質的平面風格。

和羅斯科的作品頗有異曲同工之妙的，是年紀比羅斯科少上兩歲的紐曼。相對於羅斯科的大塊面色域，紐曼喜愛在色面上加上一條或一條以上垂直或平行的線條，讓畫面

形成分割或拉扯的效果。

【一體】（圖 12-3）是紐曼 1948 年的作品，同樣在以紅色為主調的大塊稍顯暗沉的色域中，紐曼以一條鮮明的橘紅色，將畫面由中央切開，一分為二。

這樣的線條，馬上在畫面上形成一種「隔」與「合」的曖昧力量；就像大草原上的河流，河流分隔了草原，也聯結了草原。在生活的形態中，更類似衣服的拉鏈，拉鏈可以讓衣服張開，也可以將衣服加以密合。

紐曼的【一體】，筆直的橘紅色讓鬆散的畫面有了重心，也樹立了崇高的意象。人們在面對這樣的畫面時，不必有戲劇情節，就直接可以體驗、掌握戲劇的張力。

有人以這樣一個例子，來說明現代藝術的特色：過去傳統的繪畫，要表現飛翔，就要畫一隻張翅的鳥；現代藝術則直接以一條上揚的弧線，就表現了飛翔的意象。紐曼在畫面中呈顯的崇高意念，就如古典主義繪畫一般，具有撼人的力量。

事實上紐曼在這些較具溫暖、柔和邊界的作品之外，也有一些比較硬邊的色面作品。風格就接近我們即將提及的第二種類型，所謂「硬邊」(Hard-Edge) 的幾何色面，也有人直接以「硬邊藝術」來稱呼。亞伯斯是這個風格的早期代表畫家。

亞伯斯是德國人，1933 年「包浩斯」關閉後便移居美國，成為蒙德里安之前美國幾何抽象的先驅。從 1949 年開始，他便以一系列「向方形致敬」的作品，探討幾何形式和色彩之間的規律與互動。【向方形致敬：

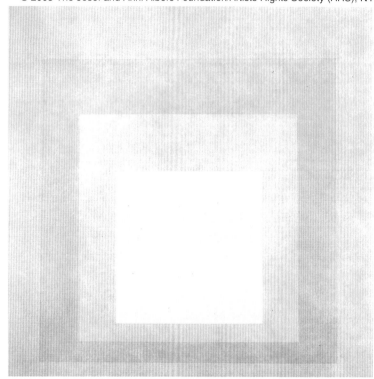

自在與飛揚

圖 12-4 亞伯斯，向方形致敬：黃色的出發，1964，油彩、畫板，76.2 × 76.2 cm，英國倫敦泰德現代館藏。

黃色的出發】（圖 12-4）是 1964 年的作品，前方的黃色，在後方不同色階的黃色襯托下，有一種向前躍出的效果。不過當人們面對這樣的作品時，在意的不應只是這些形色效果的問題，而是這些效果帶給自己的心理感受與回憶。

史帖拉也是極限藝術的一位先驅者。他首先打破正方形畫布的限制，創新了所謂的「造形畫布」(Shaped Canvas)，使作品的形、色、體完全合一。他往往以單色的「圓弧」或「L 形」、「V 形」的幾何形體來構成，如【印第安皇后】（圖 12-5）一作，畫布也完全配合這些造形，架在造形一致的畫框之上，厚度厚得從懸掛的牆面凸出，形成一種類如浮雕的效果。色彩的變化、線條的變化，和造形的變化，幾乎完全一致，將一切繪畫的元素，降到最低的極限，也提供了處於工業和機械時代的人們，另一種心靈的沉默與省思。

極限、極簡，或低限藝術，在美國蔚成時潮的同時，歐洲也有幾位傑出的藝術家，比如那位以「人體測量」的行動藝術而知名的法國藝術

圖 12-5　史帖拉，印第安皇后，1965，金屬顏料、畫布，196×56.9 cm，美國紐約現代美術館藏。
© 2005 Frank Stella /Artists Rights Society (ARS), NY

圖 12–6　克萊恩，藍色
單色畫 (IKB82)，1959，
色料、合成樹脂、畫布、
固定於畫板上，92.08 ×
71.76 × 3.18 cm，美國紐
約古根漢美術館藏。

自在與飛揚

家克萊恩，他就有一件【藍色單色畫 (IKB82)】(圖 12–6)的作品。在本書的緒論中，我們曾經提及這件作品，論到「看得懂？看不懂？」的問題，人們會說「看不懂一片藍色」，的確是一種奇怪的說法，一片藍色就是一片藍色，有什麼看得懂、看不懂的問題呢？但事實上，當人們習慣了有形象的傳統繪畫作品之後，反而不能夠欣賞一片純粹的藍色，的確是有些荒謬，也有些可惜！

　　克萊恩創作這件作品，有一個很重要的想法，就是要打破以往藝術家對畫筆及線條的依賴。他曾說：

　　　我始終反對使用線條，以及其構成的輪廓、形態等。無論是具象或抽
　　　象，所有的繪畫在我看來好比一座監獄，線條就是那監獄的鐵窗。惟
　　　獨色彩的深處，才有真正的自由。

　　一片藍色，提供一片完整且自由的天空，不容任何物質的介入與干擾。

　　為了傳達這種空無的想法，1958 年克萊恩曾發出大量邀請函，邀請觀眾前來參觀他的展出。可是等觀眾到了現場，才發現面對的竟是一面

空無一物的牆壁。不過這位思想前衛的藝術家，1962 年以心臟病去世，
享年僅僅三十四歲。

　　一片單色可以是一片天空，但它能否也是一個西方藝術史長久以來
追索的空間？義大利藝術家路西歐・封塔那 (Lucio Fontana, 1899–1968)
回答了這個問題。

　　人類在二次元的平面上繪畫，如何表達三度空間的真實，一直是人
們思索探討的課題。西方繪畫經歷文藝復興時
期定點透視的建構，到塞尚的移動視點，這個問
題，始終困擾著西方的藝術家。

　　1949 年，封塔那首先在一塊平整的畫布上，
以尖銳的挫刀，穿刺出一些不規則的圓形小洞，
這樣的動作與作法，一下子打破了繪畫與雕塑、
平面與立體、時間與空間的長期樊籬，展現出一
個既真實又神祕的新的空間實存。

　　而他最具代表性的風格，則是以銳利的刀
片，在平整單色的畫布上，劃出一道或一道以上
的裂痕（圖 12-7），繪畫的界限在此超越平面，
達到空間的無限性，也是對未知空間的永恆探
索。對照此後人類邁向無垠空間的太空之旅，封
塔那的這一刀，似乎帶著深刻的哲理與預言。

圖 12-7　封塔那，空間概
念，1961，油彩、畫布，80×
60cm，臺北市立美術館藏。

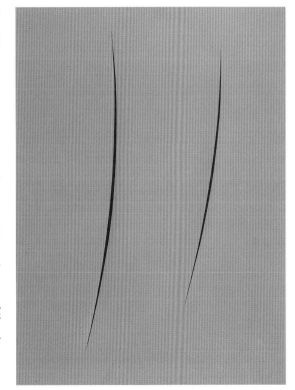

Courtesy of Fondazione Lucio Fontana

附錄：

圖版說明

克萊恩
藍色單色畫 (IKB82)，1959，色料、合成樹脂、畫布、固定於畫板上，92.08 × 71.76 × 3.18 cm，美國紐約古根漢美術館藏。(p. 13)

圖 0-1

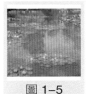

莫內
蓮池，1905，油彩、畫布，89.5 × 100.3 cm，美國麻州波士頓美術館藏。(p. 25)

圖 1-5

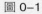

泰納
威尼斯風景，1835，油彩、畫布，91 × 122 cm，英國倫敦泰德英國館藏。(p. 20)

圖 1-1

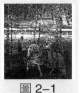

康丁斯基
馬上情侶，1906-07，油彩、畫布，55 × 50.5 cm，德國慕尼黑連巴赫市立美術館藏。(p. 27)

圖 2-1

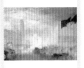

泰納
湖畔夕陽，1840，油彩、畫布，91 × 122.6 cm，英國倫敦泰德英國館藏。(p. 21)

圖 1-2

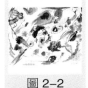

康丁斯基
第一幅抽象畫，1910，紙板、水彩、墨水、鉛筆，49.6 × 64.8 cm，法國巴黎龐畢度中心國立現代美術館藏。(p. 29)

圖 2-2

莫內
日出・印象，1872，油彩、畫布，48 × 63 cm，法國巴黎馬蒙特美術館藏。(p. 22)

圖 1-3

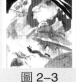

康丁斯基
白色線條習作，1913，水彩、墨水、紙本、鉛筆，40 × 36 cm，美國紐約古根漢美術館藏。(p. 31)

圖 2-3

莫內
清晨的浮翁大教堂，1892，油彩、畫布，100 × 66 cm，南斯拉夫貝爾格勒美術館藏。(p. 24)

圖 1-4

康丁斯基
有白線的圖（草圖），1913，水彩、遮光塗料、紙本、鉛筆，39.6 × 36 cm，德國紐倫堡國立博物館藏。(p. 31)

圖 2-4

霍夫曼
無題，1945，油彩、畫布，73×58.4 cm，
美國俄亥俄州戴登藝術學院藏。(p. 33)

圖 2–5

哈同
T 1956–22，1956，油彩、畫布，409.7×
103.5 cm，瑞士蘇黎世私人收藏。(p. 40)

圖 3–2

法蘭西斯
放出光芒的黑，1958，油彩、畫布，203.2
×134.62 cm，美國紐約古根漢美術館藏。
(p. 34)

圖 2–6

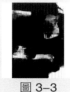

蘇拉吉
繪畫，1963.9.23，1963，油彩、畫布，202
×143 cm，法國巴黎私人收藏。(p. 41)

圖 3–3

趙無極
6.10.68，1968，油彩、畫布，95×105 cm，
臺灣山藝術文教基金會藏。(p. 35)

圖 2–7

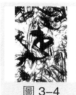

杜皮
無題，1957，紙本、墨水，33.7×24.5 cm，
美國私人收藏。(p. 42)

圖 3–4

朱德群
動中靜，1983，油彩、畫布，162×130 cm，
臺北市立美術館藏。(p. 36)

圖 2–8

劉國松
墨象之舞，1963，紙本、水墨，47×85 cm，
畫家自藏。(p. 43)

圖 3–5

陳正雄
紅林，1985，壓克力顏料、畫布，97×145
cm，臺原藝術文化基金會藏。(p. 37)

圖 2–9

莊喆
遠翔，1990，油彩、畫布，116×292 cm，
臺北市立美術館藏。(p. 45)

圖 3–6

哈同
構成，1948，油彩、畫布，89.5×116.5 cm，
日本大原美術館藏。(p. 39)

圖 3–1

史達爾
構圖，1949，油彩、畫布，60×81.5 cm，
瑞士巴塞爾白耶拉畫廊藏。(p. 46)

圖 3–7

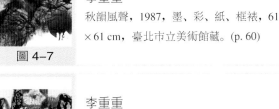
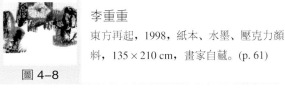

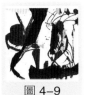

陳幸婉
無題，1992，布、壓克力顏料、紙、畫布，
158×155 cm，臺北市立美術館藏。(p. 63)

圖 4–9

杯子形狀的另一種畫法。(p. 68)

圖 5–6

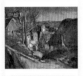

塞尚
懸樑之家，1873，油彩、畫布，55×66 cm，
法國巴黎奧塞美術館藏。(p. 65)

圖 5–1

塞尚
聖維克多山，1904–06，油彩、畫布，73
×91 cm，美國費城美術館藏。(p. 70)

圖 5–7

沈周
廬山高，1467，紙本、水墨設色，193.8×
98.1 cm，臺北國立故宮博物院藏。(p. 66)

圖 5–2

塞尚
大浴女圖，1906，油彩、畫布，208×249
cm，美國費城美術館藏。(p. 71)

圖 5–8

塞尚
靜物・蘋果，1893–94，油彩、畫布，65.5
×81.5 cm，私人收藏。(p. 67)

圖 5–3

【大浴女圖】之三角形構圖。(p. 72)

圖 5–9

學院訓練下的杯子畫法。(p. 68)

圖 5–4

畢卡索
阿維儂的姑娘們，1907，油彩、畫布，243.9
×233.7 cm，美國紐約現代美術館藏。(p.
74)

圖 6–1

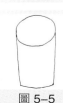

兒童對杯子形狀的描繪。(p. 68)

圖 5–5

畢卡索
丹尼爾—亨利・卡思威勒的畫像，1910，
油彩、畫布，100.6×72.8 cm，美國芝加
哥藝術協會藏。(p. 75)

圖 6–2

自在與飛揚

畢卡索

彈吉他的女子，1911-12，油彩、畫布，100×65.4 cm，美國紐約現代美術館藏。(p. 76)

圖 6-3

布拉克

抱著吉他的女人，1913，油彩、畫布、炭筆，130×73 cm，法國巴黎龐畢度中心國立現代美術館藏。(p. 77)

圖 6-4

布拉克

大圓桌，1929，油彩、畫布，145×114 cm，美國華盛頓菲利普美術館藏。(p. 78)

圖 6-5

葛利斯

早晨的餐桌，1912，油彩、畫布，54.5×46 cm，荷蘭奧杜羅克勃勒拉‧繆勒美術館藏。(p. 79)

圖 6-6

歐贊方

主題變奏曲，1925，油彩、畫布，法國巴黎龐畢度中心國立現代美術館藏。(p. 80)

圖 6-7

費寧格

建築印象，1926，油彩、畫布，100.4×81 cm，德國埃森佛克文克美術館藏。(p. 81)

圖 6-8

賴傳鑑

溫室，1989，油彩、畫布，90×72 cm，臺北市立美術館藏。(p. 82)

圖 6-9

吳隆榮

牛群，1964，油彩、畫布，91×116.5 cm，臺陽美展第一獎。(p. 83)

圖 6-10

何肇衢

淡水，1978，油彩、畫布，52×84 cm，畫家自藏。(p. 83)

圖 6-11

陳銀輝

橋下，1966，油彩、畫布，80.3×100cm，臺北市立美術館藏。(p. 84)

圖 6-12

蕭如松

畫室，1987，紙本、水彩，72×100 cm，國立臺灣美術館藏。(p. 85)

圖 6-13

顧炳星

都市側影，1982，墨、彩、紙、框裱，60×120.6 cm，臺北市立美術館藏。(p. 85)

圖 6-14

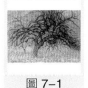

圖 7-1

蒙德里安
紅樹，1908，油彩、畫布，70.2×99 cm，
荷蘭海牙市立美術館藏。(p. 87)

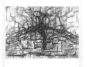

圖 7-2

蒙德里安
樹，1911-12，油彩、畫布，65×81 cm，
美國紐約莫森·威廉·波克特美術協會
藏。(p. 87)

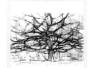

圖 7-3

蒙德里安
灰色的樹，1912，油彩、畫布，78.5×107.5
cm，荷蘭海牙市立美術館藏。(p. 87)

圖 7-4

蒙德里安
開花的蘋果樹，1912，油彩、畫布，78×
106 cm，荷蘭海牙市立美術館藏。(p. 87)

圖 7-5

蒙德里安
百老匯的爵士風鋼琴曲，1942-43，油彩、
畫布，127×127 cm，美國紐約現代美術
館藏。(p. 88)

圖 7-6

馬列維奇
黑方格，1915，油彩、畫布，106.2×106.5
cm，列寧格勒俄國博物館藏。(p. 89)

圖 7-7

馬列維奇
絕對主義構成：白上白，1918，油彩、畫
布，79.4×79.4 cm，美國紐約現代美術館
藏。(p. 91)

圖 7-8

馬列維奇
絕對主義繪畫：飛機的飛翔，1915，油彩、
畫布，58.1×48.3 cm，美國紐約現代美術
館藏。(p. 91)

圖 7-9

莫何里一那基
構成，1924，紙本、水彩，114×132 cm，
法國巴黎龐畢度中心國立現代美術館藏。
(p. 93)

圖 7-10

庫普卡
「垂直線語系」的習作，1911，油彩、畫
布，78×63 cm，法國巴黎路易·卡瑞畫
廊藏。(p. 94)

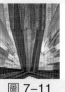

圖 7-11

庫普卡
藍色，1913-24，油彩、畫布，73×60 cm，
捷克布拉格魯道夫美術館藏。(p. 95)

圖 7-12

霍剛
開展一36，1985，油彩、畫布，61×80 cm，
臺北市立美術館藏。(p. 97)

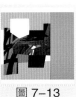

曲德義

形色與色／黃 D9307，1993，壓克力顏料、畫布，146 × 171.5 cm，臺北市立美術館藏。(p. 98)

圖 7–13

圖 7–14

張正仁

都市叢林，1993，壓克力顏料、絹印、畫布，182 × 259 cm，臺北市立美術館藏。(p. 98)

圖 8–1

德洛涅

艾菲爾鐵塔，1910–11，油彩、畫布，195.5 × 129 cm，瑞士巴塞爾美術館藏。(p. 102)

德洛涅

看向城市同時開啟的窗（兩幅之一），1912，油彩、畫布、木板邊框，46 × 40 cm，德國漢堡美術館藏。(p. 104)
圖 8–2

德洛涅

迴旋的形，1913，油彩、畫布、蛋彩，75 × 61 cm，德國埃森福克旺美術館藏。(p. 105)
圖 8–3

圖 8–4

克利

遭逢意外事件的場所，1922，紙本、鋼筆、水彩，32.8 × 23.1 cm，瑞士伯恩克利基金會藏。(p. 108)

圖 8–5

克利

和諧之物，1930，油彩、粗麻布，69 × 50 cm，瑞士伯恩私人收藏。(p. 109)

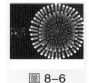
圖 8–6

吹田文明

夏之花，1973，紙本、版畫，45 × 32.5 cm，畫家自藏。(p. 109)

圖 8–7

瓦沙雷

VP–119，1970，油彩、畫布，260 × 130 cm。(p. 110)

圖 8–8

黃潤色

作品 Y，1985，油彩、畫布，124 × 124 cm，臺北市立美術館藏。(p. 111)

圖 8–9

蕭勤

度大限─119，1991，壓克力顏料、畫布，130 × 160 cm，畫家自藏。(p. 112)

圖 9–1

畢卡索

有籐椅的靜物，1912，拼貼、油畫布、籐椅、繩索，29 × 37 cm，法國巴黎畢卡索美術館藏。(p. 115)

自在與飛揚

圖 9-2

修維達士

星辰 25A，1920，拼貼、厚紙、油彩、鐵網，104.5×79 cm，德國杜塞爾多夫威士德凡林美術館藏。(p. 116)

圖 9-3

修維達士

Merz 構成，1921，拼貼、著色木材、鐵絲、紙，20×35 cm，美國費城美術館藏。(p. 117)

圖 9-4

黃步青

生活・窗，1992，綜合媒材，136×118×16.5 cm，私人收藏。(p. 118)

圖 9-5

黃步青

象限，1992，綜合媒材，94×74×10 cm，私人收藏。(p. 119)

圖 9-6

阿爾曼

水壺集積，1961，琺瑯水壺、樹脂玻璃，81×140×40 cm，德國科隆美術館藏。(p. 120)

圖 9-7

阿爾曼

雷諾 124 號，1968，汽車引擎零件，19.5×26 cm，德國科隆瓦爾拉夫一里夏茲博物館藏。(p. 121)

圖 9-8

沃荷

綠色可口可樂瓶，1962，絹印、合成聚合塗料，209×144.9 cm，美國紐約惠特尼美術館藏。(p. 123)

圖 9-9

沃荷

瑪麗蓮夢露（局部），1962，布上絹印、壓克力顏料、兩片木板，各 205.4×144.8 cm，英國倫敦泰德現代館藏。(p. 124)

圖 10-1

米羅

星座系列：靠星光梳理頭髮的腋窩白晰的女人，1940，紙本、水彩、松節油彩，38×46 cm，美國克里夫蘭藝術博物館藏。(p. 127)

圖 10-2

米羅

站在陽光下的人，1968，壓克力顏料、畫布，173.5×259.5 cm，西班牙巴塞隆納米羅基金會藏。(p. 128)

圖 10-3

卡波克洛西

表面 170，1955，油彩、畫布，114×162 cm，日本廣島福山美術館藏。(p. 129)

圖 10-4

瓊斯

彩色數字，1959，油彩、畫布、蠟、拼貼，170×125 cm。(p. 130)

附錄

圖版說明

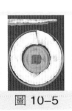

圖 10-5

劉生容
甲骨文作品 NO.17，1979，油彩、畫布、
拼貼，115×89 cm，臺北市立美術館藏。
(p. 131)

圖 10-6

廖修平
陰陽，1970，紙本、蝕刻版畫，58×54 cm
（版面），臺北福華大飯店、美國麻州
DeCordova Museum 藏。(p. 132)

圖 10-7

李錫奇
後本位 9509（左），1995，綜合媒材、木
板，314.8×44.7 cm；後本位 9510（右），
1995，綜合媒材、木板，314.9×45.1 cm，
臺北市立美術館藏。(p. 133)

圖 10-8

陳庭詩
晝與夜 #100，1986，紙本、版畫，109×
327 cm，葉榮嘉先生收藏。(p. 134-135)

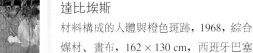

達比埃斯
材料構成的人體與橙色斑跡，1968，綜合
媒材、畫布，162×130 cm，西班牙巴塞
隆納私人收藏。(p. 137)

圖 11-1

達比埃斯
衣櫃門，1973，綜合媒材、木板，163×103
cm，美國紐約大衛安德遜畫廊藏。(p. 139)

圖 11-2

圖 11-3

戴壁吟
桌子與果子，1984，綜合媒材、自製紙，
100×70 cm，臺北私人收藏。(p. 140)

圖 11-4

戴壁吟
有山的風景，1984，綜合媒材、自製紙，
70×100 cm，臺北私人收藏。(p. 141)

圖 11-5

葉竹盛
秩序與非秩序系列：作品III，1991，綜合
媒材，120×120cm，畫家自藏。(p. 142)

圖 11-6

葉竹盛
秩序與非秩序系列：作品II，1991，綜合
媒材，120×240cm，畫家自藏。(p. 143)

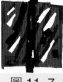
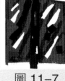
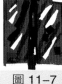

圖 11-7

陳幸婉
音律，1993，棉布、壓克力顏料、麻布，
186.5×156 cm，臺北市立美術館藏。(p.
144)

圖 11-8

李仲生
NO.39，1975，油彩、壓克力顏料、畫布，
64×90 cm，臺北市立美術館藏。(p. 145)

圖 11-9

李仲生

NO.29，1977，油彩、壓克力顏料、畫布，90×64 cm，臺北市立美術館藏。(p. 147)

圖 12-4

亞伯斯

向方形致敬：黃色的出發，1964，油彩、畫板，76.2×76.2 cm，英國倫敦泰德現代館藏。(p. 154)

圖 12-1

蒙德里安

碼頭和海洋，1914，紙本、水彩、炭筆，87.9×111.7 cm，美國紐約現代美術館藏。(p. 149)

圖 12-5

史帖拉

印第安皇后，1965，金屬顏料、畫布，196×56.9 cm，美國紐約現代美術館藏。(p. 155)

圖 12-2

羅斯科

第十二號，1951，油彩、畫布，145×134 cm，私人收藏。(p. 151)

圖 12-6

克萊恩

藍色單色畫 (IKB82)，1959，色料、合成樹脂、畫布、固定於畫板上，92.08×71.76×3.18 cm，美國紐約古根漢美術館藏。(p. 156)

圖 12-3

紐曼

一體，1948，油彩、畫布，69×41 cm，美國紐約現代美術館藏。(p. 152)

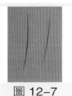

圖 12-7

封塔那

空間概念，1961，油彩、畫布，80×60cm，臺北市立美術館藏。(p. 157)

自在與飛揚

王羲之 (321–379)

中國東晉書法家。琅琊臨沂（今山東）人。居會稽山陰，也就是今天的浙江紹興。官至右軍將軍，因此人亦稱「王右軍」；後因遭人陷害而辭官，為文誓不復出。早年追隨衛夫人（即衛鑠）學書，之後博覽前代名家書法，而自成一家。評論者認為：其草書濃纖折衷、真書勢巧形密、行書遒媚勁健，千變萬化，體勢自然，而有「書聖」之譽。對中國、日本之書法界均有深刻影響。所書【蘭亭序】，被譽為千古名作，天下第一；相傳唐太宗愛不釋手，以之殉葬，所以今日所見，已為後人摹本。其子王獻之亦為知名書家，父子合稱「二王」，傳為美談。

瓦沙雷 (Victor Vasarely, 1908–1997)

匈牙利畫家。起初在布達佩斯醫學院讀醫學，21歲那年，毅然進入慕希利藝術學院研究藝術，這所學校有「布達佩斯的包浩斯」之稱，在這裡，他對蒙德里安、康丁斯基等人產生極大興趣。1930年，瓦沙雷赴巴黎，參加「抽象—創造」的繪畫團體。1940年始，他投入歐普藝術(Op Art)的創作與視覺理論的研究，也對整個色彩理論、視覺及幻覺做了歷史性的研究，逐漸形成個人特殊的風格，可說是歐普藝術的先驅及代表者。瓦沙雷除參加法國的「五月」美展、「新寫實沙龍」聯展外，曾在布達佩斯、布魯塞爾、斯德哥爾摩、哥本哈根、紐約等地舉行過個展，作品廣為世界各地著名美術館收藏。

卡波克洛西 (Giuseppe Capogrossi, 1900–1972)

義大利畫家。生於羅馬。是典型的「記號表現」(Sign Expression)畫家。他的作品，給人一種明爽簡潔的意象。畫面上的記號，有些類如中國上古的甲骨文，也像史前人類遺存下來的洞窟岩畫，敘說著某些不可知的心理狀況。卡波克洛西的作品有義大利特有的明亮特質與傾向。

卡爾達 (Alexander Caldor, 1898–1976)

美國雕塑家，以「動態雕塑」成名。出生於美國費城，父母均為藝術家，但早年的卡爾達卻立志在工程，曾就讀科技學院。直到25歲之後，才逐漸轉往藝術方面發展，進入巴黎藝術學生聯盟學習。旅居巴黎期間，他對馬戲發生極大興趣，經常以鐵線和細繩做出動物、人物和馬戲道具自娛。不過也就在這些遊戲中，他逐漸發展出獨特的、機動的雕塑風格。加上和米羅等人的交往，更在他的作品中產生了直接的影響。卡爾達的作品也經常成為城市的大型景觀，如1962年為義大利斯波列托市所作的入口雕塑等，巨大而有趣。

史帖拉 (Frank Stella, 1936–)

美國畫家，以「色面繪畫」知名。出生於美國麻省的莫登地方，1950年，入菲力普學院學習藝術，1954年入普林斯頓大學攻讀藝術史，對當時盛行的抽象表現主義頗有一番研究。1958年畢業後，遷往紐約。一度受到瓊斯的影響，但不久便發展出自我的風格，以「黑色」連作，贏得讚賞，並獲選參加1959年紐約現代美術館舉辦的「16位美國藝術家展」，從此聲名大噪。除「色面繪畫」之外，1970年代之後，史帖拉也將創作延伸到立體作品，突破了傳統繪畫和雕刻的界限。1970年，紐約現代美術館為其舉行大規模回顧展，算是對其一生創作的肯定。

史提爾 (Clyfford Still, 1904–1980)

美國畫家。早年在斯波提大學接受藝術訓練，1935年獲華盛頓州立大學碩士學位，並留校擔任講師六年。此期間，多元嘗試

各種新風格，包括：包浩斯、超現實主義、立體主義等等。1941年至1943年的戰爭期間，雖然他為了生活，從事戰爭工業的工作，但仍持續創作。1943年，於舊金山美術館舉辦個展。之後一度任教，並轉往西岸發展，在舊金山的加州藝術學院任教四年。1950年之後，轉返紐約，直到1961年。此期間，與帕洛克、紐曼、羅斯科等人，不約而同地強調大畫幅的油彩創作，以厚實又華麗的風格，受到重視。1961年之後，隱居於馬利蘭州的威斯特明斯特，持續創作，直到1980年辭世。

史達爾(Nicolas de Staël, 1914–1955)

俄國—法國畫家，也是抽象表現的開拓者。出生俄國貴族世家的史達爾，家人在1919年的革命中被放逐到波蘭，1922年成為孤兒，被送往布魯塞爾去學習，對古典研究有特別的表現。不過之後，興趣逐漸轉往繪畫，並在1933年進入布魯塞爾皇家藝術學院正式學習，表現優異。一年後，結束學習，前往歐洲、摩洛哥、阿爾及利亞等地旅行，直到1938年始回到巴黎。大戰爆發後，他加入外籍兵團，至1940年退伍。一度遷居尼斯，但1948年又重返巴黎，生活長期處於貧困之中。1944年他認識了布拉克，開始嘗試抽象畫的創作，並參加名為「抽象畫」的展出，成員有康丁斯基等人。之後，聲名逐漸開展，並受到重視，其作品始終在物質的形象與抽象之間，進行一種可能的均衡。1955年，史達爾以41歲的壯年去世，巴黎為他舉辦大型的回顧展。

左拉（Emile Zola, 1840–1902）

法國19世紀後半最重要的自然主義文學理論家與作家，對當時新興的印象主義繪畫，全力支持。小說《萌芽》是其代表作。幼年孤苦的左拉，以精微的科學方法來觀察社會、批判現實，對當時的制度，進行幾乎毀滅性的批判；但矛盾的是，他也對當時正在形成的資本主義社會，抱有不切實際的幻想與期待。早期作品，脫不開對浪漫主義作家的模仿，之後，逐漸轉向對現實主義與自然主義的高度興趣。在當時盛行的環境決定論與遺傳學說的影響下，左拉主張以科學實驗的方法，寫作小說，

對人物進行生理學乃至解剖學的分析；寫作，要像自然科學一般地不帶主觀感情。受巴爾札克《人間喜劇》的啟示，左拉創作了一套長達600萬字的巨著《魯貢——瑪卡爾家族》，由20部長篇小說所構成，反映了法國第二帝國時期社會各層面的情況。　左拉創作量豐富，除《二部故事》、《四福音書》外，《小酒店》、《娜娜》、《金錢》、《婦女樂園》，也為人所熟知喜愛。1902年因煤氣中毒而去世。1908年法國政府為表彰其生前對法國文學之貢獻，為他補行國葬，並入祀偉人祠。

布拉克(Georges Braque, 1882–1963)

法國畫家。與畢卡索共同創立並推動立體主義繪畫而知名，但和畢卡索畫風多變不同的是，布拉克一生堅持立體主義，成為該派最重要的代表畫家。1909年，他和畢卡索參展巴黎秋季沙龍的作品，被稱為立體主義，此後，堅持此一思想，未有太大變化，只是風格從理性思考逐漸轉為感性表現。布拉克一生人都以巴黎為生活和工作的地點。晚年，大量從事版畫、雕塑、陶瓷，與劇場設計。作品充滿形式分割與構成之美，又不失親和、溫馨的感人氛圍，頗受一般藝術愛好者的喜愛。

石恪（五代～宋初）

中國五代、宋初畫家，生卒年不詳。成都昂郫縣（今四川）人。後蜀亡後，至汴京（今河南開封）。性滑稽，有口辯之才，擅畫佛道人物，傳有諸多故事畫。後筆墨縱放，格調簡練洒脫，誇張奇倔，開南宋梁楷減筆人物畫的先聲。宋太祖時，曾奉旨繪畫相國寺壁畫，援以畫院之職，但石恪堅辭還鄉。其為人樂好自然，對都城風物、豪門權貴，多所諷刺，在在反映於其作品之中。《宣和畫譜》著錄其作品二十一件。傳世之作，有北宋乾德元年之【二祖調心圖】(963)卷，現藏日本東京國立博物館。

曲德義(1952–)

臺灣畫家，為韓籍華僑。臺灣師大美術系畢業。曾入李仲生畫室學習，後留學法國。1983、84年，分別獲法國國立高等設計學院及藝術學院雙碩士，後任教國立臺北藝術大學美術系。

曲德義的作品，結合色面與筆觸的對比，形成一種極具視覺張力的效果，屬於一種相當純粹的形色構成。是同時代諸多強調主題意識的新生代藝術家群中，頗為突出的一個異類。

朱德群(1920–)

華裔法國畫家。生於江蘇蕭縣，父親行醫但好書畫，收藏豐富，對朱德群影響至深。朱德群1935年入杭州藝專學習，受教於留法畫家校長林風眠，畢業後留校擔任助教，並兼任南京中央大學建築系講師。1949年，國共內戰，隨國民黨政府遷徙至臺，在臺灣師大藝術系任教，並參與現代畫家在臺北中山堂的「現代畫展」。1955年，赴巴黎重新出發，受史達爾回顧展影響，投入抽象繪畫的探索。由於早年書法的訓練，及東方特有的詩情、哲學，使他很快地就建立了自我獨特的風貌，被稱為「抒情的抽象主義者」，與較早抵法的趙無極，同為知名巴黎藝壇的華人抽象畫家。1997年，榮獲法國法蘭西藝術學院院士榮銜。

米羅(Joan Mirò, 1893–1983)

西班牙畫家。1924年曾參與超現實繪畫運動。他以簡潔有限的記號元素作畫，達到現代繪畫自由表現的理想。作品雖夢幻神祕，表現卻明晰、動人，充滿隱喻、幽默，與輕快、愉悅的特質，也表現了兒童般的純樸天真，並富濃郁詩意。他主張繪畫表現的神祕與幻想，必須以具體的自然形象作基礎；因此畫面中也經常出現星星、月亮、太陽等自然符號，給人親切、自由的感受。

沃荷(Andy Warhol, 1928–1987)

美國畫家。是普普藝術的代表性人物。出生於賓夕法尼亞州的匹茲堡，在卡內基藝術學院學習，1952年到紐約，成為商業設計家。1962年，參展「新寫實主義」美展，並舉行個展，奠定名聲；1966年，又在波士頓現代美術研究學院個展，成為普普藝術的代表畫家。早期的作品，多取材自超級市場中的著名牌產品及名人肖像，中期以後則關懷社會事件，包括車禍、災難景象。1960年代後期，一度從事電影製作，仍是使用單一主題不斷重覆的手法，表現都市文明中，大眾傳播所帶來的催眠

一般的視覺效果。後期，沃荷的手法重新回到平面，以政治人物為題材。作品主要收藏在紐約現代美術館、惠特尼美國藝術館、華盛頓現代畫廊，及洛杉磯美術館等。

何肇衢(1931–)

臺灣畫家。生於臺灣新竹，父親是　位民間畫師，自幼耳濡目染，一家人均對藝術有興趣，兄弟幾人日後均從事藝術相關工作，包括藝術家出版社發行人何政廣、藝術圖書公司何恭上，及設計家何耀宗……等人。何肇衢中學時，即接受現代繪畫技巧與知識的啟蒙，進入臺北師範藝術科後，更受到正規的藝術專業訓練。畢業後，服務於臺北師範附小，並成立個人工作室，積極從事創作，是全省美術、臺陽美展的常勝軍，獲得許多獎項。他除曾獲臺北西區扶輪社的「美術獎」(1960)、救國團全國優秀青年獎(1966)外，亦獲中華民國畫學會金爵獎(1967)、法國坎城國際美展國家榮譽獎(1976)等，是一位多產畫家。

克利(Paul Kell, 1879–1940)

德裔瑞士籍畫家。是廿世紀最重要的畫家之一。克利的父親是一位德國音樂家，克利自小即與音樂結下不解之緣；長大後，又娶一位音樂家為妻，因此，克利的作品中始終有著濃厚的音樂韻律。早年的克利，曾在慕尼黑學畫，後來遊歷義大利的熱那亞、比薩、羅馬、那不勒斯等地。然而，他對「水族館」的興趣，遠遠超過他對遊覽勝地的興趣。克利曾參與1912年「藍騎士」的創立，也與康丁斯基、畢卡索、德洛涅等人熟識。他是威瑪「包浩斯」的成員。1928年至1929年間的冬天，他曾前往埃及旅行，留下許多有趣的作品。1931年，他成為杜塞爾多夫學院會員，1933年因遭到納粹驅逐而離開德國。1935年他的健康亮起紅燈，五年後與世長辭。

克萊恩(Yves Klein, 1928–1962)

法國畫家。生於尼斯，雙親也都是藝術家，自小就認識許多藝術家，並有所往來。克萊恩一生經歷豐富，曾進入尼斯的國立商船學院，學習航海。之後，又進入語言學校學習日語；並在1952年訪問日本，學習柔道，成為黑帶的教練。此外，克萊恩

也是一位爵士音樂家，又是薔薇十字會的會員。總之，克萊恩強調生命的體驗，他認為：藝術就是在追求藝術家整體的體驗，包括思想、行為、知覺等，而不在製作有形的藝術作品。他強調精神性，反對物質性的表現，他甚至認為線條就是一種物質的象徵，會造成藝術家的限制。所以他看重色彩，而排斥線條。他曾說：「所有刻意的繪畫，都是監獄，線條就是其中的鐵窗。只有色彩的深處，才有真正的自由。」除了倡導「單色繪畫」之外，克萊恩也一度以裸女沾滿顏料在畫布上留下印痕、稱為「人體測量」而知名。

克萊茵(Franz Kline, 1910–1962)

美國畫家，是戰後抽象表現主義的代表性人物之一。其畫風深受東方書法藝術的影響，以簡潔、俐落的線條結構，配合黑、白、灰三色的畫面色彩，營造出極具禪靜意味與建築特色的風格，對1950、60年代的美國畫壇造成相當大的影響。

吹田文明(1926–)

生於日本德島縣。1947年畢業於德島師範學校 (今德島大學)。無論在日本或國際上，自1957年起，即獲獎無數。1969年被聘為多摩美術大學教授，1976年任繪畫系主任及大學版畫研究會會長。1992年，多摩美術大學成立版畫系，吹田文明成為該系首位系主任。2002年獲頒世田谷區「特別文化功勞獎章」，是日本頗具代表性的版畫家，影響力至今未衰。現為日本美術家連盟理事長、日本版畫協會理事長，以及多摩美術大學名譽教授。著作有《吹田文明全版畫集》(1997)、《現代木版畫技法》(2005)。

吳隆榮(1935–)

臺灣畫家。生於臺灣臺北市。畢業於臺北師範，服務國民教育界，以迄退休；對兒童美術之推廣具有一定貢獻。吳隆榮北師畢業後，便投身油畫創作，也曾赴日學習，獲日本兵庫教育大學藝術碩士，專長油畫。其作品曾在1962年，代表中華民國參加越南西貢國際藝展，也在1963年代表參加第七屆巴西聖保羅國際雙年展。吳隆榮也是臺灣全省美展、全省教員美展、臺陽美展的常勝軍，獲獎無數。其行政專長，除擔任國校校長外，主辦多次世界兒童美展，也創立青文美展，並擔任臺陽美術協會會長等職。有許多大型馬賽克壁畫作品在校園中。

李仲生(1911–1984)

廣東韶關人。又教於廣川美專與上海美專繪畫研究所。後東渡日本，入東京前衛美術研究所，師承超現實主義畫家東鄉青兒和巴黎派的藤田嗣治等，並受邀參加前衛美術團體東京「黑色洋畫會」，和日本前衛藝術最具代表性的「二科會第九室」展出。二次大戰後來臺，與何鐵華、黃榮燦等人推展新藝術運動。其畫風屬抽象的超現實主義畫派，融合佛洛依德的思想，表現個人內心世界。雖擁有日本前衛藝術思潮背景，但在戰後保守的畫壇與學院派勢力籠罩下，李氏成為大隱隱於市的民間教育家。曾於50年代培育出「東方畫會」成員；及之後的諸多年輕現代藝術創作者，被視為臺灣現代繪畫運動的導師型人物。

李重重(1942–)

臺灣畫家。河北邢台人，生於安徽屯溪。父親亦為一位具現代知識的書畫家，畢業於北平美術學院，專習傳統水墨，對幼年的李重重有深刻的影響。1947年，四歲的李重重隨父母前往臺灣，在父親任職的臺鹽七股鹽場度過她的童年時光；也在父親的教導之下，進入水墨書畫的世界。高中畢業後，李重重選擇進入公費的復興崗政戰學校美術系。畢業後，也和父親聯合舉辦了一次畫展。1967年，她和同好，也大都是復興崗畢業的學長合組「奔雨畫會」，並開始嘗試油畫的創作。1968年，由於加入劉國松等人倡組的「中國水墨畫學會」，開始對現代水墨畫的探索，並隨即成為當代現代水墨畫壇最傑出的創作者之一。在現代水墨的追求上，傳統訓練沒有成為李重重的負擔，反而成功地轉化為畫面紮實的層次基礎與筆墨韻味。

李澤藩(1907–1989)

出生於新竹，進入師範學校，接受石川欽一郎的指導，從此投入水彩畫的世界。畢業後，李澤藩進入當時新竹第一公校 (即今之新竹國小) 任教，之後並曾到師大及國立藝專開課授業，

一生獻身於美術教育。他將鍾愛的桃竹苗一帶客家聚落的風物，化為藝術。最有名的技法是「洗」的功夫。重要作品有【吊桶（滴雅村農家風光）】(1937)、【清水斷崖】(1972)等。主要作品藏於新竹的李澤藩美術館。

李錫奇(1938-)

臺灣畫家。生於福建金門，臺北師範藝術科畢業後，便在臺北藝壇發展。1959年與楊英風、陳庭詩、秦松等人創立「現代版畫會」，以現代版畫知名藝壇，並獲得日本國際版畫展的「評論家獎」。之後長期參與「東方畫會」與「現代版畫會」的展出，成為臺灣1960年代推動現代版畫最重要的畫家之一，手法多樣，有畫壇「變調鳥」的美稱。1969年，獲中華民國畫學會版畫類「金爵獎」。1970年代後期，開始轉往噴畫創作，但並不中斷版畫創作，其間並榮獲中華民國文藝協會「文藝創作獎」、中華民國第一屆國際版畫展「湖巖美術館獎」、中華民國版畫協會「金璽貢獻獎」等。1990年代之後，受福建古老漆畫技巧啟發，發展出新的漆畫創作，以古老媒材作現代面貌的表現，贏得評論家讚賞。2004年，受邀前往中國上海、北京展出。李錫奇在藝術創作之外，也長期從事畫廊經營，推動現代藝術，是臺灣現代美術館成立前，最重要的現代藝術推手。

李錦繡(1953–2003)

臺灣畫家，生於嘉義市，父親為油漆師父，從小即隨父親四處工作，對「刷油漆」有特殊的經驗，也為父親調配色料；後來的作品中，粉粉的色感，即來自幼年對塑膠漆的印象。嘉義女中畢業後，考入臺灣師大美術系，被老師形容為「真正的畫家」。大三時隨同班同學黃步青前往彰化接受李仲生對現代藝術的教導，逐漸走向現代的表現，強調精神性而非外表的形象。師大畢業後，與黃步青結婚，並與李仲生學生共組「自由畫會」。1983年赴法與先兩年到達的黃步青會合，入國立巴黎高等裝飾藝術學校研究。1986年完成學業返臺，先後任教臺南女子技術學院及臺南大學視覺藝術系。此後以臺南為定居之所，除個人創作外，亦協助夫婿黃步青進行裝置藝術展出，並教導兒童畫。

除聯展外，1990年至1995年間，幾乎年年個展。2002年診斷發現為乳癌末期，2003年10月，病逝成功大學醫學院。臺北市立美術館、臺南市文化中心、嘉義文化中心等均先後為其舉辦回顧紀念展。

杜皮(Mark Tobcy, 1890 1976)

美國畫家，以中國書法筆觸作畫而成名。早年只在芝加哥的藝術中心上過一些週末的課程，並未受過任何正規的美術訓練。高中畢業後，從事時裝插畫。1917年首次個展於紐約，主要展出以炭筆繪作的肖像作品，之後轉往室內裝潢發展，並篤信一種神秘的泛神教派，憧憬普世救贖的信仰。1922年至1925年間，他前往美國最具東方文化城市特色的西雅圖，並執教於該市的康臣耳耶學院。在此對日本木刻版畫、美洲印地安藝術、中國書法等發生興趣，還向華盛頓州立大學的一名中國學生學習。1920年代後半至30年代間，他數度前往歐亞及中東等地旅行，並在上海接觸到中國毛筆書畫的技巧。之後又多次到東方旅行，1934年，在一座禪院中住了一個月，這些經歷均直接影響到他那些具有書法風格的「白色書寫」繪畫之形成。1958年，他贏得了威尼斯第二十九屆雙年展的首獎，是對其藝術成就的一種肯定。後來的美術史家，也將他這些較具禪思與神秘氣息的作品，與「紐約派」的帕洛克等人相對，而稱為「太平洋派」或「西北畫派」。

杜象(Marcel Duchamp, 1887–1968)

法國畫家。未來派代表人物，也參加達達主義運動，成為「反藝術」的先驅。創作不少背叛舊有繪畫形式的作品，畫面多為機械性與生理感情的矛盾綜合體。【下樓梯的裸婦】(1912)為其未來派時期的代表力作。也曾以攝影作品現身說法，充分說明未來派在表現時間性、連續性中的物象特質。投入反藝術的達達主義後，先後發表知名的【瓶架】(1914/1964)、【泉】(1917/1964)等作品。晚年居住美國，對美國現代藝術影響頗大。

秀拉(Georges Seurat, 1859–1891)

法國畫家。新印象畫派（點描派）創始人。認為印象派的用色

自在與飛揚

不夠嚴謹，難免出現不透明的灰色；為了充分發揮色彩分割的效果，主張運用不同的色點並列，來構成畫面，追求陽光般明亮的效果。畫法雖然機械呆板，但形式極端單純中，反而展現一股詩般的靜謐氣質。【星期日午后的嘉特島】為其代表力作，可惜33歲即英年早逝。

法蘭西斯(Sam Francis, 1923–1994)

美國畫家。原在加州大學柏克萊分校學習醫學與心理學。二次大戰期間，任飛行員。受訓時，因空難而造成脊椎骨受傷入院治療，全身只剩下頭和雙手可動。一時無聊，醫師給他紙筆和水彩，鼓勵他隨意塗抹，無形中，開展了他的繪畫生涯。在復健過程中，主治醫師為他延請舊金山加州美術學院的教授指導他畫畫，此前他不曾畫畫也不曾進過美術館。戰後回到柏克萊完成藝術教育的學士和碩士，並開始繪畫的生涯。1950年抵巴黎，並在兩年後個展。初期作品稍受塞尚作風影響，之後轉為抽象，並大量留白。1957年，他周遊世界，在紐約、墨西哥和日本停留甚久，這些地區的文化特色，都成為他日後創作的靈感來源。法蘭西斯的作品，喜愛在畫面上滴灑豐富的色點，具有偶然性的效果，因此被歸為「行動繪畫」的一員。1960年代之後，他的作品，越發表現出對東方書法的興趣。他和臺灣的抽象畫家陳正雄也頗有交往，兩人相互影響，並交換作品，他曾應邀前往臺灣訪問。1994年因攝護腺癌病逝於加州，生前曾協助創設洛杉磯當代美術館。

亞伯斯(Josef Albers, 1888–1976)

德裔美國畫家，是歐普藝術的先驅。出生於德國西發里亞的波特羅普地方。1913年至1920年，分別進入柏林、埃森、慕尼黑等地的藝術學校學習；1920年，轉到當時新開辦的包浩斯。1923年畢業後，留校任教。之後，隨包浩斯從威瑪遷往德索，再移駐柏林，直到1933年被納粹政權關閉為止。同年，亞伯斯移居美國，執教於北卡羅萊納州的黑山學院，以及哈佛大學、耶魯大學。他是一位傑出的畫家，也是優秀的教師，同時是卓越的著作家，所著《色彩的相互作用》一書，影響戰後藝術發展至

鉅。

帕洛克(Jackson Pollock, 1912–1956)

美國畫家，也是抽象表現主義最具代表性的藝術家之一。生於懷俄明州，1929年移居紐約，進入「藝術學生聯盟」學習。起初對雕塑較有興趣，之後，便轉往繪畫方面。1943年，遂漸顯現自己風格。1947年，始創「滴畫法」，取消畫架，把巨大的畫布，平鋪在地，然後用鑽有小孔的鐵盒，或木棒、畫筆等，將顏料滴灑到畫面上。由於帕洛克作畫時，身體不斷在畫布四周走動，使得畫面沒有固定的重心或構圖，形成一種交錯複雜的網狀；這種作法，其實是相當程度地受到超現實主義思想的影響，美術史家或稱「行動畫派」，亦稱「抽象表現主義」。是美國代表性重要畫家，後死於車禍意外。

林布蘭(Rembrandt van Rijn, 1606–1669)

荷蘭十七世紀最偉大的畫家，林布蘭創作題材十分廣泛，包括肖像畫、風俗畫、歷史畫、《聖經》故事及神話傳說等，像是【丹奈爾】(1636)。早期作品多為行會組織所委託的群體像，【夜巡】(1642)為其中代表。林布蘭第一次婚姻的妻子莎士姬亞，常常出現在畫家的作品中，像著名的【如芙蘿拉的藝術家夫人】(1634)。然而，在妻子過世與來自【夜巡】訂件者不理想的反應之後，林布蘭的事業開始慢慢地走下坡。後期的作品多以荷蘭地區不流行的宗教題材為主，如【聖家庭】、【浪子回頭】(1662)，這使得畫家原本嚴峻的生活更加困苦。林布蘭對於面貌的研究投入相當的心力，經常以自己為練習的對象，終其一生留下超過一百張的自畫像。林布蘭能夠成功地表達畫中人物的內在氣質，受到卡拉瓦喬的影響，巧妙地運用光線對比來加強作品的戲劇性，尤其在黑暗背景與強光的處理方面，達到純熟的境界。

阿波里奈爾(Guillaume Apollinaire, 1880–1918)

法國詩人，也是「超現實」(Surreality)一辭的首用者，這個辭是來自其戲曲《勒齊亞的乳房》(1918)的副題「超現實主義的戲劇」。之後，理論家安德勒・布魯東(Andre Breton, 1896–

1966)才將之加以理論化，於1924年發表〈超現實主義宣言〉，以解放人的想像力，並反擊所謂的「合理主義」為根本的思想。他們深受當時心理學家佛洛依德精神分析說的啟發，認為藝術家應排除一切理論、理性、道德的制約，隨著靈感的馳騁而將內在的真實呈現出來。阿波里奈爾正是這個主張下的一員文學大將。

阿爾曼(Fernandez Arman, 1928-)

法裔美籍藝術家。生於法國尼斯，自少年時代起，就和法國畫家克萊恩有很深厚的交情。後來進入巴黎藝術學院、裝飾藝術學校學習。不久，又轉到羅浮宮美術館附屬藝術學校。1960年參加第一屆「新寫實主義」美展，並成為此一藝術運動的創始會員之一。阿爾曼是「新寫實主義」藝術家中第一個從事「集積」手法的人，所謂「集積」就是將許多同類型的物件加以彙集排列。1927年，阿爾曼成為美國公民，作品主要收藏於紐約現代美術館。

阿爾普(Jean Arp, 1887–1966)

法國雕塑家。早年曾分別就讀於斯特拉斯堡、威瑪和巴黎；雖然是生於亞爾薩斯省的德國，卻心儀法國。由於傳統教育方面給予他的挫敗經驗，使他轉而沉溺於詩作，過了一段與世疏離的生活。1909年，前往瑞士。1916年在蘇黎世，參與達達運動的發起。雖然達達主義者往往顛覆既有的創作，他卻是他們之中最用心創作的視覺藝術家。阿爾普是最早將非傳統媒材應用於浮雕、構成，和拼貼藝術的藝術家之一。1930年前後，他定居巴黎，此時達達已經成為歷史，他和超現實主義者保持著良好的關係，他的作品也以無意識的自發形式與帶著弦外之音的奧妙，散發和超現實主義相近的特質。

哈同(Hans Hartung, 1904–1989)

德裔法國畫家。生於德國萊比錫，從小熱愛繪畫，曾入萊比錫德勒斯登及慕尼黑等藝術學院接受正規美術教育。早年作品富表現主義傾向，1922年前後逐漸轉為抽象風格。1925年，看到康丁斯基作品，更堅定了往抽象畫發展的志向。1935年前往法

國巴黎定居，受到雕刻家岡察雷斯(Julio Gonzalez)鼓勵，畫了一些成綑、成綑的巨大書法線條，這些線條，成為他日後藝術創作的基本語彙。1944年，他參加外籍兵團，在戰爭中失去了一條腿。返回繪畫世界的哈同，作品更為簡潔，他往往在暗色調的背景中賦予明亮的銳利線條，或在明亮的背景色調中，加上較暗的明快線條，形成富有書法特色的抽象風格。有人認為他的作品，正是「融合了法國藝術的嚴格法則與德國詩情之最佳傑出者」。哈同的作品往往沒有標題，卻擁有深刻的文化意涵。

封塔那(Lucio Fontana, 1899–1968)

義大利雕塑家、陶藝家及畫家，為空間主義者。生於阿根廷，父母親均為義大利人。父親也是雕刻家，1905年移居米蘭。封塔那在那裡進入藝術學院學習雕塑。1930年還舉辦抽象雕塑展。後又從事陶藝創作。1939年回到阿根廷，在布宜諾斯艾利斯發表「白色宣言」。1947年返回義大利，又發表「空間主義宣言」，此後即與空間主義劃上等號。他是將義大利抽象藝術導入不重材料而重觀念的重要藝術家。1949年，封塔那首創以手握尖刀，穿鑿或割裂畫布，以展現新形式的創作手法，使繪畫超越了平面的界限，與雕塑產生對話，達到空間的無限性，是一位對全世界均具影響力的重要藝術家。

修維達士(Kurt Schwitters, 1887–1948)

德國畫家，達達主義的代表畫家之一。在22歲以前，都住在漢諾威，也在那兒接受教育；之後前往德勒斯登的藝術學院受教，直到1914年。隔年結婚。1917年回到漢諾威服役，擔任書記及繪圖員的工作，一年後退役，也創作了第一件拼貼作品。退伍後的修維達士前往蘇黎世，在此結識阿爾普和浩斯曼等人，深受啟發。1919年創造了「Merz」的名稱和作品，此外，其論文及散文詩也曾發表於《狂飆》(Der Sturm)雜誌。1921年起，他專注於達達主義在各地的發展，包括布拉格、荷蘭、法國、瑞典，及德國等，關切許多達達期刊的發行。1922年，他出席在威瑪舉行的著名的達達會議；隔年，創辦Merz雜誌，也在漢諾

自在與飛揚

威致力於第一件Merz建築(Merzbau)的創作，該作品在1943年毀於戰火之中。1937年，作品被德國納粹政府列入「頹廢藝術」的黑名單，並被驅逐出境，只得移居挪威。之後輾轉逃亡於歐洲各國之間，一度落入戰俘營。獲釋後遷居倫敦，在那裡再度著手Merz的建築，唯未完成，便在1948年過世。他是德國達達主義中最富原創性與詩意的藝術家。

埃倫斯特(Max Ernst, 1891–1976)

德裔法國畫家，也是超現實技術的創發者。他是最受喜愛，也是最具影響力的超現實主義畫家之一。埃倫斯特曾經以第三人稱的寫法，撰寫自己的出生，說：「埃倫斯特從他母親下在鷹巢的卵裡，經過七年的時間孵化出來。」事實上，童年的經驗在他的作品中始終扮演重要的角色。尤其他記得某次，父親帶著他進入一個神祕的森林，他首次感覺到「魅力和恐懼」；而這些經驗，也就成為他日後許多作品的主題。早年，在雙親的壓力下進入波昂大學就讀，卻因熱愛繪畫而忽略了學校的課業。不久，即因結識前衛繪畫團體「藍騎士」而開始展出作品。1913年，參加康丁斯基等人在柏林組織的首屆德國秋季沙龍。同年，首度抵達巴黎。戰爭爆發後，他一度擔任砲兵工程師。戰後，則成為達達在科隆的主要領導人，並創作許多以拼貼完成的作品。1922年，定居巴黎，同時早於第一次超現實主義宣言發表的前一年，發表具有超現實主義特色的作品。1950年代之後，則以帶著抒情意味的抽象作品為主。1945年，獲威尼斯雙年展首獎。之後，在各地舉行大規模回顧展。定居法國，以迄去世。

庫普卡(František Kupka, 1871–1957)

捷克畫家。早年先後在布拉格學院及維也納學院就讀。畢業後，轉往巴黎發展，以投稿和畫插圖為業。1904年，定居布投，不久結識法國畫家維雍(Jacques Villon)，共同倡導並籌組「黃金分割展」(1912)。此期間庫普卡創作了一系列名為「牛頓圓盤」的實驗性色彩組合作品，顯然深受德洛涅理論的影響。1918年，他受聘為布拉格學院客座教授，迄1920年。1931年，他成為巴黎抽象創作協會的領導人物之一。晚年回到布投，並終老於此。和康丁斯基等抽象畫家頗為相似的，是庫普卡的作品，早年來自許多神祕和靈異觀念的啟發，後來則多與音樂或宇宙的想像有關。庫普卡的作品也深具建築形式的特色，這是他和德洛涅等人相當不同的特點。

泰納(Joseph Mallord William Turner, 1775–1851)

英國畫家。早年自學水彩畫，曾為建築師助手。善於描摹並鑽研十七世紀歐洲風景畫。曾任皇家美術學院院長和透視學教授。後遊歷法、德、瑞士、義大利等國，觀察描繪各地風景，出版畫集，也為《聖經》、文學作品繪作插圖。晚年探索光與色的表現效果，融合水彩與油畫技法，尤具特色。他曾為描繪暴風雨，將自己綁在船桅中去體會大自然的力量，作品充滿動態感，對當時畫家及後來的法國印象派繪畫，均產生深遠影響。

浩斯曼(Raoul Hausmann, 1886–1971)

德國畫家。柏林達達的成員之一，確實生卒年未詳。他曾和詩人法蘭茲‧庸格(Franz Jung)在1916年前後，出版一份名為《自由街》(Die Freie Strasse)的刊物，傾向無政府主義思想。他也是新達達和集積藝術(Assemblage)的支持者，他曾有一句名言，分析達達與新達達的差異說：「達達好像是從天空降下來的雨滴；然而新達達藝術家所努力學習的，卻是那些降下的行為，而不是模仿雨滴。」

紐曼(Barnett Newman, 1905–1970)

美國畫家，也是「色面繪畫」的代表性藝術家之一。早年曾先後在康乃爾大學及紐約市立大學學習藝術。1948年與羅斯科等人創立「藝術家主題」藝術學校。1950年舉行首次個展，1958年紐約現代美術館為他舉辦第一次回顧展。1965年，他代表美國參加聖保羅雙年展。1970年去世後，紐約現代美術館再度為他舉辦大規模回顧展。

馬列維奇(Kasimir Malevich, 1878–1935)

俄國畫家。是絕對主義(Suprematism)的創始者。早年曾進入莫斯科的藝術學校就讀，所作大都屬於後印象主義的風格。不久，

便因關注農民生活與俄國傳統，改以不透明水彩繪製「農民」連作，並以此類作品，參與1911年的第二屆青年聯展。之後，風格又轉向具有未來主義及機械主義傾向的風格，人物造型都像是機器人。1913年，他參與起草第一次未來主義大會宣言，並為未來主義歌劇《勝利太陽》設計服裝及佈景。1915年12月，馬列維奇在一項名為「0．10」的展覽中，首次展現他「絕對主義」的作品，包括有名的【黑方格】。同年，他已開始實驗三度空間式的建築素描，展現出一種他稱為「現時環境」的理想化構成。兩年後，他加入左派藝術家聯盟，成為激烈的左派藝術家，並在報紙上筆誅拒絕那些加入革命的藝術家。由於對革命的熱衷，使他成為啟蒙人民委員會的一員，在藝術組織委員會和國際局中擔任要職，並擔任自由政府研討會的教師。1919年，莫斯科舉辦絕對主義及抽象藝術的全國展，馬列維奇還特地寫了一篇題為〈論藝術新體系〉的論文。1920年中期，馬列維奇對理論的喜愛，超越了繪畫的實際創作，他所撰寫的論文〈抽象世界〉，還成為包浩斯的叢書之一。1930年他遭到俄國政府拘捕，理由就是和德國有所聯繫，稿件被毀，也禁止任何著作出版。晚期作品，則又回到寫實再現的繪畫，完全放棄了他原先的主張，也就是絕對主義的作品。不過，他對絕對主義的建構，深刻地影響了德國包浩斯、荷蘭新造形主義，及美國的新幾何抽象繪畫，乃至低限主義的思想，被認為是幾何抽象的大師。

馬惹威爾(Robert Motherwell, 1915–1991)

美國畫家。11歲時，得到洛杉磯歐提斯藝術研究中心的研究獎學金，啟發了他對投身藝術研究的興趣。之後進入史丹福大學，深受學校中所藏馬諦斯作品的影響。但藝術系的課程並不能滿足他，於是從藝術轉而主修哲學。史丹福畢業後，再進入哈佛大學、哥倫比亞大學藝術史暨考古系研究。不過，在此期間，他被鼓勵回到創作的領域，並認識了一群以超現實主義為特色的藝術家，深受超現實主義及其相關的自動性技法吸引。1953年，他有首次的歐陸之遊。1940年代之後，與紐約代表性的前

衛畫家如帕洛克等人有密切交往，並走向個人風格的抽象表現。1948年，他與羅斯科、紐曼、史提爾等人，成立了一所名為「藝術家主題」的學校，成為前衛藝術家與作家的聚集所。也就是在這個時期，他從事一系列「西班牙共和體的輓歌」的創作，幾乎都是全黑的畫面。1951年，成為韓特學院的副教授，在此任教七年，他是一位右手畫畫、左手寫作多才多藝的藝術家，也是美國自1940年代以後，現代畫家的重要代表之一。

馬鳩(Georges Mathieu, 1921–)

法國畫家。與莫札特同日出生的馬鳩，早年曾學習英語、法律和哲學。1942年開始執筆作畫，1944年閱讀了一篇有關於小說家康拉德(Conrad)的評論後，開始嘗試抽象畫的創作。1947年移居巴黎，參與籌劃以抒情抽象和非具象藝術繪畫為主的「想像展」。在繪畫創作之外，馬鳩也參與影片製作及舞臺佈置、巨型宣傳畫、織錦設計等工作，可謂是多才多藝的藝術家。同時，他也是一位頗有名氣的政論家，1953年創辦《美國—巴黎航線評論》雜誌。馬鳩的作品以「冥想、專注、即興」的方式，在快速的書法線條中，表達一種神祕、超越的內在世界。他是「抒情抽象」的創始者，也是首先向幾何形式的抽象藝術提出異議的現代畫家之一。

馬爾克(Franz Marc, 1880–1916)

德國畫家，是表現主義的代表性畫家之一。早年曾入慕尼黑學院學習繪畫。1903年訪問巴黎和布列塔尼，開始接觸印象主義；1907年再做第二次訪問。馬爾克對動物頗有興趣，曾徹底觀察動物，並研究解剖與運動等問題；1908年，創作了知名的馬匹連作，融匯色彩調和和構成形式，也創作了許多動物雕塑。之後加入慕尼黑的「新藝術家協會」，並隨著其中一些畫家分裂另組「藍騎士」。在這期間，馬爾克的作品表現得更為奔放且具表現性，同時也逐漸遠離自然主義式的繪畫，趨向抽象的構成。馬爾克對藝術和生活的謙恭態度，幾近宗教信仰般的虔敬；越是晚期的作品，越充滿著活力的透明色彩與晶瑩剔透的設計構成，讓人想起教堂中的鑲嵌彩色玻璃。1916年在凡爾登附近

因公殉職而結束了他的藝術發展。

高更(Paul Gauguin, 1848–1903)

法國畫家，後期印象派成員之一。年輕時當過水手、股票經紀人，業餘習畫，受畢沙羅影響。1883年後成為專業畫家。曾多次造訪法國布列塔尼的古老村落，對當地風物、民間版畫和東方繪畫風格甚感興趣，漸漸放棄原先畫法。1891年，因厭倦都市生活，嚮往異國情調而遠赴南太平洋上的大溪地島，描畫島上風土人情。由線條和強烈色塊組成的畫面，頗具裝飾風味和東方色彩，又富神祕的宗教象徵意涵。法國象徵派和野獸派均受其影響。

勒澤(Fernand Léger, 1881–1955)

法國畫家。出生農村，起初在建築師事務所中擔任學徒及製圖者。服完兵役後，在1903年入學巴黎的裝飾藝術學校與朱麗安學院，並在羅浮宮與一些私人畫室中學習。1907年，勒澤首次在秋季沙龍中見到塞尚的作品，也在同時，接觸到德洛涅的色彩理論，以及立體派的畫家，如畢卡索、布拉克等人。1907年至1912年，加入「黃金分割」畫會。時值歐戰爆發，他受召入伍，一度中了毒氣，隨即退伍；繼續活躍於巴黎畫壇，並以為戲劇佈景及電影從事設計而知名。此外，他也為人製作壁畫裝飾、嵌畫、鑲嵌彩色玻璃及插圖等。1924年，他和歐贊方在巴黎設立了一間開放畫室。隔年，舉行個展於巴黎。1931年勒澤首度訪問美國。1940年則移居美國，任教於耶魯和加州大學，直到1945年始返回巴黎，旋即加入共產黨。他曾為紐約聯合國大廈製作一幅大壁畫。1955年獲得聖保羅雙年展榮譽獎。

康丁斯基(Wassily Kandinsky, 1866–1944)

俄國畫家，是抽象繪畫的主要開拓者之一。早年在莫斯科大學學習法律與政治、經濟，30歲才決定獻身藝術。初期的作品，深受俄國傳統宗教畫影響，具強烈裝飾性；之後，意識到應自闢蹊徑，乃放棄學院手法，尋找自己的路向。之後遊歷各國，包括：德國、義大利、荷蘭、突尼西亞、法國等地，其間尤與德國一些年輕的前衛畫家交往密切。1919年，擔任「新藝術家協會」主席，後因會員意見歧異而分手，另組「藍騎士」；也就在這個時期，康丁斯基的抽象畫思想逐漸成熟，並發表經典論文《論藝術的精神性》。1914年，康丁斯基輾轉返回蘇俄，在大革命後，負責文化政策三年，促成地方博物館的建立、為藝術文化學院擬訂藝術教育計劃等。這個計劃中的一部分，就成為日後包浩斯學校的雛型。1921年，他接受包浩斯之聘，擔任教授，直到1933年該校被關閉為止。晚年則定居於法國。

張正仁(1953–)

臺灣畫家。生於臺北。臺灣師大美術系畢業後，1981年在臺北美國文化中心舉行首次個展，旋即前往紐約市立大學美術研究所取得碩士學位(1984)。1985年在臺北美國文化中心舉行回國後的個展，並積極參與臺灣各項現代藝術展覽，包括：臺北市立美術館的「前衛・裝置・空間」展(1985)、「時代與創新」展(1988)及「臺灣藝術主體性」(1996)，臺中臺灣省立美術館的「媒體・環境・裝置」展(1988)及「臺灣美術三百年展」(1990)，臺北雄獅畫廊的「社會觀察——展望臺灣美術」展(1991)、臺北印象藝術中心的「臺灣美術的思辨與論證」展(1993)、臺中臻品畫廊的「發現臺灣美術的新力量」展(1996)等，是臺灣新生代代表性的藝術家之一。對都會城市環境有敏銳的觀察與反映。張正仁也工於版畫創作，曾獲1992年中華民國畫學會版畫類的「金爵獎」。

張旭 （675–750?）

中國唐代書法家。吳郡（今江蘇蘇州）人。官金吾長史，楷法精深，但尤擅狂草，逆筆澀勢，連綿回繞，體態奇峭狂放，被認為是王羲之之後的又一新風格，而有「草聖」之稱。相傳張旭生性嗜酒，每每大醉後呼叫狂走，然後揮筆狂草，人稱「張顛」。《唐書・本傳》有謂：後人論書，歐（陽詢）、虞（世南）、褚（遂良）、陸（柬之）皆有異論，至旭，無非短者。文宗曾下詔稱美，以李白歌詩、斐旻劍舞，和張旭草書，為當代三絕。

梵谷(Vincent van Gogh, 1853–1890)

荷蘭畫家，後期印象派代表人物之一。父親是牧師。他當過店

員、教師、礦區傳教士等，均因違反傳統作為，而不容於當時社會。後立志當畫家，因其家族為歐洲知名大畫商，先從表兄學習，後因無法接受傳統教法，而決定自學。畫了不少礦區、農村等中下階層人物的生活。初期用色較暗，如【食薯者】(1885)等。1886年全巴黎，受印象派及日本浮世繪影響，先用點描畫法，後來變為強烈而亮麗的色調、跳動的線條、凸出的色塊，表現其主觀的感受和激動的情緒。其畫風後來被野獸派及表現派所取法。後因精神分裂的病痛折磨而自殺。其大量信札忠實反映了他的生活實況及藝術思想，由其弟媳整理成《梵谷書信集》。代表作品有大量的【自畫像】和【向日葵】等連作。

畢卡索(Pablo Picasso, 1881–1973)

西班牙畫家，二十世紀現代派主要代表。出身圖畫教師家庭，從母姓。曾在巴塞隆納及馬德里美術學院學畫。1904年定居巴黎。1907年和布拉克創作立體主義繪畫，主張畫家的職責不是借助具體物象來反映現實，而是創造抽象的造形來表現科學的真實。採取同時卻不同角度的表現手法，來描繪物象；也採用實物貼在畫面，影響後人。一生畫風迭變。二次大戰前後完成【格爾尼卡】(1937)巨作，抗議德、義等法西斯主義者的侵略西班牙。此畫結合了立體主義、寫實主義和超現實主義風格，表現痛苦、受難及獸性，為其代表作之一。晚期作了大量雕塑和陶器，均有傑出成就。是二十世紀最重要且具知名度的畫家。

畢沙羅(Camille Pissarro, c.1830–1903)

法國印象派畫家。生於加勒比海的維京群島。1855年赴巴黎學畫，之後與莫內、塞尚成為好友，並受到柯洛、米勒影響。普法戰爭時一度避難倫敦。畫作多為農村及城市景致，畫風樸實且具詩趣。也曾一度受秀拉影響，嘗試繪作點描畫作。傳世作品有【紅屋頂】(1877)、【蒙馬特大街】(1897)和「農家」系列等。

莫內(Claude Monet, 1840–1926)

法國畫家，印象派創始者之一。印象派名稱即來自當時批評家對其【日出·印象】(1872)一作的嘲笑而來。初隨布丹(Boudin)學習，並受柯洛影響；後轉向外光的描寫，馬奈和泰納的作品

均給了他很大的啟示。曾長期探討色與空氣在不同時間和光線下，對同一物體的影響，並連續進行多幅研究性的作品描繪。企圖從自然的光色變化中，掌握瞬間的感受，是最具印象派特色的一位印象派畫家。【麥草堆】、【浮翁大教堂】、【睡蓮】等系列連作，均為其代表作。

莫何里─那基(László Moholy-Nagy, c. 1895–1946)

美籍匈牙利畫家。生於匈牙利的巴克斯·波爾索德地方，大學是在布達佩斯度過，受到俄國絕對主義和構成主義理論影響，認為藝術必須具備社會的機能性。1923年至1928年間，他執教柏林包浩斯，發展出一套實驗的藝術教學法，也同時開發出「機動藝術」與「光雕刻」的創作。此外，他對攝影的新技法，以及抽象電影的探索，都有實質的貢獻。離開包浩斯之後，他遷往巴黎，參加了「抽象─創造」美展。二次大戰後移居美國芝加哥，成為芝加哥新包浩斯學校的創始人之一。1947年，出版《運動中的視覺》，轟動藝術界，曾是其一生思想的集大成之作。

莊喆(1934–)

旅美臺灣畫家。生於北平，父親莊嚴，是知名書法家，曾是臺北故宮博物院副院長。對日抗戰期間，隨著故宮文物南遷，莊喆跟隨父親輾轉大陸各地，盡賞山川之美，與文物之盛。遷臺初期，隨文物暫居臺中霧峰。後入臺北的臺灣師範大學藝術系就讀。畢業後，加入倡導現代繪畫的「五月畫會」，發表了許多兼具詩情與結構的現代作品，加上在理論上的探討，被視為最具內涵與潛力的現代畫家。曾任教中原理工學院（今中原大學），後遷居美國，持續發展其具有中國特色的作品，在油彩、壓克力顏料中，捕捉水墨韻味。其夫人馬浩(1935–)亦為陶藝家，兩人經常回臺聯展。其兄弟亦均為藝術中人，分別為藝術史學者莊申、攝影家莊靈、文學家莊因等。

陳正雄(1935–)

臺灣畫家。生於臺灣臺北市。中興大學經濟系畢業，但早在高中時期，便跟隨臺灣前輩畫家李石樵(1908–1995)學習油畫。

1958年，以其精湛的外文能力，自行閱讀西方現代繪畫理論，並在1964年開始撰寫介紹文章。陳正雄早年熱心參與全省美展及臺陽美展，並連續六度獲獎。之後(1964)，他與同好創立「心象畫會」與「青文美展」。1965年之後，開始參展歷屆「中日美術交換展」與「亞細亞現代美展」，與日本畫壇建立良好關係，並持續展開國際藝術活動的參與。陳正雄是少數獲邀出席巴黎五月沙龍的華人藝術家，也負責組織臺灣畫家參展巴黎「今日大師與新秀沙龍展」。2000年之後，其作品連續獲得義大利佛羅倫斯「偉大的羅倫佐獎章」，並應邀赴中國北京、上海等地巡迴展，造成轟動。其著作《抽象藝術論》，也由北京清華大學出版，是臺灣少數創作與理論兼具的藝術家。

陳幸婉(1951–2004)

臺灣畫家。出生於臺灣臺中，為臺灣前輩雕塑家陳夏雨的女兒。1972年自國立藝專美術科畢業。先在臺北三芝國中，後轉往臺中西苑國中任教。但不久，為了有更多的時間創作，在1978年毅然辭去教職，成為專業的藝術家，以兒童畫教學的收入支撐生活。1981年，陳幸婉進入李仲生畫室，接受現代繪畫的教導，也開始展開現代繪畫的追求和探索。1984年，獲得甫剛成立的臺北市立美術館所舉辦的第一屆新展望展的「新展望獎」，以及首屆抽象畫大賽的第三獎，並在臺北「一畫廊」舉辦生平首次個展，引發巨大回響。1985年，陳幸婉首次出國，也愛上巴黎。此後過著類似流浪的生活，在世界各地的藝術家工作室停留、創作。2004年，英年病逝於巴黎的工作室。

陳夏雨(1917–2000)

臺灣雕塑家。臺中縣龍井鄉人，自幼即對工藝勞作頗有興趣。就讀淡江中學時，接觸到攝影，引發狂熱，曾自製放大機。首次前往日本求學時，本計劃進入寫真學校學習，卻陰錯陽差成了相館學徒，同時因為工作勞累，弄垮身體，只得快快返臺。不過，就在返臺養病的過程中，重拾畫筆作畫。後來見到日本雕刻家的作品，成了生命的轉捩點，決心成為一個雕刻家。由於無法前往日本求學，乃自行摸索學習。後經同鄉畫家陳慧坤

引介，乃入日本某雕刻家門下學習。不久，又因理念不合，轉入藤井浩祐工作室學習，奠定了古典寫實的基礎。返臺後，一度任教，後發生「二二八事件」，諸事不順，乃採取遁世態度，匿居臺中，自我創作，成為獨樹一幟的藝術家。

陳庭詩(1915–2002)

臺灣知名版畫家、畫家、雕塑家。生於福建常樂，祖母為清代名臣沈葆禎的么女，家學淵源。八歲時，因病失聰，後筆名「耳氏」。早年從事寫實木刻版畫創作，抗戰期間，發揮激勵民心士氣的作用。戰後前往臺灣，在度過戰後初期「二二八事件」的動亂後，創作上成功轉入現代版畫的追求。1959年，與同道成立「現代版畫會」，以臺灣特有的甘蔗版畫，創作出氣勢磅礡、大音無聲的巨型抽象版畫；之後也涉足彩墨及壓克力繪畫；其以廢鐵組成的現代鐵雕，更是風格獨具的成功創作。2002年去世後，友人以其遺留財產，組成「陳庭詩藝術基金會」，持續推動現代藝術。

陳銀輝(1931–)

臺灣畫家。生於臺灣嘉義，自幼即熱愛繪畫，高中畢業後，同時考取臺大土木系與師大美術系，為了個人興趣，毅然選擇後者，並在畢業後，留校任教，長達40餘年。陳銀輝是臺灣「類立體主義」畫風的代表性畫家。其作品在具象與抽象的辨證中，將形、色安排組構成一曲曲動人的樂章。1977年曾到歐洲寫生，畫風一度轉回較為寫實的風格。陳銀輝是全省美展、臺陽美展本土性風格的代表，成就深受肯定，曾獲臺北西區扶輪社「美術獎」(1961)、中華民國畫學會油畫「金爵獎」、中山學術文化基金會「中山文藝創作獎」等等。1997年，臺中臺灣省立美術館（後改國立臺灣美術館）為他舉辦大規模的回顧展。

勞倫斯(Thomas Lawrance, 1769–1830)

英國知名畫家與收藏家。生於布里斯托，10歲時就顯露非凡繪畫才能，在牛津用蠟筆為人作肖像畫。18歲入皇家學院附設的繪畫學校學習，並在學院開首次個展，自此平步青雲。22歲成為皇家美術院準院士。隔年(1792)，成為國王的御前畫家。兩

年後，成為皇家美術院院士，並在1820年升任院長。勞倫斯擁有爵士封號，曾受攝政王（後來的喬治四世）委託，前往歐洲各地，為曾經和拿破崙作戰的人物畫像，並因此揚名歐洲。勞倫斯搜集許多古代大師素描，並將它們如數送給英國政府，卻未得到好的回應，大部分佚失。所幸其中部分後來賣到牛津，受到保存。勞倫斯的作品，以真實的光彩和力量，受到廣大的喜愛。

費寧格(Lyonel Feininger, 1871–1956)

美國畫家。父母是自德國移民紐約的音樂家，他本人也是才華橫溢的音樂家。因此，他的作品中洋溢著音樂的韻律和透明性，也就不足為奇了。費寧格12歲開始學小提琴，16歲便負笈漢堡深造，原本前往學習音樂的他，卻中途決定要成為一名畫家。一抵達目的地，便進入漢堡的藝術工業學校。之後又轉至柏林學院；在這裡，受到一些名師的影響，對他發展出獨自的風格，頗有助益。畢業後，他一度為柏林的一些詼諧雜誌繪製插圖及幽默畫。其間，也分別進入列日的耶穌教派學院及巴黎的拉霍希學院就讀。1906年，他與芝加哥《星期論壇》簽約，並至威瑪訪問，再從威瑪到巴黎，結識了馬諦斯、德洛涅等人。1907年起便專注於繪畫的創作。1919年一度受邀到威瑪的包浩斯任教，獲得「形式大師」的名銜。1936年費寧格回到美國，其作品在德國被納粹黨所禁。1939年，受邀為紐約萬國博覽會製作巨型壁畫。而同年所作的「曼哈坦」連作，更是其一生作品的重要代表。

黃步青 (1948–)

生於鹿港。1977年畢業於國立師範大學美術系。1987年獲法國巴黎大學造形藝術碩士，任教國立成功大學建築系。早期以帶著超現實主義的繪畫手法，創作許多與生命思考有關的作品。之後，轉為裝置手法，運用許多海邊漂流木與廢棄現成物，表現了許多與生命和環境有關的作品。近期則多利用植物、水等媒材。曾參展威尼斯雙年展，頗受好評。

黃潤色(1937–)

臺灣畫家。生於臺灣臺中，是李仲生在臺灣中部進行現代藝術教學的第二代學生，也是「東方畫會」早期唯一的女性成員。黃潤色以她對設計及編織的嫻熟，發展出作品細緻綿密的感受，在不斷延伸的形式秩序中，傳達內心愉悅或衝突的感受。作品除參展「東方畫展」外，甚少對外發表，是一個視生活實質重於藝術虛名的藝術家。

賈斯頓(Philip Guston, 1913–1980)

美國畫家，是美國抽象表現主義的代表性畫家之一。生於加拿大蒙特婁。1927年自洛杉磯的工業藝術學校畢業，又入當地歐提斯藝術研究中心，1930年畢業。1934年，為墨西哥莫利亞市繪製大型壁畫。1982年則在英國倫敦舉行個展。賈斯頓的作品，筆觸明顯，喜愛使用濃艷的暖色，給人一種平面無限延伸的感受。1980年在紐約去世。

塞尚(Paul Cézanne, 1839–1906)

法國畫家，後印象派代表人物。早期參與印象主義活動，之後隱居法國南部，從事繪畫理論的思考。解構了文藝復興以來西方繪畫所建立的「一點透視法」和「色彩漸層明暗法」，將繪畫由感官視覺的認識，帶入理性認知的表現；建立了形、色、節奏、空間本身的意義，影響後來畢卡索等人的立體主義，被稱為「現代繪畫之父」。有所謂「塞尚之前」、「塞尚之後」的說法，呈顯他在美術史上標竿性的重要地位。

塔特林(Vladimir Tatlin, 1885–1953)

俄國畫家及雕塑家。年輕時曾離家討海，海因而成為他後來繪畫中經常出現的主題。結束約六年的海上生活後，24歲的塔特林決定重回學校，進入莫斯科的建築、雕塑及繪畫學校。不過僅僅一年時間，他又決定離開學校，成為一名自由畫家。1911年提出十一件作品參展莫斯科舉行的青年聯展。此後便經常性的發表作品，其中還包括為馬克西米里安大帝(Maximilian)及皇子亞道夫(Adolf)所做的服裝設計。1931年，俄國有個古代繪畫的展覽，展出許多前所未見的神像，這些神像造型，對塔特林的創作也造成了直接的影響。同年，他為仰慕畢卡索丰采而

遠赴巴黎，並在此地展開「繪畫浮雕」的創作。不過，此其間，他仍積極參與俄國的革命，也為第三國際創作了一座紀念碑的模型，在第八屆黨代表大會時展出。之後，他在俄國的文化界始終位居重要領導人地位，擔任諸多要職。後期的作品，以劇場設計為主，是俄國近代重要的代表性藝術家之一。

楚戈 (1931–)

湖南湘鄉人。本名袁德星。1942年入私塾讀古籍並依《芥子園畫傳》、《古今名人畫譜》習畫。1950年隨部隊至臺。1957年加入現代派詩社並撰藝術評論，支持「東方」、「五月」兩畫會之現代美術運動。1967年國立臺灣藝術專科學校畢業，後入故宮博物院研究商周青銅器。楚戈擅長擷取詩文精華圖像入畫。水墨作品以現代詩句嵌入畫面，探索具象與抽象、傳統與現代之間的表現可能性。楚戈擅長各種媒材的開發，對現代水墨之發展，具系統性的理論建構，對臺灣藝術之發展，具積極貢獻。

葉竹盛 (1946–)

臺灣畫家。生於臺灣高雄，國立臺灣藝專美術科畢業後，即赴西班牙馬德里藝術學院留學，深受當時強調材質的現代藝術之影響。返臺後曾參與「南臺灣新風格」的展出，作品經常運用實物本身的屬性和形式特徵，在畫面上進行自然的結合，以展現和諧、矛盾、對立等等的關係。後移居臺北，較少發表作品。

葛利斯 (Juan Gris, 1887–1927)

西班牙畫家。1906年，他和當時許多畫家一樣，被放逐到法國巴黎。在那裡，加入了同鄉畫家畢卡索和法國畫家布拉克的陣營，成為法國立體主義的三巨頭。早年的葛利斯，就讀的是工業藝術學院。畢業後，開始為馬德里的一家諷刺雜誌繪製插圖。當時，他便透過一些雜誌的接觸，支持所謂「年輕風格」的藝術創作。1906年移居巴黎後，自然成為畢卡索等人的陣營成員之一。葛利斯除了純粹的藝術創作外，也持續創作了為數甚多的書籍插畫，也為芭蕾舞團設計舞臺佈景及服裝。在理論上，他曾出版《新精神》(1921)等著作，對立體主義提出獨到見解。

達文西 (Leonardo da Vinci, 1452–1519)

義大利文藝復興時期美術家，自然科學家，也是工程師。在繪畫方面達文西將科學知識和藝術想像有機地結合起來，使當時繪畫的表現水準發展至一全新的階段。目前典藏於法國羅浮宮的【蒙娜麗莎】肖像畫為其舉世聞名之作品。另外，【最後的晚餐】壁畫，則是描繪戲劇衝突中人物的精神面貌。臺灣的國立歷史博物館曾展出達文西一系列從素描、繪畫、到科學、解剖學、建築等精彩作品。其經典名言之一即是：從經驗出發，並通過經驗去探索原因。其作品遍及軍事、科學、繪畫、哲學、生理、土木、機械⋯⋯等，可謂是天才中的天才。

達比埃斯 (Antoni Tàpies, 1923–)

西班牙畫家。以強烈質感的抽象畫知名全世界，也深刻影響臺灣新生代藝術家。生於巴塞隆納的達比埃斯，1943年到1946年間，在巴塞隆納大學讀完法律課程後，便開始無師自通地畫起畫來，而且是選用綜合媒材的厚彩法。之後(1948)，加入一個以Dau al set雜誌為核心的團體，受到這個團體影響，表現出超現實主義的風格傾向。1950年，達比埃斯獲得法國政府的獎學金，首次到了巴黎；1953年，為了在美國首展之事，到了紐約。在這個時候，他個人的風格也逐漸成熟而強烈，他以膠、熟石灰和沙土相混，創造出一種充滿歲月痕跡的浮雕式圖畫。1958年，他獲得威尼斯雙年展的繪畫獎。作品中濃郁的詩情，尤其吸引東方學子的憧憬與學習。

達利 (Salvador Dalí, 1904–1989)

西班牙畫家。參加過超現實主義。早期作品風格未定；中期之後，自稱「偏執狂的批判」，將外界對象，以非合理的印象，精緻而具體地表現出來，成為超現實主義代表畫家。1940年定居美國，把文藝復興繪畫技法運用到現代意識的表現；又熱中將當代原子物理學的發現、心理學的理論，以及綜合的宇宙觀等等，作為繪畫創作的主題。晚年喜好表現廣漠的無垠感，在自然中注入微妙的感情因素。達利不斷在怪異面貌中塑造新視覺經驗，以與眾不同的藝術理論創作，活躍國際藝壇，對當代商業美術、電影、舞臺藝術等，均具重大影響。

雷諾瓦(Pierre-Auguste Renoir, 1841–1919)

出生於里摩，1845年舉家遷居巴黎，父親為裁縫師。13歲起雷諾瓦拜師學藝，在陶瓷工廠繪製一些花草及瓷器精細工筆的裝飾性花紋。這段學徒的經歷明顯地影響雷諾瓦日後畫作中裝飾性繪畫風格的取向。1862年雷諾瓦進入格列爾畫室(Gleyre)學畫，在那裡結識了莫內、西斯里(Sisley)等後來的印象派成員。為了探索新的外光畫法，1869年夏天，莫內與雷諾瓦運用印象派的原則，一起到戶外寫生。1870年代雷諾瓦的印象派風格發展進入了盛期，此時積極地參加印象派展覽。雷諾瓦擅長表現女性溫柔、可人的一面，洋溢著少女們的青春氣息，粉嫩色系的採用添加作品浪漫的情懷。畫作多以都會男女的交際與愛情物語為題材，如【煎餅磨坊】(1876)，【船上的午宴】(1881)。實地寫生的繪畫手法使得雷諾瓦畫中的光線與空氣，總是顯得格外清晰與自然。

廖修平(1937–)

臺灣畫家。生於臺北市，國立臺灣師大美術系畢業後赴日，取得日本國立東京教育大學研究所碩士，專研版畫。之後，又赴法國巴黎美術院油畫教室與海特版畫工作室研習。1969年，因法國鬧學潮，乃轉往美國紐約普拉特版畫中心研究。廖修平雖以版畫創作知名，但早年亦有諸多油畫作品，且獲臺灣全省美展獎項。1972年，其版畫作品獲巴西聖保羅國際版畫優秀獎；1976年，又獲中華民國版畫學會金爵獎。1979年，則獲吳三連文藝獎。1973年，廖修平應母校臺灣師大美術系之邀，返系任教，推廣版畫藝術，先後出版《版畫藝術》與《版畫技法1、2、3》，並巡迴各地示範教學，對臺灣版畫技術的提升，影響至鉅。其學生組成「十青版畫會」，也成為當代版畫的重要成員。

歌德(Johann Wolfgang von Goethe, 1749–1832)

德國詩人、文學家，以《少年維特的煩惱》而聞名於世。出生於萊因河畔的法蘭克福地方，父親是嚴謹的法學博士，得到皇家參議的頭銜，母親也是市議會議長的女兒。早年的歌德，在萊比錫大學研習法律，但不久便因病輟學。1770年，改入斯特拉斯堡大學繼續法律的學習，並獲得法學博士的學位。1773年，他寫了一部有關騎士的戲劇，讓他初享聲名，隔年。發表《少年維特的煩惱》，更使他聲名大噪。1775年，他應邀到威瑪，並被任命為威瑪公國的樞密顧問，推動多項政治上的改革，直到1786年。由於對科學研究與文學創作的熱愛，他不辭而別，化名潛往義大利，1788年始再返回威瑪。之後，專責文化藝術方面的工作。他個人也在這段時間，先後完成多部戲劇創作，並著手撰寫《浮士德》。1794年，開始與另一文學家席勒合作，將德國的文學推向史上未有的高峰。席勒於1805年逝世後，歌德獨力創作，是一生創作的豐收期。1832年逝世於威瑪。是德國文學史上最被一般人所熟知的偉大文學家。

維梅爾(Johannes Vermeer, 1632–1675)

荷蘭風俗畫的代表人物，其作品風格符合荷蘭中產階級品味，特別偏好日常生活中細微之處的描寫，如家中陳設及靜物，畫中充滿了舒適、靜謐的情趣與怡然自得的人生觀。由於訂購者多以裝飾自家居住為主，故畫幅不大，有別於同一時期為教堂所繪製、巴洛克風格所要求的大幅畫面。維梅爾的構圖偏愛以明亮的窗口與溫暖的室內空間為背景，畫中人物無論是平凡的居家生活，如【倒牛奶的女僕】(1658)，或是描寫自然科學家工作的情景，如【地理學家】(1668)、【天文學家】(1668)，或是洋溢著濃濃藝術氣息的，如【坐在維金娜琴前方與紳士一旁的女士】(1662–65)、【畫家工作室】(1665)等，畫家成功地將平靜生活中的場景，以溫馨關懷的筆觸，將畫中人物與生活的情感徐徐地呈現出來，畫中充滿著靜謐的美感。

蒙德里安(Piet Mondrian, 1872–1944)

荷蘭畫家。抽象主義創始人之一。初受立體派影響，後與杜斯堡(Theo Van Doesburg)等發行刊物《風格派》，自稱「新造形主義」，又稱「幾何形體派」，主張以幾何形體構成純粹的「形式之美」。作品多以水平線、長方形、正方形的各種格子組成，反對用曲線，完全摒棄藝術的客觀形象和生活內容，具有強烈

的精神意涵與宗教氣質。

趙無極(1921-)

華裔法國畫家。出生於上海，父親是成功的銀行家。在趙無極六個月大的時候，舉家遷往上海附近的南通，趙無極在此完成中小學的學業，也深受祖父的影響。家中豐富的收藏，包括米芾的作品，都成為趙無極藝術生命成長的養分。杭州藝專畢業後，趙無極留校任教，並舉行個展。1948年，在父親支持下，偕妻乘船前往法國，展開此後大半生的法國藝術生涯。由於政治局勢的變遷，趙無極在1983年接受中國文化部之邀回到中國訪問之前，沒有再回到中國，包括父親的去世。趙無極在歐洲畫壇的成功，使他成為抒情抽象繪畫的主要代表畫家，同時也建立世界性的知名度，對當時臺灣的現代繪畫運動產生典範性的影響。1993年法國總統密特朗，特頒給榮譽勳章，表彰其在藝術上的成就與貢獻。

劉生容(1928-1985)

旅日臺灣畫家。生於臺灣臺南縣柳營鄉，為臺灣前輩畫家劉啟祥的姪兒。七歲時，前往日本東京，住日黑區。1937年，全家遷往東京定居。不久父親便英年早逝，劉生容因常參觀叔父劉啟祥的創作，而決定走上畫家一途。1941年，因戰爭動亂，舉家返臺，並插班臺南一中。1949年開始自學繪畫。一度志願入伍，卻又逃役，隔年歸隊，並持續創作，參與臺南美術研究會及日本東京派畫會等。1964年參與成立「自由美術會」。1967年舉家移居日本，以迄去世。

劉國松 (1932-)

山東省益都縣人。成長於中日戰爭的動盪年代中，1949年隨遺族學校至臺。1956年畢業於省立臺灣師範學院藝術系。1957年與同好成立「五月畫會」，發起了臺灣現代繪畫運動。1963年發明粗筋棉紙，並創「抽筋剝皮皴」，開展個人獨特畫風。1968年發起成立「中國水墨畫學會」，鼓吹中國畫之現代化，並主張革命應從工具、材料、紙張作起。1971–1992年任教香港中文大學藝術系，首創「現代水墨」課程，影響香港水墨畫之

發展。1993年在臺創「廿一世紀現代水墨畫會」，強調水墨畫之本土化與國際化。

劉啟祥(1910-1998)

臺灣畫家。生於臺灣臺南縣柳營鄉，是當地望族，祖先為鄭成功部將，世族繁衍，被稱為「南瀛第一世家」。劉啟祥由於父親早逝，少年時期便前往日本求學。中學畢業後，入東京文化學院洋畫科，受教於二科會系統的名師石井柏亭、有島生馬等人。之後，再前往法國巴黎遊學，在羅浮宮臨摹印象派繪畫，作品曾入選巴黎秋季沙龍。1935年劉啟祥自法返日，持續參與二科會活動。戰後(1946)返回臺灣，先居臺南，後遷高雄。在大樹鄉小坪頂，自建畫室，自營農場，創作了大批色彩明麗典緻，筆觸舒逸流暢的作品。1998年去世後，高雄市立美術館在2004年為其舉辦大規模的回顧展及學術研討會。

德洛涅(Robert Delaunay, 1885-1941)

法國畫家。以對色彩理論的研究和實驗而影響深遠。早年的德洛涅曾經接受裝飾畫家的訓練，而在1904年走上專業藝術家的道路。1906年服完兵役之後，開始投入新印象主義和謝弗勒(Chevreul)的色彩理論研究，並在1909年，創作出具指標意義的第一組連作「聖塞夫林」系列。1910年他和同為畫家的特克(Sonia Terk)結婚，並在此時，以新的光學和韻律觀念為基礎，進行系列的創作實驗，即知名的「艾菲爾鐵塔」系列、「同步彩虹窗」系列等。1911年，和「藍騎士」成員有了接觸，並參與他們的展出，也對後來的馬爾克、克利等人，產生了影響。之後，他的足跡遍及西班牙、葡萄牙，並為俄國的芭蕾舞團設計舞臺佈景等，也為巴黎世界博覽會繪製壁畫。1940年之後，處於隱居狀態，後病逝於蒙貝利的一個診所中。

德庫寧(Willem de Kooning, 1904-1997)

荷裔美國畫家。早期在鹿特丹一處由商業藝術家和裝飾畫家組成的公司中當學徒，後進入藝術學院就讀，學習古典的技法和法則。1920年赴美，受到康丁斯基的影響，投身抽象繪畫。之後，與高爾基(A. Gorky)結成密友，彼此影響，逐漸形成自我

風格。1930年代，受聘於聯邦藝術計劃部，成為專業畫家。在此期間，作品同時存在抽象與具象兩種風格；迄1946年，結束為藝術計劃部的工作，才完全走向抽象，並推出首展，獲得好評，成為戰後美國現代畫家群中的領袖人物。1950年代之後，他以一系列的女人形象為主題，進行創作，完全打破以往將女人身體感官化、情慾化的作法，以率性的色彩、粗略的筆觸，將人物與空間，作一種統一的呈現；也以這樣的作品，奠定了他在美國繪畫史上的地位。

歐爾士(Wols, 1913–1951)

德國—法國畫家。生於小康之家，父親是身居要職的公務員，但對當代藝術頗有興趣，影響歐爾士。歐爾士四歲時開始學小提琴，也加入一個樂團參與演奏，具有職業演出家水準，這也使他的繪畫作品，始終洋溢著強烈的音樂性。歐爾士雖然一生創作不斷，卻不承認自己是畫家。他對許多事情充滿好奇，在法蘭克福的非洲研究中心修習人種學，又前往包浩斯聽課。1932年，他前往巴黎，依賴攝影及教授德文為生，也創作了大批水彩畫，畫風趨向超現實。之後，前往西班牙，因為西班牙人自由、即興的生活方式深深地吸引了他。不過1936年的內戰，迫使他返回巴黎，繼續從事攝影工作，也繼續作畫。1939年，大戰爆發，他被拘禁了足足十八個月之久，也就在這個時期，他開始畫出爾後成名的抒情素描。獲釋後，他遷往法國南部居住，過著極度困乏的日子，但創作不斷。1951年，他在貧困中去世，但聲名馬上傳開，並對後來的藝術產生影響。

歐贊方(Amédée Ozenfant, 1886–1966)

法國畫家及藝術評論家。童年是在西班牙度過，之後回到故鄉，法國的聖公旦地方，在那裡進入繪畫學校學習。不久，再進入調色盤學院繼續研習，這是一所知名的藝術學院，培養了不少知名的現代藝術家。1915年，他創辦《飛躍》雜誌，持續了兩年。之後，走訪荷蘭、義大利、俄國等地，結交許多現代藝術家。也因此，出版了一部《新精神》(1920–1925)的著作，被視為是純粹主義的宣言。1931年，他創立「現代藝術基金會」，

並執教其間。1938年前往華盛頓，隔年，移居紐約，直至1955年返回巴黎止。期間始終在歐贊方學校擔任教職。歐贊方不但是位傑出的創作者，也是重要的藝術理論家、評論家。當1918年立體主義走向裝飾意味的末途時，他奮身力挽頹勢，在《立體主義之後》一書中，禮讚機械之美，及機械造物之美。理論上，似乎和蒙德里安等人相當接近，但堅持客觀物象的表現原則，也就不作純粹抽象的造型，是純粹主義畫最重要的特徵之一。

盧梭(Henri Rousseau, 1844–1910)

西方藝術史上有兩位盧梭，都是法國人，一位是自然主義畫家，巴比松畫派的帖奧多·盧梭(Théodore Rousseau, 1812–1867)，另一位即是這位以素樸藝術而知名的盧梭；因為他也是一位關稅員，因此美術史也有直接稱他為「關稅員盧梭」。事實上，1885年他便辭去此一其實只是在關稅處守門的職務，而以打臨時工的方式來維持生活，也在此時展開他傳奇性的藝術生涯。他的畫風，幾乎無所淵源，完全自生自有，以一種素人般的原始筆法，卻呈現了夢幻般令人驚奇喜悅的畫面。他的成功，鼓勵了此後諸多對藝術創作有興趣的業餘藝術家。

蕭如松(1922–1992)

臺灣畫家。生於臺灣臺北，係新竹北埔人。臺北南門尋常小學校畢業後，就讀臺北州立第一中學校；1940年，入新竹師範。1946年畢業後，留在新竹故鄉任教，以迄去世。由於蕭如松在臺北州立一中時期，曾受鹽月桃甫啟發，在創作思維上，相較於同時期其他畫家，較為活潑開放；後在新竹期間，參與新竹地區暑期教員講習會，受益於李澤藩，對光線分析與形式結構具有高度興趣。其作品在沉潛內斂、靜觀自在的修持中，呈顯一種澄靜明淨的特殊意境，是臺灣藝術家中頗為殊異的特例。

蕭勤(1935–)

旅義華人畫家。生於上海市的蕭勤，係廣東中山人。父親蕭友梅是中國近代音樂教育的奠基者，也是上海音專（後改上海音樂學院）的創辦人兼校長。不過由於父母早逝，1949年蕭勤隨

姑父抵臺，姑父王世杰亦為國民黨大老，收藏豐富。抵臺後的蕭勤，入臺北師範藝術科，並私下追隨有「臺灣現代繪畫導師」之稱的李仲生學習現代藝術。十九歲那年，以高中生出國留學方式，前往西班牙馬德里留學。後因深覺學院保守的作風不適合自己的需求，遂於1959年遷居義大利米蘭，成為長期居住的地方。其間一度前往紐約任教，也返回臺灣任教於臺南藝術學院，以迄退休。蕭勤的藝術是一種生命修持的展現，以藝成道，擁有極高的精神性。其創作深受臺灣藝壇與世界藝壇認同。臺灣的國家文藝基金會，在2002年特頒給「國家文藝獎」。

賴傳鑑(1926-)
臺灣畫家。生於臺灣中壢。1943年留學日本武藏野美術學校，後遇到戰爭，在1946年回到臺灣。之後從事教職，並翻譯大量美術叢書，對臺灣美術教育貢獻深遠。賴傳鑑的創作不斷，也是臺灣全省美展、全省教員美展、臺陽美展的常勝軍，獲獎多達30餘項，個展也約近20次。賴傳鑑的作品傳達一種荒涼中的美感，淒滄而沉隱。「馬」是他特別喜愛的主題，其作品擁有高度的文學性，他曾說：「繪畫是用色彩寫出來的詩。」賴氏一生獲獎無數，較大的獎項有：師鐸獎、中山文藝創作獎、吳三連文藝獎、林本源文化教育獎……等等。

霍夫曼(Hans Hofmann, 1880-1966)
德裔美國畫家，也是對美國抽象畫發展具有重大影響力的代表性人物。他曾於慕尼黑、奧地利、義大利、美國等地開設美術學校，因此也是一位知名的美術教育家。出生德國的霍夫曼，高中時期進入藝術學校學習，在此接觸到後印象主義的作品。不久，便前往巴黎，結識了馬諦斯、畢卡索、布拉克、德洛涅等人，尤其受到德洛涅色彩理論的影響。一次世界大戰時，霍夫曼在慕尼黑被捕。1915年，在該地成立一所藝術學校，校譽卓著。1930年，首度赴美，任教加州大學。兩年後，他關閉慕尼黑的藝術學校，移居紐約，並任教於藝術學生聯盟。次年，另成立一所藝術學校於紐約。霍夫曼的繪畫，喜用白、黑、紅、綠為主色調，活潑且具生命力，給人一種大筆揮灑的愉悅心境。

事實上，這正和他的個人生命情調吻合，他是一位樂觀且富行動力的藝術工作者。

霍剛(1932-)
旅義華人畫家。本名霍學剛，生於南京，抗戰時期，隨著家人逃難，流離於武昌、重慶、南京等地。1948年，隨國民黨革命軍遺族學校輾轉來臺，入臺北師範藝術科。1951年，隨同學前往有「臺灣現代繪畫導師」之稱的李仲生畫室，學習現代藝術。1957年，參與創立影響臺灣現代藝術至鉅的「東方畫會」，並推出「東方畫展」，是該會早期的核心人物之一。1964年前往巴黎，之後前往義大利與蕭勤會合，並定居於義大利。作品深蘊音樂內涵，在輕巧靈動的調性中，陳述著猶如小夜曲一般的寧靜、深沉。

戴壁吟(1946-)
旅居西班牙的臺灣畫家。臺中人，國立藝專畢業後，前往西班牙留學，並定居於此。作品以自製紙配合強烈的材質效果，給人一種歲月滄桑又細膩敏銳的文人感受。《雄獅美術》雜誌曾為其製作專輯介紹。2005年後，回到臺灣，定居臺中。

顏真卿(709-785)
中國唐代名臣、大書法家。是京兆萬年縣（今陝西西安）人，另一說是琅琊臨沂（今山東）人。曾任平原太守（今屬山東），官至吏部尚書、太子太師，封「魯郡公」，世稱「顏平原」、「顏太師」、「顏魯公」等。書法初學褚遂良，後請益於張旭，深悟筆法。參用篆書筆意來寫楷書。真書筆力豐滿、端莊雄偉，氣勢森嚴；而行書遒勁鬱勃、闊達自在。書風明顯不同於此前二王（羲之、獻之）及唐初諸家，開中國書法藝術之新局面，對後世影響至大。今日學子習書，亦多由顏楷入手。後人輯有《顏魯公文集》。

瓊斯(Jasper Johns, 1930-)
美國畫家，也是普普藝術的代表畫家之一。生於喬治亞州的奧古斯塔地方，在南卡羅萊納大學學習藝術。1952年前往紐約，認識了羅森柏格(Robert Rauschenberg)，深受啟發。1954年起，

開始以一些生活常見的物件，如美國國旗、標靶、數字、文字、地圖等，從事藝術創作，打破實物與繪畫的界限，讓幻像與真實結合；例如他的【美國國旗】，既是實物也是繪畫，既是真實也是幻像。1957年，他參加紐約猶太美術館舉辦的「第二屆紐約畫派」展覽。隔年，舉行個展。此時，「新達達」的稱號也就誕生了。對美國自「抽象表現主義」以後的繪畫發展有直接的影響。1964年後期的大型回顧展在猶太美術館舉行；1965年，代表美國參加威尼斯雙年展，是美國重要的代表性畫家之一。

懷素(725–785)

中國唐代書法家，係一僧人，俗姓錢，字藏真。湖南長沙人。曾在上元三年(762)被詔往西太原寺。懷素書法，以狂草知名，興到運筆如驟雨旋風，飛動圓轉，變化莫測，卻又法度嚴謹。早年學書，苦於貧困無紙，曾種芭蕉萬餘株，取葉練字，名其居為「綠天庵」，相傳精勤練習，以致禿筆成塚。懷素狂草，繼張旭而有所發展，人稱「以狂繼顛」，與張旭齊名，有「顛張醉素」之說。臺北故宮博物院所藏【自敘帖】，即為代表作。

羅斯科(Mark Rothko, 1903–1970)

出生於俄籍猶太裔的家庭，受尼采與榮格的哲學影響，1940年代開始尋索永恆的象徵，他所發展的形式沒有固定的邊緣、輪廓，浮動在大幅的色彩所形成的空間中。1950年代後期，色彩更由鮮明轉為深暗。他所代表的美國抽象表現主義屬於沉思冥想型的，與帕洛克所代表的表現型造成對比。重要作品如專為美國德州休斯頓羅斯科教堂所設計的系列作品。

蘇拉吉(Pierre Soulages, 1919–)

法國畫家，也是以書法性的抽象畫，成為巴黎畫派的代表畫家之一。生於法國羅岱斯市的蘇吉拉，早年對家鄉的史前及羅馬式藝術頗有興趣，但始終沒有受過正式的美術教育。1938年首次到達巴黎，待了幾個月時間，參觀羅浮宮，看到了塞尚、畢卡索等人的作品，因此決定不進入藝術學校學習。1940年入伍服役。1941年至1946年，在蒙貝利地區的農場工作；之後回到巴黎，開始真正的繪畫生涯，並展覽於絕對獨立沙龍及五月沙龍。他的作品以黑色為主調，擅用寬平的線條交織，構成簡潔有力卻又散發著珍珠般色澤的畫面。繪畫之餘，他也為芭蕾舞劇設計舞臺。1957年至1958年間，他走訪美國、日本、印度等地，受到好評。1959年，並獲得盧布拉納的雙年展版畫藝術首獎。

蘇軾(1036–1101)

北宋文學家、書畫家。字子瞻，號東坡居士，眉山（今屬四川）人。蘇洵之子。嘉祐進士，神宗時曾任祠部員外郎，知密州、湖州、徐州。後因反對王安石變法，貶謫黃州。哲宗時任翰林學士、禮部尚書，後出知杭州，又貶謫惠州、儋州，最後北還，病死常州。作詩清新自然，善用誇張比喻，風格獨具；填詞開豪放一派，氣勢雄渾，豪邁不羈，擺脫綺豔柔靡之風。擅長行、楷書，曾遍覽晉、唐諸家法書，得力於王僧虔、李邕、顏真卿等，而自成一家。用筆豐腴跌宕，有天真自在之趣。與蔡襄、黃庭堅、米芾並稱「宋四家」。論畫有卓見，主張「神似」，有「論畫以形似，見與兒童鄰」之句。有【古木怪石圖】、【竹石圖】等畫跡存世。

顧炳星(1941–)

臺灣畫家。生於安徽鳳陽，畢業於臺灣師大藝術系及西班牙馬德里皇家藝術學院，並獲紐約市立大學藝術碩士，後任教臺灣師大美術系。顧炳星以面的理性處理方式，顛覆了中國水墨以線為語彙的傳統思維。同時也在黑白為主軸的水墨世界中，加入磚紅、青藍等色彩。其作品收藏於臺北市立美術館等公私機構。

鹽月桃甫(1886–1954)

日治時期在臺日本畫家。日本宮崎縣西都市人，本名長野善吉。家中務農，但他特具聰慧，十五歲即任教小學，當地富人鹽月氏賞識其才華，希望他入贅為婿，善吉乃以供應他至東京學習美術為條件，故改名鹽月善吉，桃甫則是他分發大阪任教後所取之號。鹽月自東京美術學校畢業後，即分發大阪、四國松山

等地任教，太太均未同行，使他過著自由浪漫的生活。後受邀至臺灣工作，竟一住25年，直到戰後才返回日本。鹽月在臺期間，擔任臺北高等學校及臺北一中美術老師，後與石川欽一郎等合力推動臺灣美術展覽會（簡稱「臺展」）之成立，對臺灣美術教育及美術運動推展，貢獻重大。其畫作亦表現出個人強烈特色與對臺灣的情感。

附錄：藝術家小檔案

索　引

自
在
與
飛
揚

附錄：索引

二、專有名詞

自在與飛揚

191

【藝術解碼】，解讀藝術的祕密武器，

全新研發，震撼登場！

什麼是藝術？

一種單純的呈現？超界的溝通？
還是對自我的探尋？
是藝術家的喃喃自語？收藏家的品味象徵？
或是觀賞者的由衷驚嘆？

1. **盡頭的起點** —— 藝術中的人與自然（蕭瓊瑞／著）

2. **流轉與凝望** —— 藝術中的人與自然（吳雅鳳／著）

3. **清晰的模糊** —— 藝術中的人與人（吳奕芳／著）

4. **變幻的容顏** —— 藝術中的人與人（陳英偉／著）

5. **記憶的表情** —— 藝術中的人與自我（陳香君／著）

6. **岔路與轉角** —— 藝術中的人與自我（楊文敏／著）

7. **自在與飛揚** —— 藝術中的人與物（蕭瓊瑞／著）

8. **觀想與超越** —— 藝術中的人與物（江如海／著）

第一套以人類四大關懷為主題劃分，挑戰您既有思考的藝術人文叢書，特邀林曼麗、蕭瓊瑞主編，集合六位學有專精的年輕學者共同執筆，企圖打破藝術史的傳統脈絡，提出藝術作品多面向的全新解讀。

國家圖書館出版品預行編目資料

自在與飛揚:藝術中的人與物 / 蕭瓊瑞著.－－初
版一刷.－－臺北市:東大,2006
　　面；　　公分.－－(藝術解碼)
ISBN 957-19-2799-6　　(平裝)

1. 藝術－作品評論

907　　　　　　　　　　　　　　　　94022176

網路書店位址　http://www.sanmin.com.tw

　自 在 與 飛 揚
——藝術中的人與物

主　編　林曼麗　蕭瓊瑞
著作人　蕭瓊瑞
發行人　劉仲文
著作財
產權人　東大圖書股份有限公司
　　　　臺北市復興北路386號
發行所　東大圖書股份有限公司
　　　　地址／臺北市復興北路386號
　　　　電話／(02)25006600
　　　　郵撥／0107175-0
印刷所　東大圖書股份有限公司
門市部　復北店／臺北市復興北路386號
　　　　重南店／臺北市重慶南路一段61號
初版一刷　2006年1月
編　號　E 900810
基本定價　柒元肆角
行政院新聞局登記證局版臺業字第○一九七號

ISBN　957-19-2799-6　　(平裝)